인도 미술에 홀리다

미술사학자와 함께 떠나는 인도 미술 순례
인도 미술에 홀리다

지 은 이 하진희

초판 1쇄 발행 2012년 9월 10일
초판 2쇄 발행 2014년 8월 18일

펴 낸 곳 인문산책
펴 낸 이 허경희

주 소 서울시 은평구 갈현로 4길 5-25, 501호
전화번호 02-383-9790
팩스번호 02-383-9791
전자우편 inmunwalk@naver.com
출판등록 2009년 9월 1일

ISBN 978-89-963411-5-4 03600

값 18,000원

이 도서의 국립중앙도서관 출판시도서목록(CIP)은 e-CIP홈페이지(http://www.nl.go.kr/ecip)와
국가자료공동목록시스템(http://www.nl.go.kr/kolisnet)에서 이용하실 수 있습니다.
(CIP제어번호: CIP2012003974)

처음 여는 미술관 01

미술사학자와 함께 떠나는 인도 미술 순례

인도 미술에 홀리다

하진희 지음

인문산책

차례

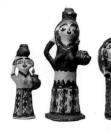

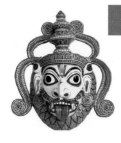

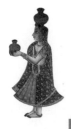

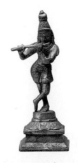

현대인들은 왜 인도 미술에 열광하는가?

"인도를 알려고 하는 것은 한 나라를 아는 것이 아니라 온 세상을 알려고 하는 것이다"라는 말이 있다. 이 말은 인도 미술에도 그대로 적용된다. 인도 미술에는 너무나 다양한 요소들이 한데 어우러져 있다. 기원전 2500년 경 이미 찬란한 도시국가를 이루었던 인더스 문명의 후예답게 인도 미술의 역사는 장대하고 위대하다.

아잔타 석굴의 불교 벽화나 시바의 사원인 엘로라 석굴 앞에 서면 굳이 누군가의 설명을 듣지 않아도 고대 인도 미술의 위대함에 저절로 고개가 수그러진다. 그리고 인도인들의 대단한 집중력과 인내력에 다시 한 번 숨을 조리게 된다. 그뿐인가. 간다라와 마투라 불상이 담고 있는 부처의 깨달음의 세계는 얼마나 절제되고 세련된 아름다움으로 표현되었는가. 또한 인도를 방문하는 사람은 누구나 가보고 싶어 하는 타지마할과 무굴제국 왕들의 일기장이나 다름없는 정교하고 아름다운 세밀화만 보더라도 인도 미술의 다양성은 가히 짐작할 수 있다. 그래서 인도가 그렇듯이 인도 미술은 알면 알수록 그 안으로 우리를 끌어들이는 흡입력을 지니고 있다.

흔히들 인도를 '신들의 나라'라고 하는데, 그만큼 인도는 종교적 색채가 강한 나라다. 그러나 인도 인구의 80퍼센트 이상이 힌두교도이다 보니 인도 미술의 가장 큰 근원은 힌두교와 연관 지어 생각할 수밖에 없다. 힌두교는 종교라고하기에는 너무나 일상생활과 밀착되어 있어 인도인들 삶의 한 부분으로 깊이 뿌리내려 있다. 윤회를 거듭하여 인구 숫자보다 더 많은 신들과 더불어 살며 자신이 숭배하는 신에게 날마다 바치는 기도의식 푸자(puja)와 수많은 축제들…. 그때마다 그들은 신의 형상을 새롭게 만들어 장식하고 밤을 새워가며 음악과 춤을 즐긴다. 인도인들은 신과 더불어 하루를 시작하고 신과 더불어 하루를 끝낸다고 해도 지나치지 않다.

인도의 6억 명의 인구는 50만 여 개의 작은 마을을 이루며 여전히 전통적인 생활방식으로 살아가는데, 오늘날 그들이 바로 인도 미술의 주역들이다. 그들이 믿는 신과, 신화에 바탕을 둔 그들의 미술은 세계 어느 나라에서도 그 유례를 찾아볼 수 없을 만큼 폭넓고 다양하며, 오늘날에도 끊임없이 제작되고 있다는 점에서 경이롭기까지 하다.

주변에서 쉽게 구할 수 있는 재료와 단순한 기법으로 만들어내는 민화나 민예품 속에서 현대미술의 거장인 피카소나 마티스의 대담한 구도와 색채를 발견하는 기쁨은 인도 미술에 관심을 가진 이들이 누리는 특권이기도 하다. 작은 시골 마을 흙벽에 그려진 단순한 벽화나 문양을 보면 '시골에 사는 모든 인도인들은 예술가다'라고 외

〈왈리 결혼식〉, 면에 채색, 56x101cm

왈리 민화에는 왈리 부족의 일상이 잘 나타난다. 무엇보다도 왈리 부족에게 결혼식은 신성한 일로 여겨진다.
그림의 오른쪽에 장식된 사각형 안에는 결혼을 관장하는 파라가타 여신이 그려져 있고, 왼쪽 아래 작은 사각형
안에는 결혼식 날 파라가타 여신을 안내하는 판카라시아가 그려져 있다.

치고 싶은 생각이 들 정도이다. 그래서 앙드레 말로는 인도 미술을
'벽 없는 미술관'으로 표현했는지도 모른다.

　인도 사람들은 그림을 그리고 신의 형상을 만드는 일을, 음식을
만들고 청소를 하는 것처럼 일상적인 일로 여긴다. 인도 마하라슈트
라 주 타네 지방에 사는 왈리 부족은 흙벽에 소똥을 발라 바탕을 마
련한 후에 쌀가루 반죽으로 결혼을 관장하는 여신 '파라가타'를 그
린 다음 그 벽화 앞에서 결혼식을 올린다. 파라가타 여신의 축복 없
는 결혼식은 치러질 수 없다고 생각한다.

〈청혼 그림, 코바르〉, 종이에 선묘, 50.5x71cm

미틸라 지방의 여인들이 그리는 마두바니 그림은 그 독특함으로 유명하다. 이 코바르 그림 안에는 남성과 여성이 각각 링검(남성의 성기)과 요니(여성의 생식기)로 표현되어 있고, 자손의 번성과 장수를 상징하는 물고기와 거북, 뱀 등의 문양이 그려져 있으며, 자연을 상징하는 태양과 달도 함께 그려져 있다.

비하르 주 미틸라 지방에 사는 여인들은 신을 맞아들이기 위해 집 마당이나 어디든 평평한 공간에 우주의 상징이자 신의 거주지를 상징하는 원을 기본으로 하는 '아리파나'(티베트에서는 '만다라'로 알려져 있다)라는 문양을 그린다. 매일 새롭게 신을 맞아하기 위해 날마다 새로 그리는 경우도 많다.

또한 이 지방 여인들은 좋아하는 남성에게 '코바르'라고 하는 청혼 그림을 그려서 프러포즈를 하기도 한다. 그들은 결혼을 범우주적 이벤트로 여기며 인생에서 가장 중요한 일로 생각한다. 그래서 미혼

여성은 최고의 기량을 발휘해서 코바르를 그린다. 코바르를 그리는 방법은 가족 내의 할머니나 어머니로부터 배운다.

결혼을 위해 처녀들은 많은 시간을 들여 혼수를 준비한다. 태어날 아기를 위해 옷가지도 미리 만들고 정성껏 수를 놓는다. 남자들은 집에서 기르는 가축을 장식하기 위한 용품들을 만들거나 아이들을 위한 장난감을 만드는 일을 맡는다. 그들은 지구상의 그 어떤 미술가나 조각가보다도 더 많은 시간을 들여 작업하는 사람들이다. 그래서 그들이 만든 작품을 보고 있으면 재료나 기법의 한계에도 불구하고 현대인들의 입에서 무한한 감탄과 찬사가 튀어 나오게 된다.

이처럼 인도에서는 아직도 결혼식을 관장하는 신을 묘사한 벽화를 그리는가 하면, 신을 맞이하기 위해 매일같이 새로운 문양을 그리고 그림으로 청혼을 하기도 한다. 또한 자신이 숭배하는 신의 형상을 그림으로 그려내 숭배의 대상으로 삼는가 하면, 생활 주변의 모든 것을 그림으로 그려내는 데 아무런 문제가 없다. 이러한 인도 미술의 숨은 공신들은 아직도 전통 속에서 생생히 살아남아서 현대인들을 열광하게 만든다.

인도 미술의 무대는 선택된 캔버스 공간에 한정되지 않고 현대적인 재료나 기법에 의존하지 않는다. 그들이 더불어 살아가는 일상의 모든 공간, 그리고 그들과 함께 살아가는 모든 대상을 미술의 주제로 삼는다. 인도 미술에는 다른 어떤 나라의 미술에서도 그 유례를 찾아볼 수 없는 인도만의 가장 독특하고 신비한 요소들이 아직도 가

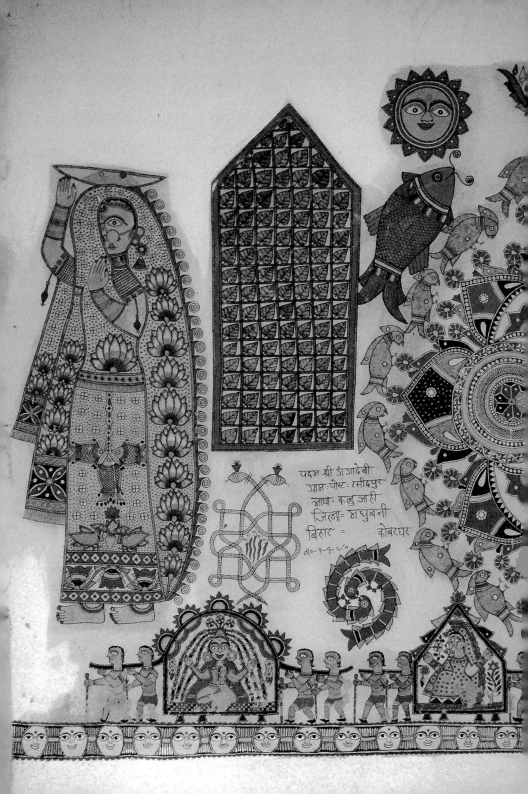

पदन श्री डाजादेवी
ग्राम पोस्त: रसीदपुर
ब्लाक कलुआही
जिला= मधुबनी
बिहार = कोबरघर
ता० ९-१-८०

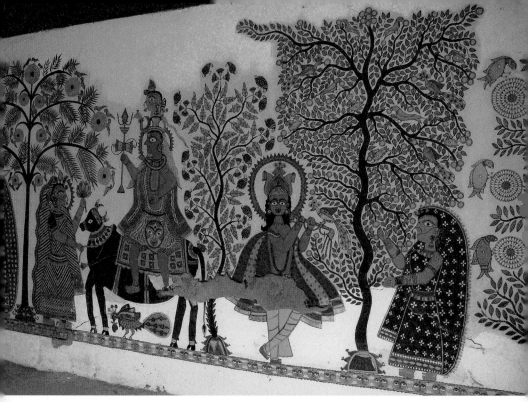

뉴델리의 공예 박물관 내부에 그려진 마두바니 벽화

득하다. 미술의 무대가 무한한 공간이자 우리가 숨 쉬는 바로 이 세상이기 때문이다. 그래서 인도에선 미술로 표현되지 않은 것은 현실에 존재하지 않는다고 해도 과언이 아니다. 인간이 살아가면서 만나는 거의 모든 것이 미술로 표현될 수 있다는 것이다. 그래서 인도 미술이 현대인들에게는 신선하고 재미있게 느껴지며, 때로는 몽환적이고, 때로는 과거로의 먼 여행을 떠나게 하는 매혹적인 대상인 것이다.

현대인들이 과학문명의 편리함과 맞바꾸어버린 인간 본연의 감성

과 직관의 언어를 고스란히 담아낸 인도 미술은 어쩌면 현대인들이 결코 돌아갈 수 없는, 그래서 더욱 그리워지는 우리의 과거이자 우리 안의 내면의 소리일 것이다. 인도 미술은 인간이라면 누구나 지니고 있는 본능과 욕구의 표현이기 때문이다. 또한 인도인들에게 미술은 문자나 언어로 표현될 수 없는 그 이상의 의미를 지니는 조형 언어로서 인간과 인간의 소통의 통로이자 삶의 희로애락에 카타르시스를 가져다주는 절대적 즐거움의 대상이기도 하다.

800년 이상 지속된 이슬람의 지배나 그 후 이어진 200여 년에 걸친 영국의 지배를 겪으면서도 인도는 종교적인 면에서나 문화적인 면에서 자신만의 독자성을 잃지 않았다. 오히려 그 문화를 받아들여 자신들의 문화를 풍요롭게 함으로써 정치적으로는 패배했으나 문화적으로는 승리한 기이한 승리자로 평가 받는다. 여기에는 '공존과 상생'을 기본 교리로 하는 힌두교의 세계관이 크게 작용했을 것이다.

인도를 여행하다 보면 여러 나라, 여러 시대를 함께 보고 있는 듯한 혼란스러움을 느끼기도 하는데, 돌아와서 생각하면 그런 강렬한 문화적 충격이 다시 인도에 가고 싶은 강한 열망을 불러일으키기도 한다. 신들과 함께 살아가면서 신들을 기쁘게 하기 위해 무엇인가를 끊임없이 만들어 바치는 인도인들에게 미술 작업은 신들과 더불어 즐기고 신께 다가가기 위한 구도 행위의 하나이기도 하다. 때문에 기계 문명에 길들여진 현대인들에게 인도 미술이 지닌 생동감과 독창성은 신선한 충격이 아닐 수 없다.

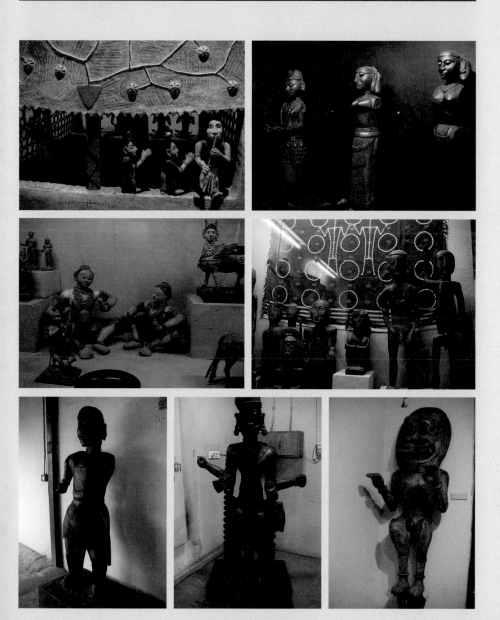

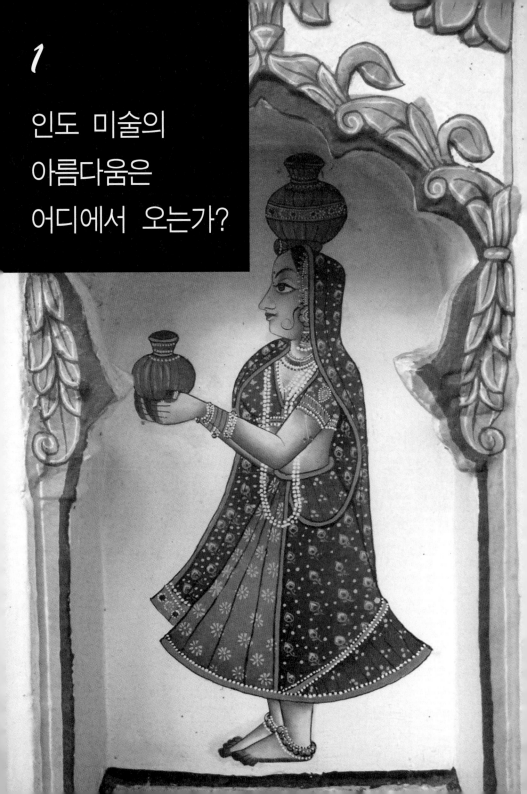

1

인도 미술의
아름다움은
어디에서 오는가?

인도인들은 왜 행복할까?

인도의 시골 마을을 여행하다 보면, 가난의 흔적이 곳곳에 보이고 살림살이도 궁핍하며 소란스러운 정경과 맞닥뜨리곤 한다. 하지만 묘하게도 그들의 삶이 평화롭고 도시인들보다도 정서적으로 풍요로워 보인다는 느낌을 받게 된다. 물론 열악한 기후 조건과 가난이 그들을 육체적으로 힘들게 하지만, 그들만의 독특한 전통과 문화가 있기에 물질의 결핍이 삶의 질을 떨어뜨리지는 않는다. 왜냐하면 그들은 최선을 다해 무엇인가를 만들어내면서 마음과 열정을 쏟아 부을 줄 알기 때문이다.

목수는 힘들게 나무를 다듬으면서, 여인은 한땀 한땀 수를 놓으면서 삶의 고단함을 잊곤 하는데, 이러한 행위는 마치 기도의식을 행하듯이 보인다. 이렇게 해서 만들어진 작품들은 비록 그들이 사용하는 재료들이 보잘것없고 초라한 것일지라도, 다른 어떤 예술품과 비교해도 떨어지지 않을 만큼 아름답다.

인도의 작은 시골 마을 사람들, 특히 문명으로부터 멀리 떨어져 사는 사람일수록 그들이 지닌 감각의 힘은 위대하다. 그들은 그림 그리는 법을 배우지 않았어도 그리고자 하는 대상을 자연스럽게 표

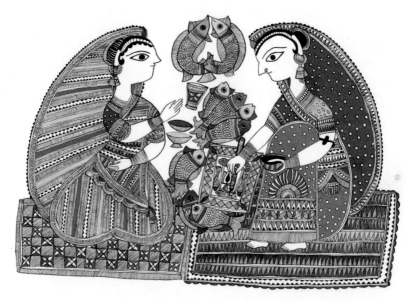

마두바니 그림을 그리는 미틸라의 여인들. 그들은 할머니와 어머니에게서 배운 전통 방법으로 그린다.

현할 수 있고, 추상화가의 뛰어난 감각의 힘으로 만들어진 색채보다도 활기 넘치며 세련된 색채의 조화를 찾아낸다. 그래서 인도 민예품에서는 재료의 빈약함이나 기술의 미흡함이 눈에 띄지 않는다.

라자스탄 주 사막 한가운데 사는 한 노인은 며칠에 걸쳐 낙타를 메어놓을 끈을 제작한다. 염소의 털을 모아서 가는 실을 만든 다음 멋진 문양을 넣은 끈을 손으로 꼬아서 만든다. 오랜 시간 정성과 노력을 들여야 비로소 끈이 완성되지만, 작업하는 동안 내내 노인은 자신의 집에서 기르는 낙타를 생각하면 행복하기만 하다. 그 낙타는 바로 자신의 가족이나 마찬가지이기 때문이다.

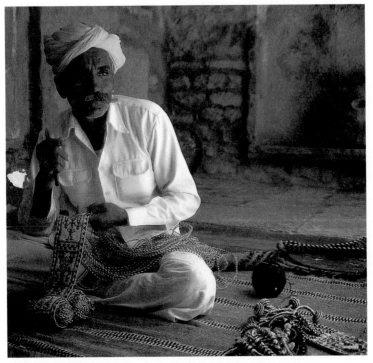

라자스탄 주 자이살메르의 한 노인이 염소털로 낙타를 메어놓을 끈을 정성들여 만들고 있다.

　현대인들이 잃어버린 것이 있다면 바로 이처럼 무엇인가를 만들어내는 기쁨이 아닐까. 인간은 만들어내는 행위를 통해 자신뿐 아니라 자신을 둘러싼 주변의 많은 것들과 소통하고 애정을 나눌 수 있다. 기계가 아닌 손과 도구를 사용해 자신과 누군가를 위해 무엇인가를 만들어냄으로써 인간이 지닌 욕구의 충족과 진정한 삶의 가치를 이해하게 되며, 정성을 다해 만들어진 물건의 소중함을 알고 더불어 살아가는 마음을 가질 수 있게 된다.

영혼을 담아내는 인도 미술에는 장인의 정성과 열정이 숨어 있다.

생명력을 불어넣는 사람들

인도에서 민예품을 만드는 사람들은 대부분 낮은 계급에 속해 있으며, 정식으로 교육을 받지 못한 사람들이 대부분이다. 열악한 기후 조건과 가난에도 불구하고 그들이 만들어내는 민속 예술품들에 생명력을 불어넣을 수 있는 저력은 아마도 그들이 더불어 살아가고 있는 자연과의 관계에서 생겨난 순수한 감각의 힘일 것이다. 또한 그들이 만들어내는 민예품 속에는 기술이나 기교의 흔적을 찾을 수 없을 만큼 자연스럽고 생활 속에서 우러나온 지혜와 따스함이 담겨 있다.

한 사람의 장인이 무엇인가를 만들어내는 행위는 생활의 욕구를 충족시키기 위한 필요 이전에 마치 하나의 종교의식처럼 행해져왔다. 목공예품을 만들기 위해 나무를 베러 숲으로 들어간 장인은 우선 먼저 자신이 베려고 선택한 나무 앞에 간단한 제물을 바치고 나무의 정령과 나무 안에 기생하는 모든 곤충과 생물들에게 미안하다고 말하면서 기도문을 외운다. 그리고 베어낸 나무로 정성스럽게 공예품을 만들어서 끝까지 잘 쓰겠다고 고한 다음 나무를 베기 시작한다. 그렇게 벤 나무로 정성스럽게 만들어진 공예품은 하나의 생명을

벵골의 마을에서는 비둘기가 날아와 쉴 수 있도록 선반 위에 테라코타 항아리를 걸어둔다.

지닌 채 오랜 시간을 살아가게 된다.

하나의 작은 토기에서부터 여인들이 수를 놓아 만든 작은 주머니, 신전에 불을 밝히는 등잔, 그리고 신상(神象)에 이르기까지 무엇 하나 소중하지 않은 것이 없다. 신에게 바치기 위한 제물이든, 아이들이 가지고 놀 장난감이든 무엇이든 최선을 다하는 마음으로 만들고, 그렇게 해서 만들어진 물건 안에 실제로 생명력을 불어넣었다고 생각한다. 그래서 주먹만한 찰흙 한 덩어리나 실 한 가닥, 마른 나뭇잎, 심지어는 낡은 천 조각 하나까지도 버리지 않고 다시 새로운 공예품으로 거듭나게 된다.

무엇보다도 인도 민예품은 장인정신과 수공예가 지니는 아름다움에 그 소중함과 가치가 있다. 그 안에는 어린아이들처럼 순진무구한 눈으로 모든 것을 바라보는 자연에 대한 순수한 감각이 느껴진다. 그들의 감각은 외부적 가식에 의해 오염되지 않았으며, 매순간 신선한 눈으로 사물을 보고 듣고 만지고 느낀다.

그들의 삶에 대한 태도는 자연에 대한 경이로움으로 가득 차 있다. 토기나 토우를 제작하는 도공에서부터 목공예가, 대장장이, 석공, 민속화가에 이르기까지 그들은 할 수 있는 한 손과 그들이 지닌 감각을 최대한 총동원하여 작품을 제작한다. 물론 간단한 도구와 연장을 사용하기도 하지만, 아직도 전통적으로 전해져 내려오는 재료와 기법을 사용한다. 장인은 자신이 만들고자 하는 작품을 위해 재료의 선택에서부터 마지막 마무리까지 모든 과정에서 혼신의 노력을 기울인다.

살아 숨 쉬는 전통

　　오늘날 수공예품은 대체로 공방의 미술가에 의해 단 하나밖에 없는 작품으로 제작되고 있기 때문에 소수의 사람들에게만 향유할 기회가 제공되곤 한다. 하지만 인도인들은 우리가 생각하듯이 이러한 수공예품이나 민예품을 몇몇 소수의 사람들만이 향유할 수 있는 사치품이라고 생각하지 않는다. 인도에서는 대대로 전해 내려오는 전통 방식에 의해 숙달된 솜씨를 지닌 장인이나 시골 사람들이 평생 줄기차게 만드는 것이 수공예품이고, 그렇게 만들어진 작품의 수요 또한 대단히 많다. 이것이 바로 영세하지만 인도 민예품이 오랜 전통을 유지해온 저력이다.

　　인도의 모든 집들이 디왈리(힌두교의 빛의 축제) 축제 때 불을 밝히기 위해, 혹은 전기가 들어오지 않는 시골에서 사용하기 위해 찰흙으로 만든 등잔(디야Diya 혹은 디파Deepa)이나 안나푸라샨(Annaprashan : 아기에게 처음으로 음식을 먹이는 의식) 의식 때 아기에게 처음으로 이유식을 먹이는 은수저, 혹은 물을 담아서 마시는 금속으로 만든 로타(Lota) 하나쯤은 어느 가정에서나 가지고 있다. 이것들은 모두 수공예로 제작된 것이다. 뿐만 아니라 인도의 시골 사람들은 아직도 흙벽이나 문 입구에

시골 마을 집의 흙벽 위에 그려진 신성한 그림과 이 그림을 그린 장인

신성한 문양을 그리거나 수를 놓은 장식을 달아서 부정한 기운이 집
안으로 들어오는 것을 막고 집에 찾아오는 손님을 환영하는 의미로
집 입구나 문을 화려하게 장식해야 한다고 생각한다. 심지어 어떤
여인들은 매일 새롭게 신을 맞이하기 위해 아침마다 집 입구 바닥에
랑고리(Rangori)라고 부르는 문양을 그려놓는다. 벵골 지방에서는 여
인들이 자신의 집에 찾아오는 신을 기쁘게 맞이하기 위해 바닥에 알
파나(Alpana)라는 문양을 그린다. 이 문양은 만다라의 기원이기도 하
다. 대부분 원형의 형태에서 변형된 문양으로 여인들은 대대로 이어
져 내려오는 방식으로 문양을 그리고 있다.

누가 왜 만드는가?

인도에서 만들어지는 민예품들은 셀 수 없을 만큼 다양한 방식으로 쓰인다. 마을의 안전을 신에게 기도하여 보장 받고자 할 때, 그 신에게 제물을 바치고자 할 때, 하루를 무사히 보내고자 할 때, 건강과 축복을 구하고자 할 때, 여행의 안전을 구할 때, 풍요를 기원할 때, 아이가 태어날 때, 사업을 시작할 때 민예품은 각기 다른 재료와 기법으로 만들어져 제 각각의 기능을 충실히 수행한다. 그래서 그 기능과 쓰임새 또한 다양하다.

첫째, 종교의식을 위해서 제작되는 경우에는 당연히 최고의 장인이 선택되고, ㄱ 지역 종교 지도자들의 절대적 후원을 받는다. 수많은 유명한 성지에서는 아직도 특정한 공예품을 생산하는 사원에 소속된 공방을 가지고 있을 정도로 종교와 관련되어 제작되는 민예품의 수는 많다.

힌두교 최고의 성지 바라나시와 칸치푸람에서는 특정한 종교의식에 필요한 옷감을 직접 짜는 직조 공방이 여러 군데 있다. 남인도 오리사의 푸리 또한 중요한 힌두교의 성지로서 순례에 필요한 물품들을 제작하는 공방이 있다. 지역에 따라서 그 지역 특정 사원의 모형

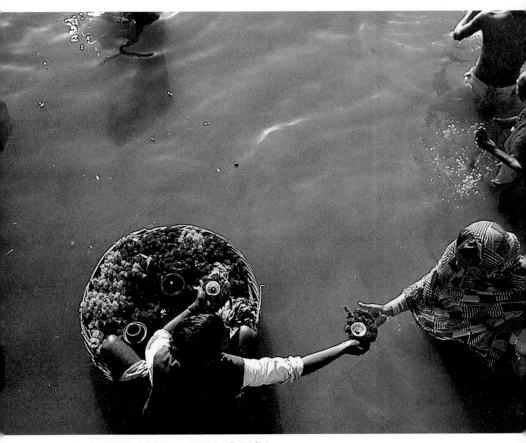

인도의 민예품들은 신에게 바치는 의식에서 사용되곤 한다.

이나 신상을 돌이나 나무에 조각하고 그림으로 그리는 작업이 끊임없이 계속되고 있다.

둘째, 특정한 계층의 주문과 제한된 단골 고객을 위해서 그 마을의 솜씨 좋은 장인이 직접 제작한다. 인도에서 민예품을 제작하는 장인들은 작은 부락에 거주하는 시골 사람들에서부터 유목민, 집시에 이르기까지 다양하다. 예전에는 주로 '하층계급' 사람들이 공예품을 만들었다. 카스트 제도에 의하면 높은 계급에서는 손을 사용해서 뭔가를 만들어내는 일을 천하게 여겼으며, 제작자의 후원자가 되는 것을 품위 있는 일로 여겼다.

그러나 상층계급과 하층계급 사람들의 생활은 서로 밀접하게 관련되어 있다. 예를 들면 상위계층 사람들은 결혼식이나 잔치를 치르기 위해서 목수, 도공, 재단사, 요리사, 이발사 등의 도움이 절대적으로 필요하다. 따라서 이런 기술공들은 사회계급에 있어서는 비록 하층민이지만 사회구조적인 측면에서는 나름의 독자적인 위치를 차지하고 있다. 즉, 상층계급과 하층계급은 재료와 기술을 각각 따로 분담하고 있기 때문에 어느 한 쪽도 다른 쪽의 협력이 없이는 존재할 수가 없다.

셋째, 판매를 목적으로 상업적으로 제작되는 수공예품은 특정한 그룹이나 계급의 장인들이 제작한다. 이들은 특별한 기술을 가지고 특정한 공방에서 함께 작업하기 때문에 장인으로서의 기량도 향상되고 작품의 완성도도 높일 수 있다.

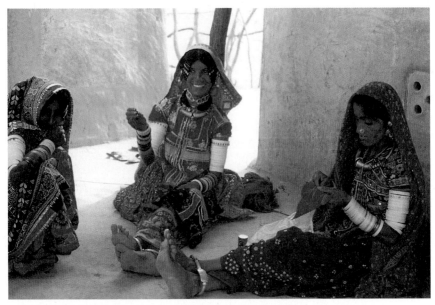

인도 전역에서 가장 널리 만들어지는 자수는 인도 민예품의 또 하나의 매력을 보여준다.

넷째, 개인이 자신과 가족을 위해 사용할 목적으로 제작하는 경우
이다. 이 경우 다양한 재료와 기법으로 제작되고 있는 민예품이 많
지만 그 가운데서도 특히 인도 전역에서 가장 널리 만들어지는 민예
품은 바로 자수 제품이다. 자수는 여인들에 의해 전통적인 기법과
문양이 아직도 그대로 전수되고 있다. 시골에 사는 여인이라면 누구
나 수공예로 뭔가를 만들어내는 솜씨 한 가지쯤은 가지고 있다. 라
자스탄 사막 한가운데 사는 여인들의 자수 작품에는 인도 민예품에
서 볼 수 있는 또 다른 매력이 있다.

인도 민예품의 발전

　　인도 민예품의 전통과 발전에 기여한 이들 가운데는 16세기 초 인도를 지배하던 무굴제국의 황제들을 꼽을 수 있다. 그들은 그 누구보다도 예술을 사랑하는 이들로서 보석 세공, 텍스타일, 카페트, 자수를 공예로서가 아니라 순수미술의 분야에 포함시킬 정도로 진정한 수공예의 후원자들이었다. 아크바르, 자항기르, 샤자한 등 무굴제국 황제들은 인도의 전통 장인들의 오래된 기술과 아이디어에다 페르시아의 유명한 장인들의 솜씨를 접목시키는 데 온힘을 기울였다. 그 결과 이들 황제들의 재위 기간 동안 새로운 기법과 기술이 인도의 전통 공예 속으로 깊숙이 스며들게 되었다.

　　그러나 영국의 강제 점령과 더불어 기계로 생산된 저질의 상품들이 손으로 제작한 수공예품들을 제치고 시장을 휩쓴 적도 있었다. 수많은 장인들이 설 곳을 잃게 되면서 인도 전역으로 흩어졌다. 하지만 다행스럽게도 인도 내 많은 지역이 외부의 영향으로부터 고립되어 있었으므로 그러한 지역의 전통 공예는 보존될 수 있었다. 또한 일부 수공예품들은 사원에서 필요한 물품들이어서 전통적인 방식을 그대로 따르다 보니 전해 내려오는 기법과 기술이 유지될 수 있었다.

인도의 다양한 텍스타일 문양은 무굴제국 시대에 발전하였다.

간디가 주장했던 스와데시 운동은 인도의 오랜 역사 속에서 형성된 문화와 전통을 그대로 보존하자는 취지를 가지고 있었다. 직접 실을 자아내는 간디의 모습은 인도인들에게 각인되어 전통에 대한 인식을 강하게 심어주었다. 영국으로부터 독립한 지 5년이 지나자 인도 내에서 인도의 전통 수공예를 부활시키자는 자성의 목소리가 높아졌고, 정부의 주도 아래 인도 수공예협회가 설립되어 활발히 움직이기 시작했다. 그때까지만 해도 겨우 소수의 공방이 명맥을 유지하고 있었다. 그러나 정부의 공예 단지에 대한 적극적인 지원과 자원 봉사자들의 협력에 힘입어 수공예 분야는 다시 예전의 활기를 되찾고 전통을 이어 내려올 수 있게 되었다.

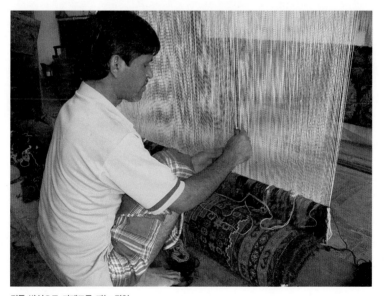

전통 방식으로 카페트를 짜는 장인

화려한 색깔의 수공예품들이 상점에 전시되어 아름다움을 드러내고 있다.

인도에서 미술은 삶이다

　　　　　미술은 예나 지금이나 바로 사람들의 삶의 표현이다. 그래서 미술 작품을 들여다보면 기술이나 기교가 보이는 것이 아니라 사람이 보인다. 인도 미술품을 보면 인도 사람들이 보인다.

　흔히들 인도를 '신들의 나라'라고 생각하기 쉽지만 더 가까이서 인도를 들여다보면 인도는 신이 아닌 그저 인도인들의 것이다. 인도 신화에 등장하는 수많은 신들, 이 지구상에서 가장 많은 바로 그 신들은 다름 아닌 인도인들의 상상력에서 탄생했기 때문이다. 그리고 그 다양한 신들의 이야기는 인도인들의 일상에 즐거움과 재미를 가져다준다.

　인도의 외딴 시골 마을에 살고 있는 사람들은 마치 잘 짜인 옷감처럼 서로 도우며 살아간다. 그들은 대부분 같은 종교를 믿으며 같은 계급끼리 혼인을 해야 한다고 생각한다. 그래서 작은 마을은 아직까지도 계급, 토착민, 종교 성향이 같은 사람들끼리 모여 사는 경우가 허다하며, 서로 맡은 역할에 충실하며 살아간다. 물론 승려 계급인 브라만, 지주, 상인, 농부와 장인들 사이에 불협화음이 생기기

도 하지만 그것이 문제될 만한 사건을 일으키지는 않는다. 이러한 계층 간의 불협화음을 잘 해결할 수 있도록 도와주는 데 결정적인 역할을 하는 것은 그들이 공동으로 믿는 종교가 절대적 영향을 미친다. 특히 힌두교도의 경우에는 그들이 믿는 신을 위한 기도 의식, 푸자(Puja : 공양(供養)을 뜻함)와 다양한 축제의 장을 통해 서로 소통한다.

수많은 신을 기리는 많은 축제와 의식은 모습을 드러내지 않는 신을 위한 것이라기보다는 언어가 다르고 문화와 계급이 다른 사람들이 하나로 엮일 수 있는 화해와 상생의 장이라는 생각이 든다. 인도가 불합리한 계급제도 아래에서도 조화롭게 살아갈 수 있었던 것은 아마도 그런 끊임없는 화해의 장이 마련되었기 때문이 아닐까. 나아가 그 다양한 신을 형상화시킨 인도인들의 뛰어난 상상력은 놀랍기만 하다.

인도인들은 셀 수도 없을 만큼 다양하고 상징적인 도상과 문양들과 더불어 살아간다. 하나의 작은 형상 안에도 여러 가지 상징적인 요소들이 포함되어 있다. 그들이 만들어낸 하나하나의 미술 작품에는 그들의 종교생활뿐 아니라 일상생활까지도 고스란히 담겨 있다. 인도인들의 삶과 생활이 지나치게 종교적인 것처럼 보일지라도 그들만큼 가장 생활과 밀착되어 살아가는 이들도 없을 것이다. 그래서 인도에서 미술은 삶이 된다.

힌두교도는 누구나 집에 자신이 숭배하는 신상을 모시고 기도를 바치는 성소를 만들어둔다. 그것도 부족해서 심지어는 자신이 일하

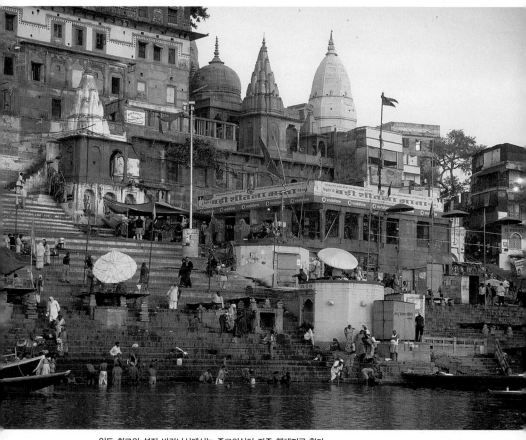

인도 최고의 성지 바라나시에서는 종교의식이 자주 행해지곤 한다.

는 일터의 공간 여기저기에 아주 작은 신상이나 그림을 모시고 꽃이나 기타의 상징물로 신을 꾸민다. 늘 신과 더불어 살아야만 직성이 풀리나 보다. 그래서 인도의 신들은 신전뿐 아니라 어디에서나 모습을 드러낸다. 실제로 인도인들은 그렇게 신들이 자신들과 함께 살아간다고 믿는다.

인도인들은 종교적인 삶을 중요하게 여기기 때문에 남녀노소 모두 일상의 오락이나 여흥을 즐기는 데는 그다지 관심이 없다. 대신 시골에 사는 많은 이들은 아직도 자신의 집에 신단을 꾸미기 위해 신상을 제작하고, 흙집의 벽에 벽화를 그리고, 혼수로 가져갈 물건에 수를 놓고, 토기를 굽고, 농작물을 키우며, 춤을 추고 노래하며 살아간다. 현대인들의 삶과는 사뭇 다르다. 그래서 그들이 무엇을 만들어내든 간에 그 안에는 문명에 길들여지지 않은 순수함, 자연과의 교감을 통해 얻은 삶의 지혜, 자연을 거슬리지 않으며 살아가는 인내, 그리고 자신의 모든 것을 담아내는 헌신이 담겨 있다. 이것이야말로 서구 미술과는 다른 인도 미술의 아름다움을 느끼게 하는 요소일 것이다.

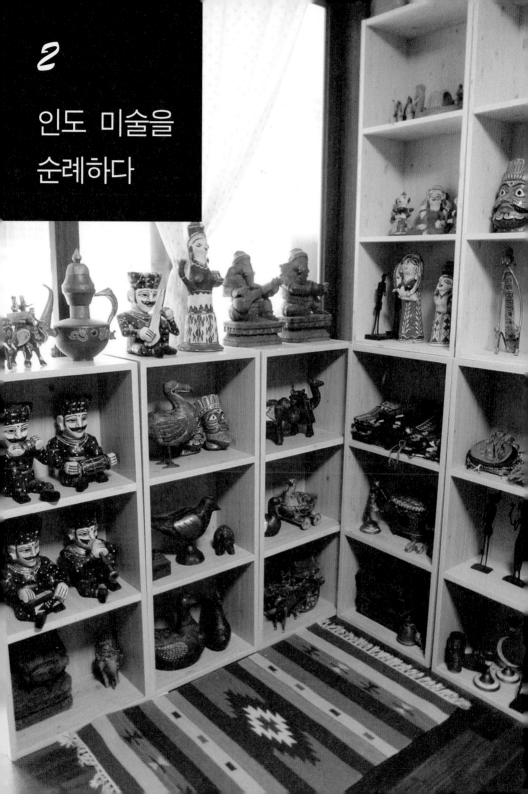

2

인도 미술을
순례하다

테라코타란 무엇인가?

　　　　　인도의 한 시골 여인이 찰흙으로 빚은
여인상을 보면 기원전 2500년 전 모헨조다로나 하라파에서 발견된
여인상의 형태를 고스란히 간직하고 있다. 그 형태나 기법이 하나도
변하지 않은 채 오늘날까지 전승되어 내려온 것은 놀랍기만 하다.
　인류의 가장 오랜 유물 가운데는 토기가 있다. 토기는 찰흙으로
빚어 생활용기나 부장품으로 사용되어졌다. 또한 인간의 형상이나
동물 등을 본떠 만든 토우(土偶)가 있다. 이처럼 찰흙으로 만들어진
토기와 토우를 미술 용어상 테라코타(terracotta)라고 한다.

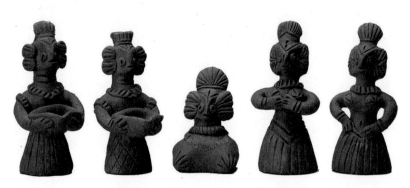

〈등잔과 무희들〉, ①② 6x11cm, ③ 5x7cm, ④⑤ 6x11cm

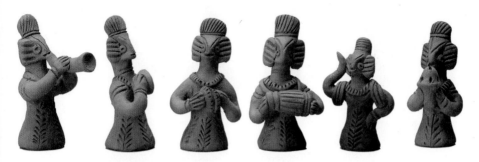

〈음악하는 여성들〉, ①②③④ 6x11cm, ⑤ 5x9.5cm, ⑥ 6x10cm

테라코타는 '점토(terra)를 구운(cotta) 것'이라는 뜻의 이탈리아어다. 고대 이집트·메소포타미아·에게 해 등에서 이미 신석기시대부터 토우가 등장한 것으로 보아 그 역사가 오래되었을 뿐 아니라 고대인들의 미의식이 잘 담겨 있으며, 오늘날에도 인도에서는 많이 제작되고 있다. 또한 토기는 현대인들의 생활공간 어느 곳에 놓아도 잘 어우러지는 특성이 있다.

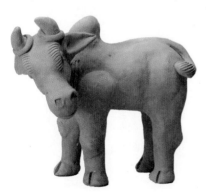

〈소〉, 21x13cm

테라코타는 손으로 빚어진 것과 주형을 떠서 만든 것으로 구별할 수 있다. 같은 주제를 가지고 만든 작품일지라도 손으로 빚은 작품은 똑같은 복제품이 존재하지 않는다. 한편 주형을 떠서 만든 작품들은 패턴들이 셀 수 없이 많고 복제품을 만들 수 있었다. 주형의 원형틀은 손으로 만들어진 것이며, 도공 가

인도 미술을 순례하다 43

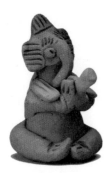

〈코끼리 신 가네샤〉, 5x7cm

〈피리 부는 크리슈나 신과 코끼리 신 가네샤〉,
① 4.5x8.5cm, ② 4.5x11cm, ③ 4.5x8.5cm

족의 세대를 거쳐 전승되어온다. 주형으로 만들어진 테라코타의 변형품과 그 수는 놀라울 정도로 많고 그 쓰임새도 무궁무진하다.

　이들 테라코타는 지역적 차이 및 시대를 거치면서 뚜렷한 변화가 나타난다. 새로운 요소가 오래된 형태 속으로 파고들기도 했고, 눈에 띄는 여러 방법들이 추가되기도 했다. 또한 조형물에 활기를 불어넣기 위해 채색을 시작함으로써 시각적 즐거움은 한층 더해졌다. 예술가의 관찰력과 색채에 대한 감각이 창작물에 활력을 불어넣는 데 크게 기여하였고, 때로는 국경을 넘어 다른 나라로 전파되기도 했다. 인도의 테라코타 작품들은 이집트나 크레타, 심지어 마야 문명의 중심에서 보이는

〈뱃놀이〉, 24x17cm

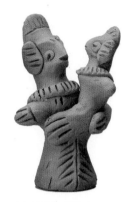

〈아기 돌보는 여성〉, 7.5x10cm

어떤 형태와 뚜렷한 관련성을 보여주기도 한다. 특히 고대 모헨조다로나 하라파 문명에서 만들어진 토우의 특징적인 표현들 가운데서 인체를 만들 때 얼굴 표현에 사용된 핀칭 기법(코를 표현할 때 손가락으로 얼굴 중앙의 흙을 꼬집어 내서 당기는 기법)은 오늘날에도 그대로 사용된다. 또한 손톱자국이나 작은 빗 형태의 도구로 빗살무늬를 만들어내는 전통 또한 그대로 이어진다.

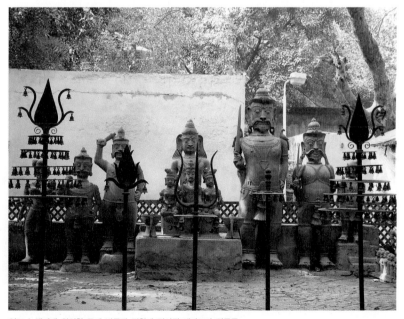

인도 뉴델리에 위치한 공예 박물관 정원에 전시된 테라코타 작품들

흙으로 빚은 도자기 예술

　　　　인도인들이 사용하는 주요 도자기들은
음식을 만들거나 먹거나 마시는 데 사용되는 용기들이다. 때로는 인
형과 장난감들, 그리고 모형 과일들, 물고기들, 동물들과 다른 작은
형태들로 만들어지곤 한다. 도자기 산업은 오래전부터 전해 내려오
는 아주 오래된 전통이고, 현재는 인도에서 쿰바카라스(Kumbhakaras)
라고 불리는 계급이 도자기를 생산하고 있다. 인더스 계곡 및 다른
초기 문명 지역에서 다양한 종류의 도편들, 채색된 도기, 채색되지
않은 도기, 그리고 유약이 입혀진 도자기들이 발견됨으로써 고대부
터 인도에서 도자기 산업이 발달했음을 알 수 있다.

　인도 도자기들은 대개가 화려한 채색
을 하는 경우가 많다. 페르시아풍의 다양
한 동식물 문양과 기하학 문양이 도자기
의 표면을 가득 채우고 푸른색 계통의 색
채들이 주로 쓰인 경우를 볼 수 있다. 다
양한 장식 문양과 색채의 강렬함은 인도
미술품이 지닌 공통의 특징이기도 하다.

〈향꽂이〉. 5x9cm

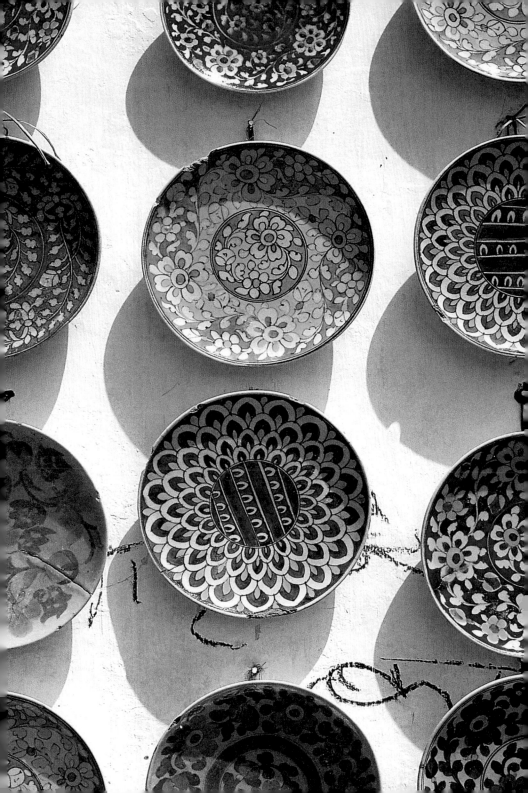

〈꽃병〉, 9x13cm

〈꽃병〉, 9x13cm

〈꽃병〉, 9x13cm

〈꽃병〉, 9x13cm

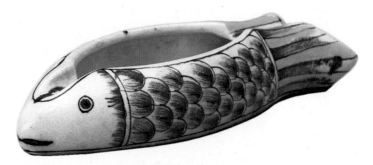

〈물고기 형태의 재떨이〉, 20x10cm

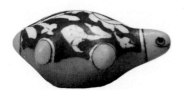 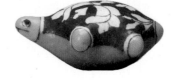

〈장식용 거북〉, 8x4cm

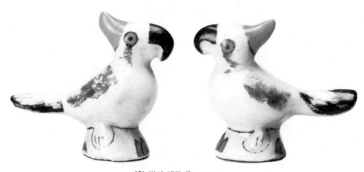

〈한 쌍의 앵무새〉, 15x5cm

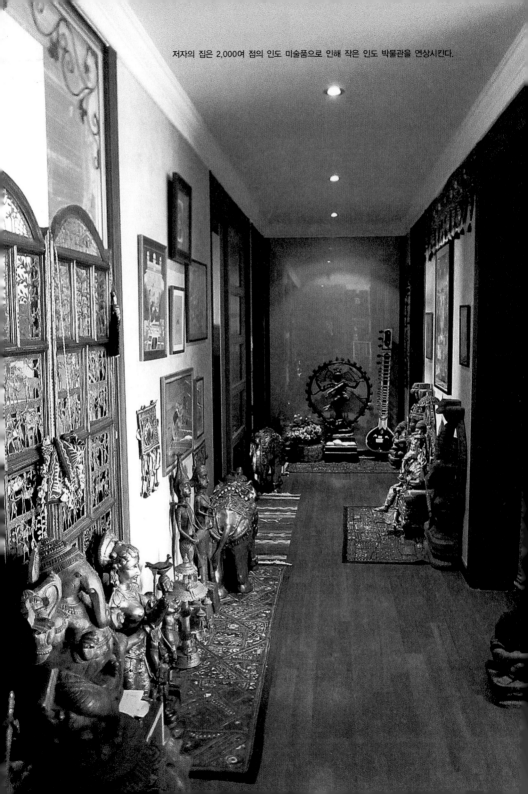

저자의 집은 2,000여 점의 인도 미술품으로 인해 작은 인도 박물관을 연상시킨다.

비밀스런 의식, 금속공예

고대 국가에서는 금속을 신성불가침의 물질로 여겼다. 그래서 특별한 용기를 금속으로 제작했으며, 금속을 만들어내는 작업은 신비스럽고 초자연적인 행위로 인식되었다. 금속을 녹여서 어떤 형태를 만들어낸다는 행위는 비밀스러운 의식이었기 때문에 대장장이의 제철소를 신성한 장소로 여겼으며, 대장장이를 무당이나 주술가라고 생각했던 시절도 있었다. 후에 이러한 비법은 연금술의 과학으로 변형되어 다양한 기법으로 개발되었다.

기원전 4000년경 고대 문명에서부터 금속의 채광과 용해가 시작되었다. 그러한 금속 제작 기술은 무기와 농기구의 제작을 용이하게 했으며, 곧 그것은 힘을 상징하게 되었다. 초기에는 금, 은, 구리가 가장 먼저 사용되었다. 이러한 금속들은 천연 상태에서도 채취 가공

〈약통〉, 은 세공, 3.5x3cm

〈팔찌〉, 구리 · 은, 10x10cm

이 가능했기 때문이다. 특히 금은 영원히 변하지 않는 광택을 지니
고 있었으므로 가장 중요한 금속이었다. 그래서 초기에는 주로 왕의
왕관이나 세력가의 장신구와 의식에 필요한 제기들을 만드는 데 쓰
였다. 그러나 구리와 철이 발견됨에 따라 차츰 다양한 용도의 제품
들이 제작되기 시작했다.

〈화장 용기〉, 4.5x18cm

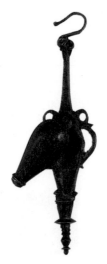

〈화장 용기〉, 5.5x21.5cm

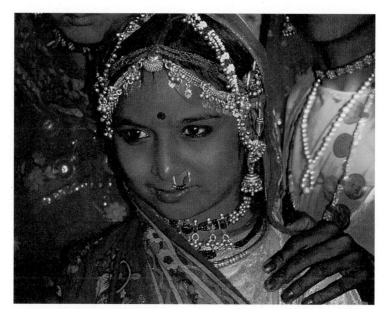

화려한 금속의 액세서리로 치장한 어린 신부

〈목걸이〉, 황동, 18x19cm

인도인의 문화적인 전통 중에는 아주 오래전부터
장신구를 차는 행위가 습관처럼 뿌리내렸다. 인도
의 보석들은 인더스 문명의 시기까지 거슬러 올라
가는데, 목걸이, 발찌, 귀걸이 등이 금과 함께 보석
류로 사용되었다.

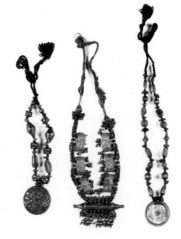

〈목걸이〉, 은 세공, 길이 33cm

인도 미술을 순례하다 53

시간이 흐름에 따라 금속으로 만들어낼 수 있는 것들이 다양해지고 새로운 기법도 개발되었다. 인도의 금속 용기들은 고대 중국 상왕조시대의 무덤에서 출토된 의식용 청동기들과는 사뭇 다르다. 중국의 청동기들이 구리, 주석과 납의 합금이라면, 인도인들은 주로 황동, 백동, 철 등 단일한 금속을 사용하는 것을 좋아했다. 그리고 실생활에서 사용되어진 용기들은 훨씬 다양했다. 중국인들이 일상에서 주로 도자기를 사용한다면 인도인들은 금속 용기들을 사용했다. 그것은 아마도 풍부한 원재료의 생산과 연관이 있을 것이다. 인도에서는 시골 마을의 간이음식점이나 길거리 포장마차에서도 골동품점에서 볼 수 있는 근사한 형태의 금속 용기들, 즉 솥이나 주전자를 쉽게 볼 수 있다.

　　또한 고대 테라코타 형태로부터 다양한 형태들을 본떠 금속 작품을 제작하기도 한다. 그래서 테라코타와 금속 등 다른 재료로 종종 같은 형태의 작품이 만들어진 것을 볼 수 있다.

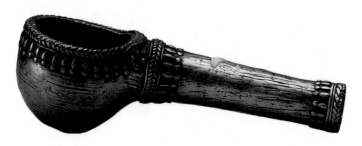

〈조롱박〉, 황동, 18.5x6cm

반으로 자른 조롱박 형태에 손잡이가 달린 용기로 물이나 우유를 떠서 신상을 목욕시킬 때 사용한다.

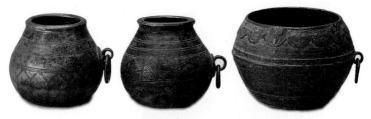

〈용기〉, 황동, ①② 13.5x12cm, ③ 20x12cm

인도에서 금속으로 제작된 용기 가운데 가장 흔한 것은 물을 담는 용기이다. 동이나 구리로 만들어진 크기가 큰 물 저장용 주전자는 주둥이가 달리고 바닥이 편평한 형태가 있다. 물론 각 지역마다 조금씩 다른 형태를 지니고 있다. 특히 신상을 목욕시키거나 기도의식과 관련된 금속 용기들은 셀 수 없을 만큼 다양한 형태와 크기로 만들어진다.

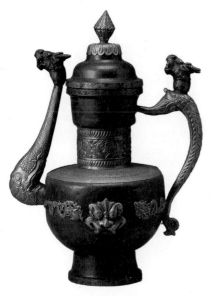

〈주전자〉, 41x64cm

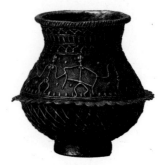

〈용기〉, 12x12cm

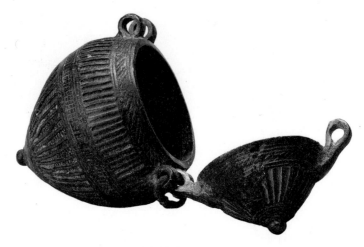

〈화장 용기〉, 7x11cm

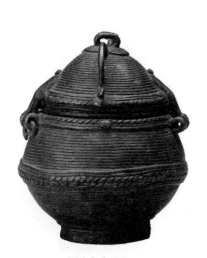

〈화장 용기〉, 7x9cm

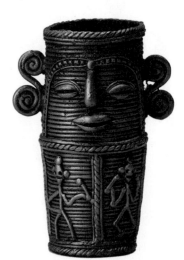

〈용기〉, 황동, 18x45cm

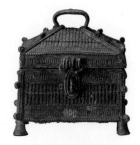
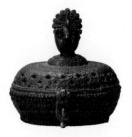

〈장식 용기〉, 10x11cm 〈장식 용기〉, 12x12cm 〈장식 용기〉, 10x11cm

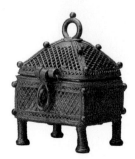
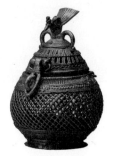
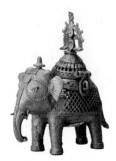

〈장식 용기〉, 8.5x12.5cm 〈장식 용기〉, 9x13cm 〈장식 용기〉, 13x29cm

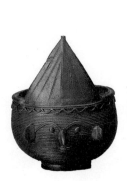
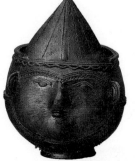
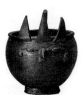

〈용기〉, 황동, ① 6x8cm, ② 7x9.5cm, ③ 4x4.5cm

푸자 의식을 위해 장식된 제단

　힌두교 신자라면 누구나 자신의 집에 크든 작든 성소를 만들어 두
고 기도의식을 한다. 신상, 등잔, 신을 목욕시키기 위한 물을 담는 용
기, 물을 뜨는 수저, 제물을 바치는 용기, 신을 장식하기 위한 다양한
장신구들이 성소에 놓여진다.

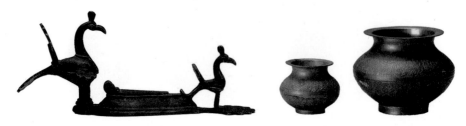

　〈사원 용기〉, 브론즈, 17x8cm　　　　　　　〈푸자용 용기〉, 황동, 38x9cm

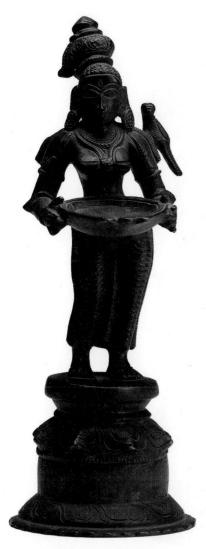

〈사원용 등잔〉, 브론즈, 38x91cm

힌두교도라면 매일 신에게 푸자(기도의식)를 바치는데, 이 의식 가운데 가장 중요시되는 것이 불을 밝히는 것이다. 신에게 기도의식을 치를 때 불의 의식은 가장 중요한 부분이므로 다양한 형태의 등잔이 제작되었다.

사원에서 불을 밝힐 때 사용하는 등잔은 움푹 파인 곳에 기름을 붓고 꼬아진 심지를 담아 불을 밝힌다. 사원이나 가정에서는 거의 기름에 목화를 꼬아 만든 심지를 담아 불을 밝히기 때문에 때로는 화재로 목숨을 잃게 되는 경우도 많지만 아직도 인도인들은 전통적인 방식을 고집한다.

금속 용기는 솜씨 좋은 장인이 제작한 것일수록 값이 비싸서 낮은 계급의 사람들은 테라코타를 사용하는 것이 일반적이다. 예전에는 큰 사원의 경우에는 사원에 속한 금속 공방을 따로 가지고 있었다고도 한다.

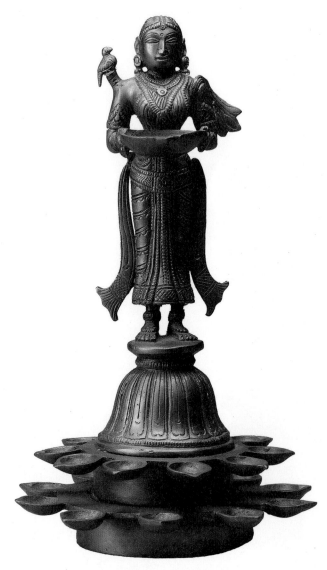

〈의식용 등잔〉, 황동, 17x29cm

〈등잔〉, 황동, 8x10.5cm

〈등잔〉, 황동, ① 10x15.5cm, ② 10.5x15cm

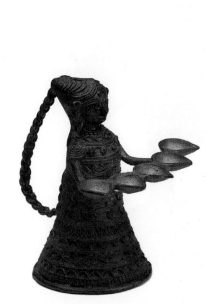

〈사원용 등잔〉, 황동, 11x14cm

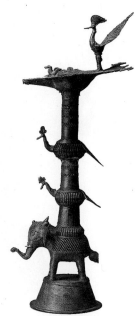

〈등잔〉, 황동, 18x51cm

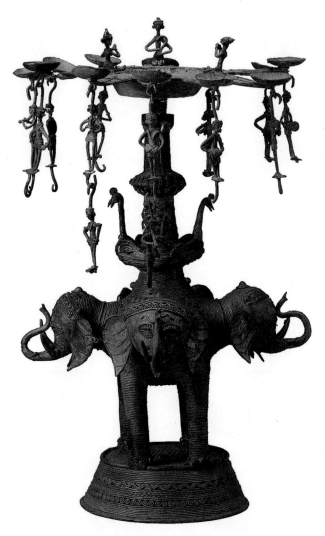

〈사원용 등잔〉, 황동, 34x55cm

이 등잔은 등잔 용도보다는 장식이 더 눈에 띈다. 상단 중앙의 기름 담는 부분과 삥 돌아가며 심지를 담그는 부분에 2단으로 악기를 연주하는 인물들로 장식했다. 그 아래 공작, 코끼리로 장식했다.

갠지스 강에서 소원을 담아 강물에 띄우는 등잔

〈등잔〉, 철, 6x11cm

〈등잔〉, 철, 18x65cm

철광석이 많이 생산되는 차티스가르 주의 콘다가온에서 만들어진 등 잔이다. 형태의 단순성으로만 보면 현대 공예가의 작품처럼 보이기 도 한다. 모두 손작업으로 만들어지는데, 오랜 시간을 들여서 수십 번 불에 달궈서 형태를 완성한다. 작품을 만드는 장인들의 인내심이 대단하다.

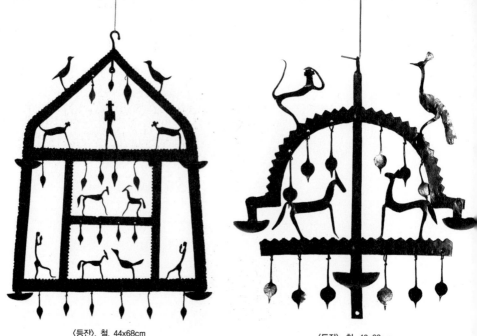

〈등잔〉, 철, 44x68cm

〈등잔〉, 철, 40x62cm

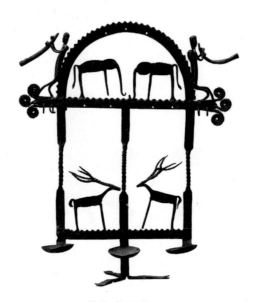

〈등잔〉, 철, 23x30cm

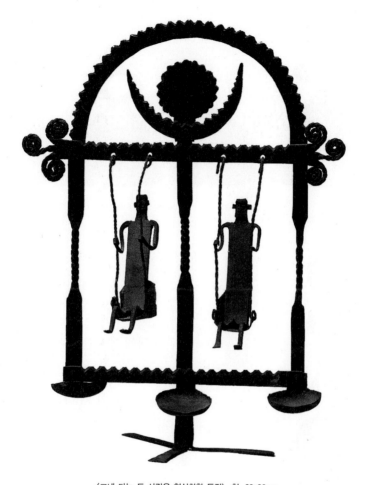

〈그네 타는 두 사람을 형상화한 등잔〉, 철, 23x30cm

이 등잔은 등잔의 기능보다는 그네 타는 두 사람이 주제가 아닌가 싶을 정도다. 사실 현대의 공예가라면 기름을 부어 그 안에 심지를 담아 불을 밝히는 등잔을 이렇게 디자인하지 않는다. 좀 더 안정감 있고 편리함에 치중할 것이다. 인도의 장인들은 그러한 기능보다는 무엇에든 자신이 표현하고자 하는 욕구에 충실하려고 한다. 그래서 기능보다는 미적 즐거움을 주는 쪽을 선택한다. 이처럼 철을 뜨겁게 달궈서 두드려 가며 형태를 만드는 방식은 우타르프라데시나 차티스가르 주에서 많이 볼 수 있다. 대개 가정집에서 부부가 함께 작업을 한다. 아내는 주로 숯불이 꺼지지 않도록 풀무질을 하고, 남편이 철을 두드려서 형태를 다듬는다. 오랜 시간의 노력과 인내가 필요한 작업이다. 거칠게 만들어진 형태에서 어떻게 이런 멋진 작품이 완성될까 의아하지만 수십 번, 수백 번 약한 숯불 속에 형태를 달궈 가며 완성한다. 그 장인의 땀과 인내의 결실이다. 하지만 그들이 만들어낸 작품 안에는 힘들었던 흔적은 하나도 남아 있지 않고, 오히려 우리를 즐겁게 해주는 유머와 재치가 있다.

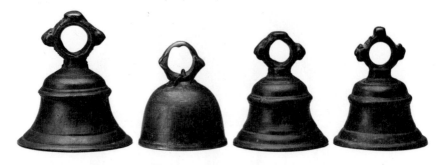

〈사원용 종〉, 황동, ① 9x13cm, ②③④ 7x9.5cm

〈종〉, 황동, 7x5cm

인도의 사원에서 사용하는 금속 종들은 그 소리가 깊고 청아할 뿐 아니라 그 디자인에 있어서는 다양하다. 사원 입구에 매달린 종은 의식의 시작과 마무리를 알린다. 또한 경배자가 사원에 들어갈 때 나올 때 신께 자신의 존재를 알리는 수단으로 가볍게 종을 울리기도 한다. 종 청동(bell-metal, 구리와 주석의 합금)은 모든 물질 가운데 가장 순수한 것으로 여겨져 수많은 의식 용기들이 종청동으로 제작된다.

갠지스 강변에서 푸자 의식을 행하고 있는 브라만 사제

이 푸자 의식은 1년 365일 해가 지자마자 갠지스의 신 시바에게 바치는 불의 의식이다.

인도 가정에서 사용되는 생활용품 또한 다양한 금속 제품이 활용된다. 유럽이나 중동과는 달리 인도인들은 전통적으로 유리나 도자기보다는 가정에서 사용하는 컵, 접시, 냄비 등 모든 용기들이 대부분 금속으로 만들어졌다. 예전에는 주로 구리, 동으로 만들어졌으나 현대에 와서는 사용하기 편리한 스테인레스로 대체되고 있다.

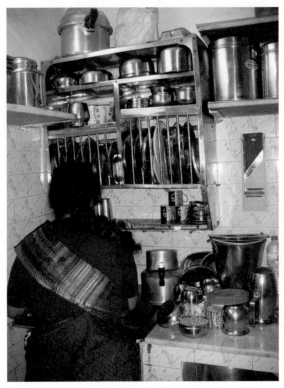

인도 가정집 부엌. 현대에는 스테인레스로 용기들로 대체되고 있다.

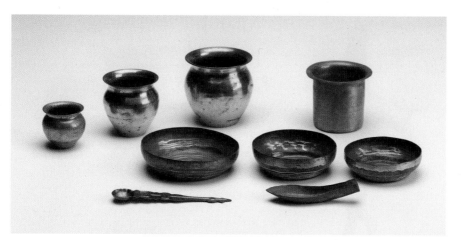

〈푸자용 의기〉, 구리

인도에서는 다양한 공예품과 생활용품들이 금속으로 만들어지면서 수많은 기법들이 개발되었다.

인도 장인들은 종잇장처럼 얇은 금속을 단지 망치로 두들겨서 물을 담는 용기인 로타(lota), 음식을 담아내는 쟁반인 탈(thal) 등 다양한 형태를 자유자재로 만들어낸다. 금속 표면을 적당히 녹여가면서 망치질만으로 형태를 만들어간다. 각기 다른 형태와 표면 질감에 변화를 주기 위해서는 망치질을 그에 맞게 적당히 해주어야 한다. 그러기 위해서는 장인들의 경험과 숙달된 솜씨가 필요하다. 그들의 제작 과정은 겉으로 보기에는 단순해 보이지만, 실제로는 오랜 시간의 숙련 과정을 거쳐야만 한다.

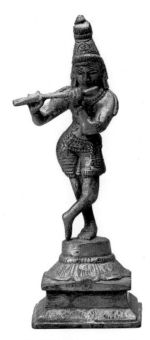

또한 다양한 종교의 신상들이 금속으로 제작된다. 크기가 작은 것은 몇 센티미터에서부터 크게는 몇 미터에 이르는 신상들이 금속으로 제작된다. 인구보다도 더 많은 신들과 더불어 사는 인도인들은 다양한 신상을 다양한 재료로 제작한다.

인도 남부에서 브론즈나 동으로 제작되는 신상들은 그 제작 기술은 물론이고 그 수가 어마어마해서 인

〈피리 부는 크리슈나〉, 백동, 5x16cm

도의 저력을 또 한 번 느낀다. 그리고 지역마다 각기 다른 도상학적 특징을 지니고 있으니 인도 금속 미술의 역사를 공부하는 것은 생각만 해도 앞이 캄캄할 정도이다.

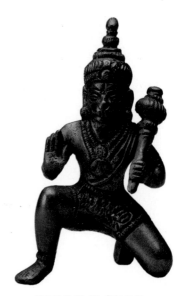

〈원숭이 신 하누만〉, 황동, 7x11cm

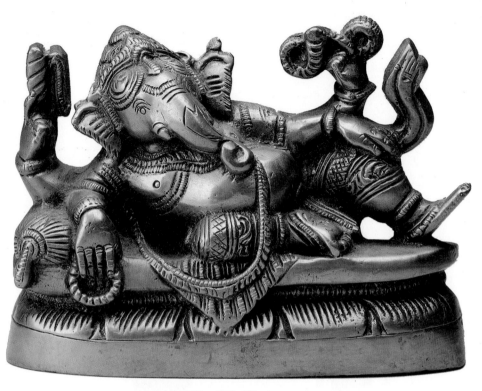

〈누워 있는 가네샤〉, 황동, 12.5x10cm

　　그리스의 신상들이 인체를 균형, 비례로 이상화시켜 아름다운 인

체로 표현해낸다면, 인도의 미술가들은 그 안에 유머와 재치를 담

기도 하고, 관능미를 극대화하기도 하며, 일상적으로 생각하는 신

상에 대한 이미지를 뛰어넘는 상상의 세계를 담아내서 우리를 놀라

게 한다.

그 외에도 다양한 형태의 장식품들이나 장신구, 인물상, 동물상들이 금, 은, 구리, 철, 동 등의 재료로 제작되는데, 지역적 특성 및 만드는 이의 정성이 잘 담겨 있다. 인도에서 금속공예는 그 표현 영역이 아주 광범위하다.

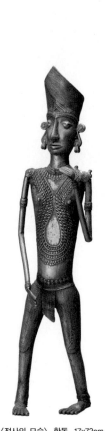

〈전사의 모습〉, 황동, 17x72cm

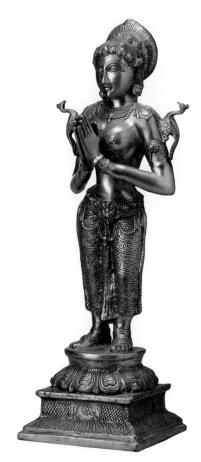

〈환영하는 여인〉, 황동, 27x80cm

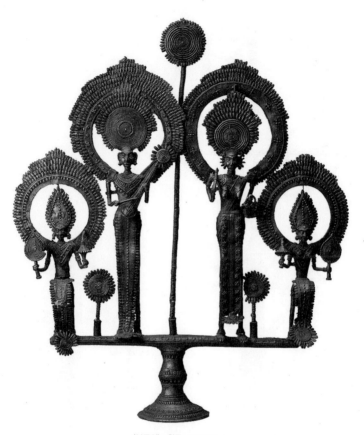

〈부족신〉, 황동, 66x77cm

도크라 기법으로 만들어진 부족의 신이다. 각 부족마다 숭배하는 신이 다르고 같은 신일지라
도 부족에 따라 독특한 형상으로 표현되는 경우가 많다. 그래서 인도에는 인도인보다 많은
신이 존재하는 것인지도 모른다. 이러한 인체의 표현은 아프리카인들의 본능적이고 단순한
목각조각에서 많이 본 듯하다. 인체의 특징 가운데 중요하다고 생각되는 부분만 강조하고, 나
머지는 생략한다. 있는 그대로를 표현하는 것에 의미를 두지 않으며 철저하게 자신의 직관에
의존한다. 아프리카 미술이나 인도 미술을 접하면서 느끼는 것은 역시 미술이란 배워서 알아
지는 것이 아니라 인간이 가진 순수한 감성의 표현이라는 생각을 하게 된다.

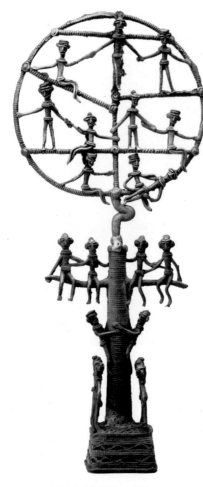

〈생명의 나무〉, 황동, 11.5x26.5cm

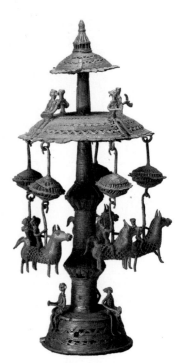

〈회전목마〉, 황동, 23x47cm

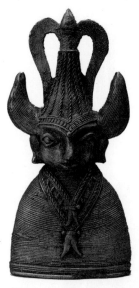

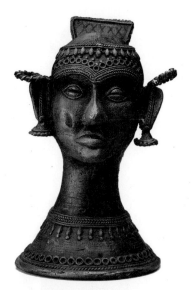

〈전사의 두상〉, 황동, 12.5x26cm

〈여인의 두상〉, 황동, 11x17.5cm

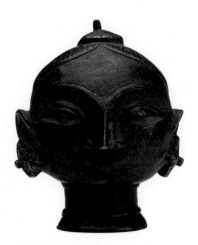

〈시바의 아내, 파르바티〉, 브론즈, 8x9.5cm

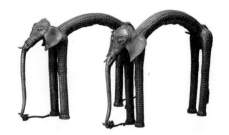

〈코끼리〉, 황동, 43x34cm

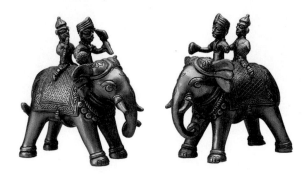

〈코끼리를 탄 전사들〉, 황동, 10x13cm

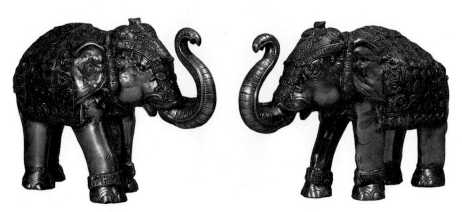

〈코끼리〉, 황동, 81x53cm

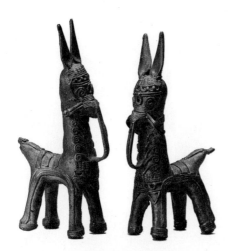

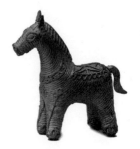

〈말〉, 5x9cm

〈말〉, 10x23cm

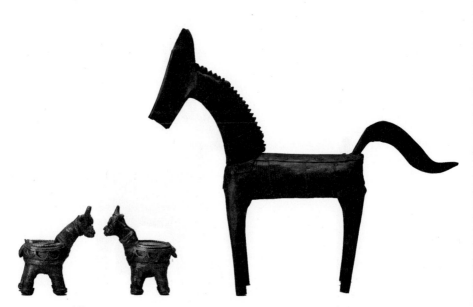

〈말〉, 4x8cm

〈말〉, 철, 71x60cm

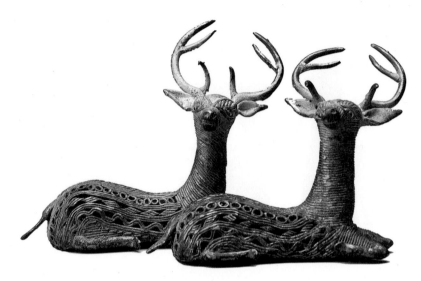

〈사슴〉, 15x12cm

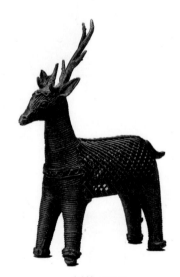

〈사슴〉, 8x15cm

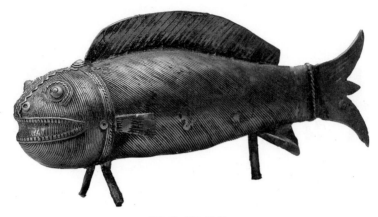

〈물고기〉, 황동, 26x12cm

〈물고기〉, 황동, 6.5x4cm

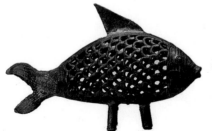 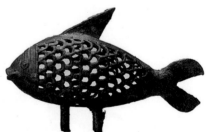

〈물고기〉, 황동, 12x8cm

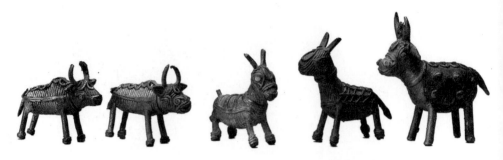

〈황소〉, ①② 5x4cm, ③ 5x4cm, ④ 6x5.5cm ⑤ 6.5x6.5cm

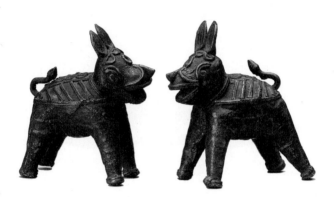

〈황소〉, 황동, 9x8.5cm

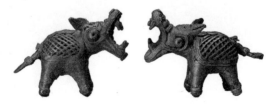

〈황소〉, 8x6cm

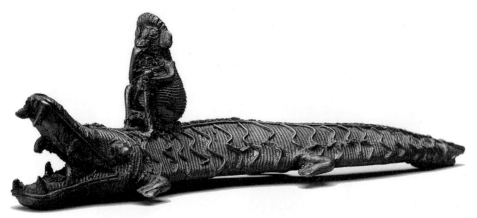

〈악어 등에 탄 원숭이〉, 16.5x5.5cm

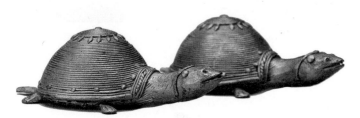

〈거북이〉, 12x15cm

〈거북이〉, 4x8cm

〈달팽이〉, 5x4.5cm

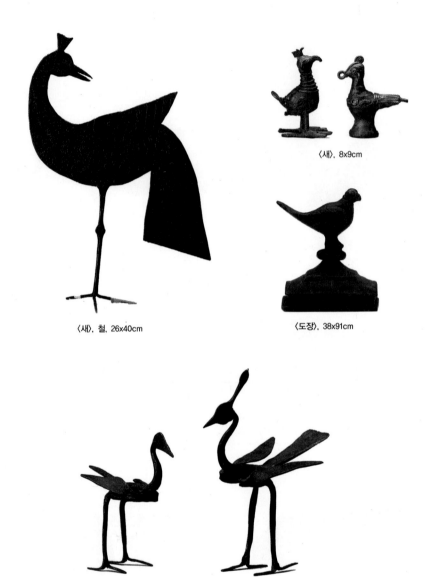

〈새〉, 8x9cm

〈새〉, 철, 26x40cm

〈도장〉, 38x91cm

〈새〉, 철, ① 8x9cm ② 11x14cm

고대의 방식, 도크라

인도의 바라나시, 우타르프라데시, 비슈누프르, 오리사 주의 푸리 등 수많은 지역에서는 다양한 신상의 이미지와 의식 용기, 장식용품을 고대로부터 전해져 내려오는 카스팅 기법인 '도크라(Dokra)' 방식으로 제작한다. 각 지역은 이미지의 표현에 있어서는 각기 다른 특징을 가지고 있으나 기법에 있어서는 공통된 방식을 사용한다.

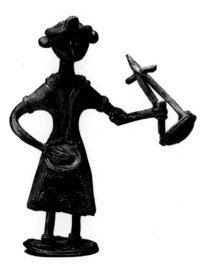

〈떠돌이 악사, 바울〉, 8x9cm

벵골, 비하르, 마드야프라데시, 오리사 등에서 도크라 방식으로 금속 공예품을 제작하는 이들은 예전에는 주로 떠돌이 생활을 하며 이곳저곳 옮겨 다니는 집시 집단이었다. 한 곳에 정착하지 않고 떠돌면서 못 쓰게 된 금속 용품들을 수거해서 불에 녹인 후 새로운 작품으로 만들어내곤 한다. 그러나 오늘날에는 정착생활을 하는 집단이 늘어나고 있다.

도크라 제작 방식은 아직도 고대로부터 내려오는 방식 그대로이다. 먼저 찰흙으로(또는 왁스로 제작한다. 이 경우 처음 몰드는 찰흙으로 입힌다) 원하는 형태를 만든다. 그다음 왁스를 한 꺼풀 입히고, 다시 찰흙으로 몰드를 입히고 불 속에서 구우면 찰흙과 찰흙 사이의 왁스는 녹아서 밖으로 흘러나오고 공간이 생기게 된다. 그 공간에 뜨겁게 녹인 금속을 부어서 잘 식히면 맨 처음 찰흙으로 제작했던 형태를 얻을 수 있게 된다. 그리고 마지막에 마무리 작업으로 원하는 부분을 다듬을 수도 있다. 전 과정이 수작업이어서 어지간한 인내와 숙달된 기술이 없이는 힘든 방식이다.

　같은 도크라 기법이지만 표면 처리가 마치 가는 철사로 감아 놓은 것 같은 효과를 얻는 방법도 있다. 먼저 만들고자 하는 형태를 찰흙으로 제작하고 그 위에 가는 국수처럼 가느다란 왁스를 입힌다. 그러면 표면이 철사로 엮은 것처럼 되거나 부드럽게 만들어진다. 정교한 세부 묘사와 장식하고 싶은 부분은 얇고 가는 왁스로 다시 덧입혀 가며 작업하면 된다. 왁스 작업이 끝나면 고운 찰흙으로 얇은 몰드를 입히고, 다시 볏짚이 섞인 찰흙을 입힌다. 그런 다음 불에 굽는다. 굽는 동안에 왁스가 밖으로 흘러나올 수 있게 깔때기 형태를 유지해서 굽는다. 그러면 내부의 찰흙 형태와 외부 몰드 사이의 왁스가 녹아 내려서 공간이 형성된다. 불에서 꺼낸 후 뜨겁게 녹인 금속을 그 공간에 부은 후 식혀서 몰드를 깨면 얻고자 하는 최종적인 형태를 얻게 된다. 이 경우 철사로 표면을 처리한 것 같은 효과를 얻게 된다.

1. 도크라 제작을 위한 테라코타 형태들

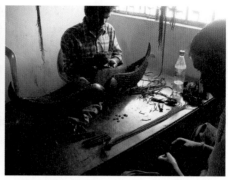

2. 찰흙으로 만든 형태 위에 왁스를 부치는 장인들

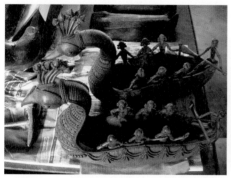

3. 찰흙으로 만든 형태 위에 왁스를 부친 후 다시 찰흙을 입혀 불 속에서 구워내면 왁스가 녹아 흘러나온다. 그 후 그 구멍에 금속을 녹여서 부으면 원하는 형태를 얻을 수 있다.

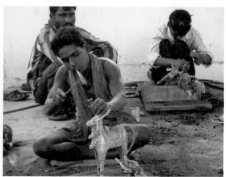

4. 마지막 마무리로 금속 표면에 붙은 찰흙을 떼어내는 작업을 해야 하는데, 시간이 많이 걸린다.

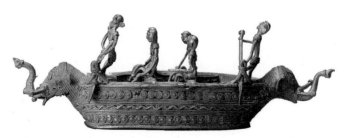

〈뱃놀이〉, 23x18cm

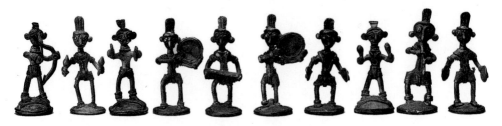

〈악사들〉, 3x8cm

　도크라 기법으로 제작된 악사들은 내가 미술사를 공부하던 샨티니케탄 근처 파코라라는 아주 작은 마을에 살고 있는 장인들에 의해 주로 만들어진다. 그들은 이 마을 저 마을 떠돌며 이처럼 작은 상들을 만들어 팔면서 살아간다. 그들이 만들어내는 작은 악사들은 수도 없이 많다. 때로는 키가 크거나 작고, 머리장식이 다르거나 얼굴 표정이 다르게 표현된다. 그들이 바람처럼 떠도는 힘든 삶의 여정에서 음악과 춤은 즐거움일 것이다. 그래서 그들이 만들어내는 작은 악사들은 비록 작은 크기의 형상이지만 보는 이에게 그들의 삶을 들여다보는 듯한 즐거움을 선사한다.

　악사들은 작게는 몇 센티미터에서부터 크게는 몇 십 센티미터인 것까지 다양하다. 한 사람 한 사람 들여다보면 다 나름대로 즐겁게 악기를 연주하는 표정이 잘 표현되어 있다.

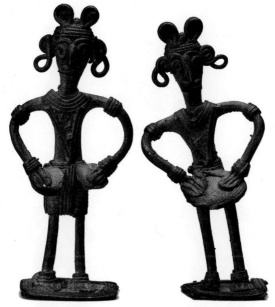

〈악사들〉, 3x8cm

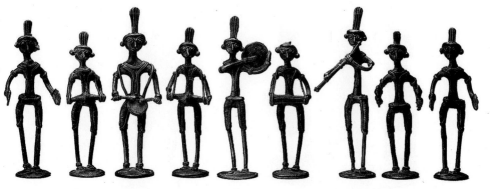

〈악사들〉, 4x13cm

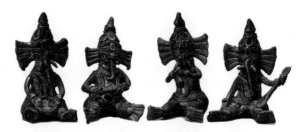

〈가네샤 연주자들〉, 38x91cm

〈바울〉, 벨금속, 11x12.5cm

〈악사들〉, 4.5x10cm

〈연주자들〉, 15x10cm

〈피리 연주자〉, 6x13cm

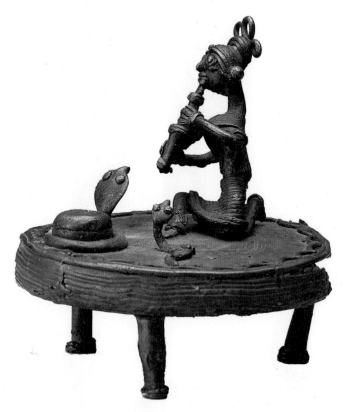

〈코브라를 부리는 여인〉, 11x10cm

아주 오래전 델리 외곽에서 장인들이 여는 겨울 장터에서 구입한 작품이다. 여인이 피리를 불고 두 마리의
코브라가 그 소리에 맞춰 춤을 추는 장면이 생동감 있게 표현되어 있다. 이 조그마한 상을 들여다보고 있자면
피리소리와 코브라가 움직일 때 내는 아주 섬뜩한 소리가 느껴져 온몸에 소름이 돋을 정도이다. 10센티미터밖
에 안 되는 작은 조각상에 어쩌면 이렇게 실감나게 표현할 수 있는지 놀랍다. 그 뛰어난 감각의 표현에 찬사를
보내지 않을 수 없다. 그럴 때마다 '미술이란 무엇인가'라는 생각을 한다. 이처럼 이름 없는 사람들이 만들어낸
작은 수공예품이라 할지라도 우리에게 기쁨을 느끼게 한다면 이것이야말로 진정한 미술품이 아닐까? 길들여
지고 다듬어져서 만들어내는 이름 있는 미술가의 작품에서 느껴지는 의도된 바가 전혀 느껴지지 않는, 그 원초
적인 힘이 주는 에너지야말로 생명력이다.

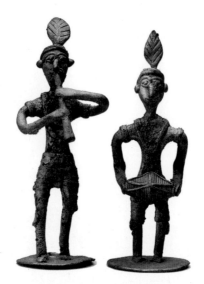

〈악사들〉, 5x10cm

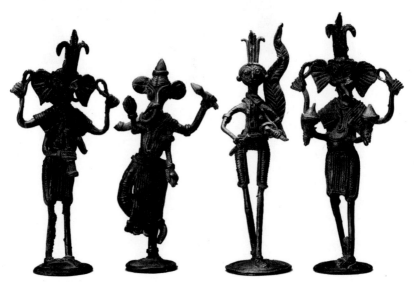

〈연주자들〉, 4.5x14.5cm

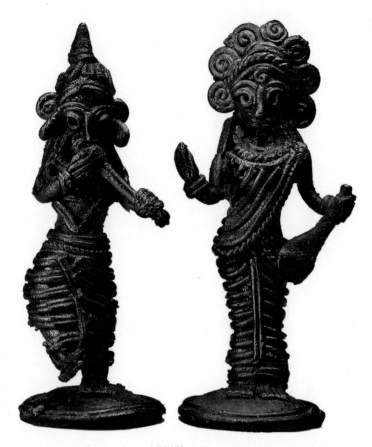

〈악사들〉, 2x6cm

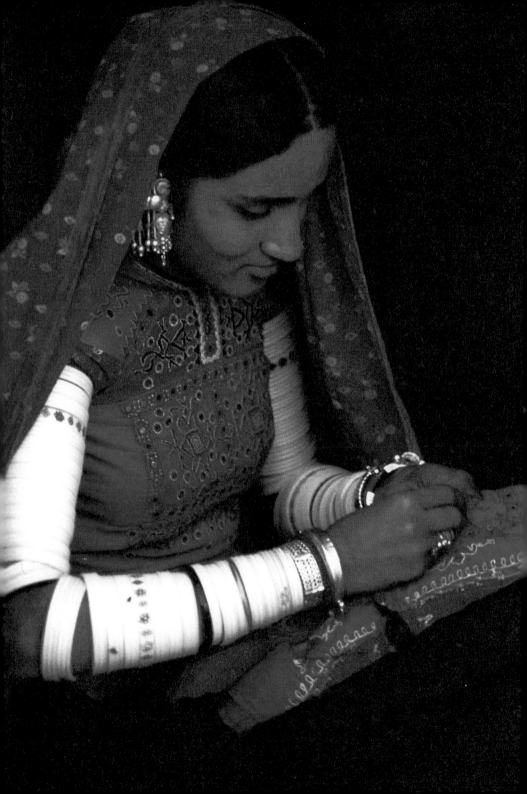

원색의 매혹, 화려한 색채

인도는 고대부터 동서양으로 면직물 수출을 했으며, 직조와 염색 분야에서 뛰어난 제품을 생산해왔다. 인도 내의 텍스타일이 다양한 기법과 디자인으로 제작될 수 있었던 것은 인도의 지리적인 여건과 풍부한 재료, 다양한 문화의 영향, 나아가 인도 곳곳에 활발한 무역의 중심지가 자리 잡고 있었기 때문이다. 사막, 울창한 숲, 산, 강과 계곡, 또한 다양한 이민족의 이주는 인도 텍스타일의 기법과 디자인에 풍부함을 더해주었다.

인도는 넓은 땅덩어리에 다양한 민족들이 각기 다른 전통을 지키며 살아가고 있다. 뿐만 아니라 기후와 지리적 여건, 그들이 믿는 종교에 따라 만들어내는 민예품의 성격이 다양하다. 기호와 환경에 따라 선호하는 색채도 다르다. 숲이 울창한 벵골 지역에 살고 있는 사람들과 서남 해안에 자리 잡은 케랄라 지역도 주변 환경이 초록의 숲이기 때문에 흰색의 옷을 선호하는 경향이 있다.

그러나 사막이 펼쳐지는 신드(현재의 파키스탄)에서부터 구자라트의 쿠치와 카티아와르, 라자스탄, 하리야나와 델리 인근 사람들은 화려하고 밝은 빨강, 짙은 황금색, 밝은 초록, 밝은 파랑 등 대담한 원색

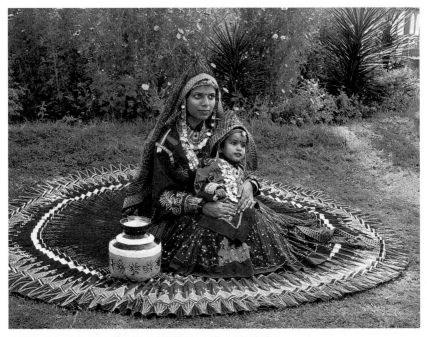

구자라트, 라자스탄 등 서쪽 지역에서는 대담한 원색과 화려한 문양을 선호한다.

과 화려한 문양을 선호한다. 또한 반짝이는 작은 유리로 자수 제품
을 장식한다. 이는 건조한 사막 지역의 강렬한 햇빛을 자수 제품에
반사시켜 황홀한 빛으로 활용하는 뛰어난 감각이기도 하다.

전통적으로 라자스탄이나 구자라트 주에서 여인들의 의상은 미적
아름다움을 강조하기에 앞서 의상을 통해 여인들의 나이라든지 결
혼 여부를 알 수 있는 하나의 수단으로 작용하며, 그들의 오랜 전통
과 깊게 연관되어 있다. 미혼의 아가씨들은 얼굴을 내놓고 다니지만,
기혼의 경우에는 얼굴의 대부분을 가린다.

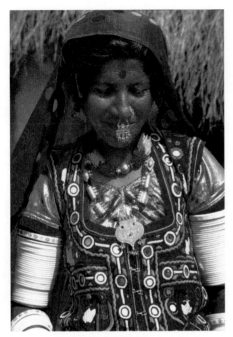

연중 무더운 라자스탄의 시골 마을에서 물동이를 이고 화려한 원색의 전통의상을 입은 여인이 멀리서 걸어오는 모습을 보는 것은 사막에서 오아시스를 만난 것보다는 덜 하겠지만 커다란 즐거움인 것은 사실이다. 지루하기만 한 모래 언덕과 사막의 갈증을 날려주는 시원함을 가져다준다. 인도에서 여성들은 치장하고 장식함으로써 여성의 아름다움을 과시하는데, 이로써 여성의 아름다움이 완성된다고 생각한다. 미

화려한 장신구로 치장한 라자스탄 여인

망인인 경우를 제외하고는 대부분의 인도 여인들은 화려한 장신구로 치장하는 것을 당연시한다. 화려한 치장과 장식이야말로 그들의 삶에 즐거움을 주는 요소일 뿐 아니라 자신들이 섬기는 신을 기쁘게 하는 수단이라고 믿는다.

황량한 사막을 걸어가는 화려하고 매혹적인 색상의 옷차림을 한 여인들. 그 여인들이 몸을 움직일 때마다 작렬하는 태양은 수많은 작은 거울에 부딪혀 현란한 빛을 더해준다. 사막의 혹독한 햇살을 이처럼 뛰어난 감각으로 활용해낸 그들의 감각은 자연을 거슬리지

않으면서 더불어 살아가는 삶의
지혜로운 모습이다.

라자스탄 여인들이 화려한 원
색의 색실로 수놓은 자수는 그
야말로 색채의 향연이다. 가족
들의 옷을 화려하게 장식하며
수를 놓는 일은 여인들에게는
일상에 필요한 것을 만들어내는
행위이기도 하지만, 대부분의
시간을 집에 머물러야 하는 무
료함을 달래주는 일이기도 하
다. 그러나 가축을 치며 이동하
는 양치기들이나 특정한 곳에

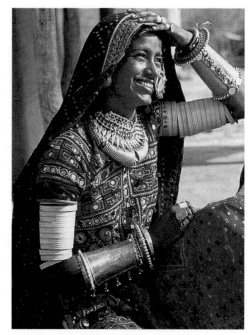

미러 워크로 만든 의상을 입고 있는 라자스탄 여인

주거를 정하지 않고 떠도는 집시 여인들은 잠시 한 곳에 머물며 수
를 놓아 다른 곳으로 이동할 경비를 충당하기 위해 수를 놓기도 한
다. 라자스탄이나 구자라트 주에선 이처럼 화려한 색실로 자수를 놓
는 것이 여인들 일상의 한 부분이다.

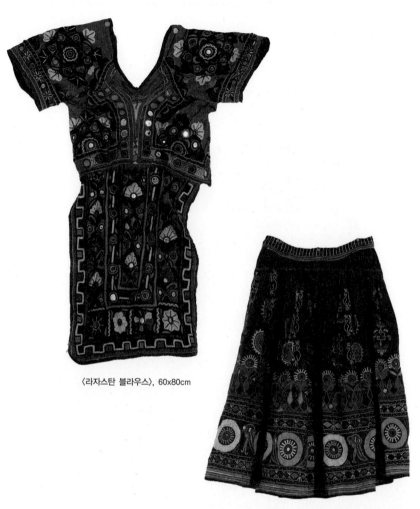

〈라자스탄 블라우스〉, 60x80cm

〈라자스탄 스커트〉, 45x80cm

발목까지 내려오는 화려한 스커트는 일상의 의상은 결혼식이나
축제용 의상이다. 실제로 여백 하나도 없이 빼곡하게 수놓은 이
스커트의 무게는 5~6킬로그램에 달하기 때문에 일상에서 입고
일을 하기는 쉽지 않다.

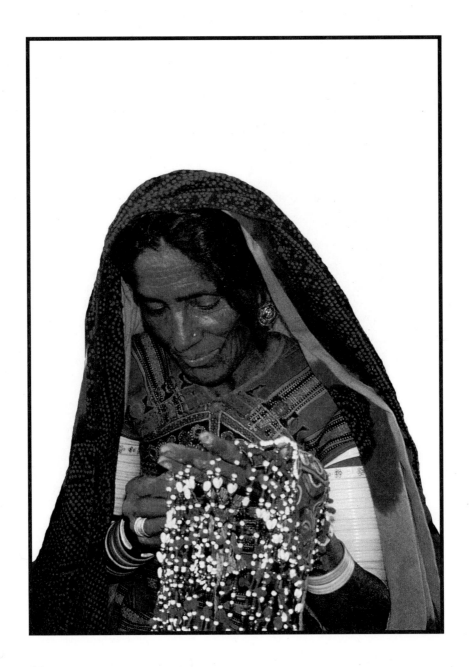

〈얼굴 가리개〉, 20x10cm

〈거울〉, 20x10cm

〈장신구〉, 20x10cm

〈장신구〉, 20x10cm

〈허리띠〉, 20x10cm

〈또아리〉, 20x10cm

〈비녀〉, 20x10cm

여인들의 숨겨진 욕망, 자수

 자수는 여인들이 자신의 느낌이나 감정을 표현하는 수단으로 사용되어왔고, 여인들의 삶을 비쳐주는 거울이자 그들의 숨겨진 욕망과 동경을 표현하는 침묵의 수단이기도 하다. 인도 여인들은 사회적 관습 때문에 불평등과 부당함도 참으며 살아간다. 작은 시골이나 부락에 사는 여인들은 자신의 일상에 필요한 생활용품과 의식에 필요한 용품에 수를 놓으면서 인내를 배우고, 고달픈 삶의 여정을 묵묵히 받아들이며 살아간다. 그래서 자수는 여인들의 고달픈 삶에 위안이 되어주는 동시에 그 사회의 종교적 신념까지도 담아낸다.

 여인들은 수를 놓으며 자신이 가지고 있는 미의식을 마음껏 발휘한다. 색채와 문양의 선택은 대개 그 지역의 전통을 따르지만 수를 놓을 옷감의 선택이나 자수에 달 장식의 선택에는 자신만의 독특한 취향이 발휘되기도 한다. 그들의 색채나 문양에 대한 감각은 아마도 어린 시절부터 보고 자란 할머니나 어머니들의 자수 작품의 영향도 있겠지만, 색채나 문양의 조화에 있어서 천부적인 감각은 놀라울 뿐이다.

의상이나 생활용품으로 사용되는 섬유에 색색의 실로 수를 놓게 된 것은 시각적 아름다움을 위한 장식성도 중요하지만 본질적으로는 섬유를 튼튼하게 해주어서 오래 사용할 수 있도록 기능을 강화시켜 주고자 하는 목적이 있다. 인도에서 화려한 자수는 목축생활을 하는 여인들에 의해서 일반화되었다고 해도 과언이 아니다. 주로 매일같이 사용하는 생필품이나 의상에 수를 놓거나 그들이 이동할 때 거주하는 텐트에도 자수를 놓아 그 수명을 길게 했다. 특히 구자라트 주는 중앙아시아로 이어지는 육로에 자리한 만큼 수많은 이주민들이 중앙아시아로부터 이주해 정착했다. 그들은 주로 쿠치와 사우라슈트라 지역에 정착하면서 자신들의 자수 전통을 뿌리 내렸으며, 오늘날에도 이 지역에서는 풍부한 전통을 지닌 아름다운 자수 제품들을 만들어낸다.

여인들은 주로 가족에게 필요한 제품들에 수를 놓는다. 아이들이나 집안의 남자들이 입을 특별한 의상에 수를 놓기도 한다. 축제나 결혼식 같은 특별한 행사에 사용되는 의상이나 장식품은 그 행사가 갖는 비중에 비례할 만큼 공 드려 만든다. 펀자브 주에서는 수를 놓는 일을 사랑의 노동이라고 여길 정도로 오랜 시간의 인내와 공력을 필요로 한다.

사내아이가 태어나면 친할머니는 손자의 결혼식 때 신부를 감싸서 데려올 '바리 다 바그'를 만들기 위해 수를 놓기 시작한다. 할머니는 손자며느리를 위해 수를 놓으면서 손자의 건강과 교육, 직업

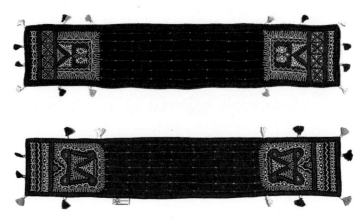

〈신랑의 머리장식〉, 94x18.5cm

등 모든 것이 순조롭기를 기도하고 기도한다. 이때 바탕천은 오랜 시간에 걸쳐서 손으로 짠 '카타' 실크를 사용한다. 이 천에 아주 가는 실크 실로 수를 놓는 것이다. 천은 한 치의 빈틈도 없이 기하학적인 문양으로 뒤덮여서 마침내 표면이 두툼하고 윤기가 흐르는 모습으로 다시 태어난다. 자수의 가장 중요한 색채는 바로 황금색과 흰색이며 가장자리에 핑크, 초록, 파랑 같은 색으로 정성을 다해 수를 놓는다.

할머니의 손자에 대한 사랑뿐 아니라 시간 개념에 대해서도 새삼 놀라울 뿐이다. 손자가 자라서 장가를 가려면 20년 이상을 기다려야 할 텐데 할머니는 미리 손자의 예물을 준비하기 시작하는 것이다. 인도인들이 미래에 다가올 자신의 죽음을 명상하고 미리미리 준비하는 것은 같은 맥락으로 이해된다.

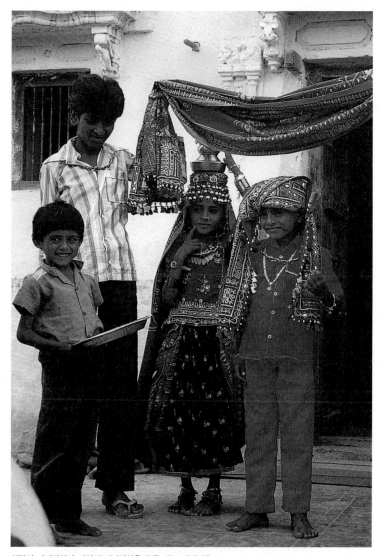

신랑의 머리장식과 여인의 머리장식을 두른 인도 어린이들

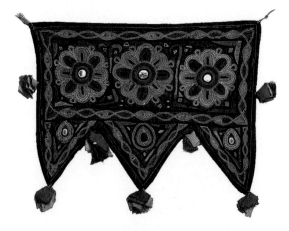

〈벽걸이〉, 35x35cm

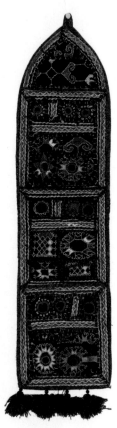

〈벽걸이〉, 5x35cm

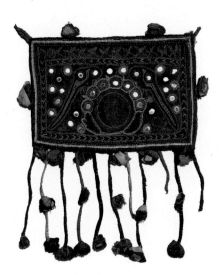

〈벽걸이〉, 35x35cm

종교적 신념을 수놓다

라자스탄과 구자라트의 시골 마을에서는 여인들이 자신의 집에 걸어두기 위해 자신들이 숭배하는 힌두교의 가네샤 신을 수놓는다. 가네샤 신을 수놓은 벽걸이를 집 입구에 걸어두면 나쁜 기운이 집에 들어오는 것을 막아줄 뿐 아니라 부와 명예를 가져다준다고 믿는다.

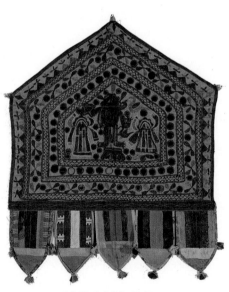

〈가네샤 스테파나〉, 35x35cm

이 가네샤 벽걸이를 '가네샤 스테파나'라고 하는데, 자수의 가장 중앙에 네 개의 팔을 가진 가네샤가 수놓아져 있고, 좌우에는 신에게 바칠 재물을 머리에 인 여인이 수놓아져 있다. 언뜻 보기에 마치 어린아이의 솜씨로 느껴지는 이 자수는 시골 여인들에겐 자신의 신심을 담아낸 일종의 경건한 의식 용품이다.

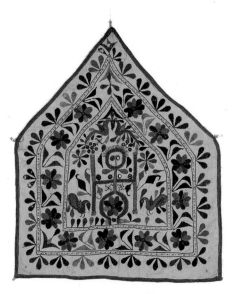

〈가네샤 스테파나〉, 28x35cm

그래서 한땀 한땀 천에 수를 놓으며 자신의 소망을 담는다.

외딴 시골 마을이나 작은 부락에 사는 시골사람들에게는 사원에 가서 신을 경배하는 것이 쉽지 않을뿐더러 집에 개인적인 신상을 모셔둘 성소를 만들 수 없는 가난한 이들이 많다. 그래서 직접 수를 놓은 신의 형상을 걸어놓고 기도를 바칠 수밖에 없다.

라자스탄 사막 한가운데 전기도 들어오지 않고 일 년 내내 비 한 방울 떨어지지 않는 아주 작은 마을 외딴 집에서 이 가네샤 스테파나가 걸려 있는 것을 볼 수 있다. 그 어떤 뛰어난 재료로 만들어진 신상보다도 이 가네샤 스테파나가 더 소중하게 보이는 것은 시골 여인들의 신을 향한 애정과 정성의 손길이 담겨 있기 때문이다.

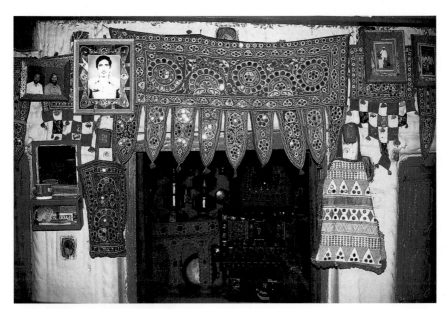

인도 시골집의 입구 장식

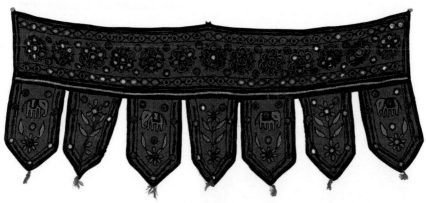

〈벽걸이〉, 80x40cm

결혼과 지참금 주머니

인도에서 수를 놓는 일은 여인들에겐 휴식이자 즐거움이다. 라자스탄이나 구자라트에서는 어린 소녀에서부터 혼인 적령기에 있는 처녀들에 이르기까지 혼수로 가지고 갈 용품에 수를 놓는 풍습이 있다.

인도 사람들의 삶에서 가장 중요한 이벤트는 바로 결혼이다. 특히 딸을 가

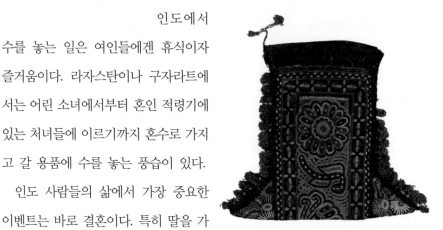

〈지참금 주머니〉, 30x27cm

〈지참금 주머니〉, 6x8cm

진 부모는 딸의 결혼 지참금을 마련하기 위해 평생 모은 돈을 다 쓰고도 모자라서 빚을 지기도 한다. 또 결혼식에 장식되는 꽃은 아마도 그 부부가 평생

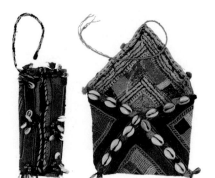

〈팔 장식과 주머니〉, 7x15cm

천을 누비고 조개로 장식한 지참
금 주머니다. 처녀들이 자신의 결
혼 지참금을 담아가기 위해 만든
것이다. 어떤 것은 보자기로 만들
어서 그 안에 지참금을 넣고 사방
을 접는 형식도 있으나 대부분은
이런 작은 주머니를 사용한다. 혼
수 준비의 필수적인 품목이다. 이
주머니를 만들면 행복해지기를
소망하는 인도 여인들의 마음이
느껴진다.

몇 송이씩 집을 장식한다 해도 남을 만큼 많이 필요하다. 아직도 부
분적으로 신부가 신랑집으로 돈이나 그에 상응한 것을 가지고 가는
지참금제도가 남아 있다. 돈이나 보석, 자동차 등 신랑의 가정환경이
나 직업에 따라 지참금의 액수가 정해지는 것이다. 돈으로 가져갈
경우에는 미리 정해진 금액을 세 번에 나누어낼 수도 있다. 시골 사
람들은 돈 대신 다양한 형식의 지참금을 딸이 시집갈 때 딸려 보낸
다. 그것이 땅이든 가축이든 곡식이든 딸을 빈손으로 시집보내는 것
은 상상할 수도 없다.

델리에 사는 나의 친구는 며느리를 맞으면서 집안일을 위한 어린
여자아이를 데리고 올 것을 요구했다. 직장에 다니는 며느리가 집안
일을 할 수 없기 때문이다. 아들이 변호사이니 그 정도 요구는 아무
것도 아니라고 한다. 아직도 인도에서는 어떤 형태로든 존재하는 지
참금 문제는 늘 골칫거리이며 대부분 여자 쪽에서 감당하게 된다.

인도에서 여아들을 낙태하거나 갓 태어난 수많은 여아들이 살해 당하는 것은 바로 이 지참금 때문 이다. 가난한 시골 사람들은 딸을 낳으면 그 지참금이 무서워서 결국은 아이를 살해하는 경우가 간혹 있다. 여자아이의 출생이 결국

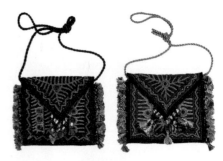

〈지참금 주머니〉, 22x17cm

에는 그 집안의 골칫거리가 되어버리기 때문이다. 도시의 경우에는 지참금제도가 많이 사라졌지만, 시골사람들에겐 아직도 지참금 제도가 남아 있다.

지참금을 넣어 가지고 갈 주머니에서부터 결혼 후에 태어날 아기의 옷에 이르기까지 인도 여인들은 다양한 목적으로 수를 놓는다. 작은 주머니 하나에서부터 블라우스 한 장에 이르기까지 적게는 수십 개에서부터 많게는 수백 개의 반사경을 달아서 장식하다 보니 길

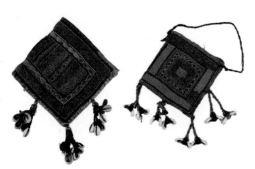

〈지참금 주머니〉, 14.5x15cm

게는 몇 달에 걸쳐서 완성 하기도 한다. 그렇게 해서 만든 자수품은 다 닳아서 헤어질 때까지 사용하다가 또다시 조각으로 이어져서 조각보나 이불로 만들어 다시 사용된다.

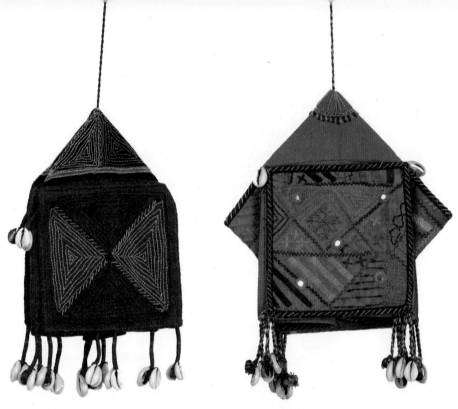

〈혼수용 향신료 주머니〉, 20x10cm 〈혼수용 향신료 주머니〉, 20x10cm

　여인들이 만드는 혼수용품 가운데 재미있는 것은 갖가지 향신료를 담아갈 향신료 주머니이다. 여인에게 주어진 임무 가운데 중요한 한 가지는 가족을 위해 평생 음식을 만드는 일이다. 그래서 결혼 혼수품으로 향신료 주머니에 이처럼 정성껏 수를 놓는다. 이 향신료 주머니는 네 부분으로 나누어져 있다. 대개 강황가루, 지라, 카디엄, 일라지 등 인도 음식에 들어가는 기본 향신료를 담아간다. 비록 상징적이긴 하지만 여인은 친정에서 향신료를 가져감으로써 어머니로부터 배운 요리법을 그대도 전수 받는다고 생각할 것이다.

〈지참금 주머니〉, 20x27.5cm 〈지참금 주머니〉, 12x14.5cm

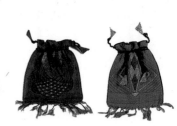

〈지참금 주머니〉, 20x19cm 〈지참금 주머니〉, 16x22cm

〈지참금 주머니〉, 15x19cm 〈지참금 주머니〉, 13.5x16cm

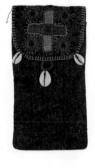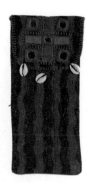

〈지참금 주머니〉, 9x18cm

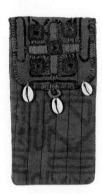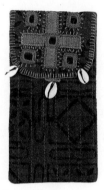

〈지참금 주머니〉, 9x18cm

〈지참금 주머니〉, 9x18cm

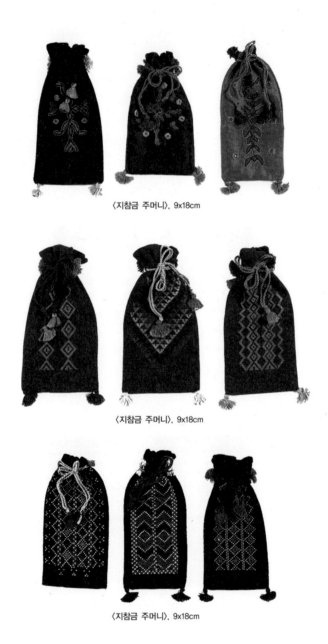

〈지참금 주머니〉, 9x18cm

〈지참금 주머니〉, 9x18cm

〈지참금 주머니〉, 9x18cm

자수를 놓는 여자 아이들

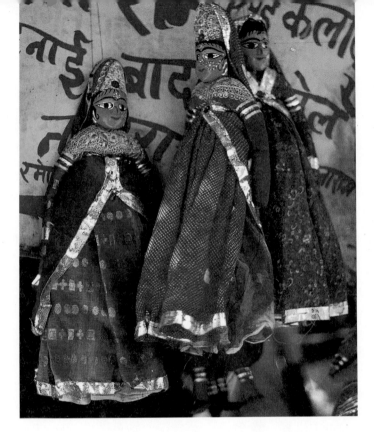

〈인형극을 위한 라자스탄 인형〉,
20x10cm

터번을 쓴 남편과 곱게 화장을 한
아내의 모습이다. 라자스탄에서
는 꼭두각시 인형을 가지고 인형
극을 공연하는 유랑극단이 꽤나
인기를 끈다. 인형극에 사용하는
인형들은 이보다 훨씬 큰 인형들
이지만, 형태는 거의 유사하다.
얼굴은 나무로 만들고, 그 위에
화려한 채색을 한다. 하체는 손을
집어넣어 움직일 수 있도록 치마
를 입혀서 만든다. 인형을 움직이
는 사람, 내용을 이야기하며 노래
를 부르는 사람, 악기를 연주하는
사람이 한 팀이 된다.

〈라자스탄 인형〉, 10x20cm

〈라자스탄 인형〉, 10x20cm

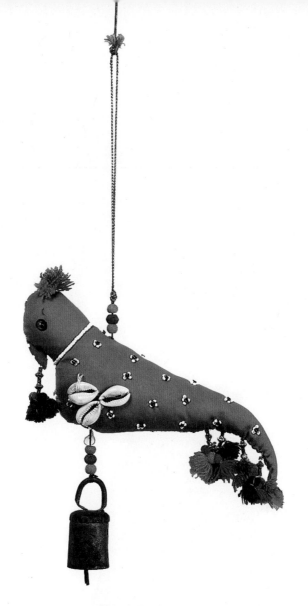

〈라자스탄 새 장식〉, 20x10cm

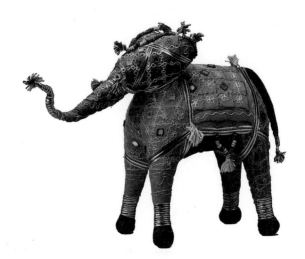

〈코끼리〉, 62x49cm

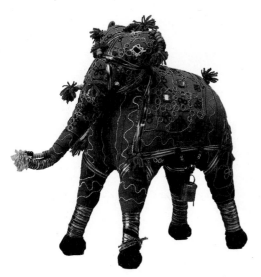

〈코끼리〉, 51x42cm

언제부터 자수를 놓았을까?

인도에서 여인들이 언제부터 섬유에 수를 놓기 시작했는지는 알려지지 않았지만, 모헨조다로 유적에서 발견된 섬유 조각, 테라코타 물레 가락, 청동 바늘 등의 유물로 보아 선사시대에 이미 면직물을 직조했음을 알 수 있다. 비록 16세기 이전의 자수 작품은 남아 있지 않지만, 고대 및 중세 시대 조각상, 특히 여신상 가운데 아름답게 디자인 된 자수로 가득 찬 드레스를 입고 있는 모습에서 화려했으리라 짐작되는 자수의 역사를 알 수 있다.

꽃무늬 문양의 자수

기원전 309년에서 292년 그리스의 사절인 메가테네스는 마우리아 왕조의 수도 파탈리푸트라(현재의 파트나)에 머물면서 쓴 《인도기Ta Indica》라는 저서에서 왕국의 웅대함과 특히 왕실 복식의 화려함에 대해 다음과 같이 기술했다.

"인도인들은 꽃무늬가 수놓인 최상급 모슬린 의상을 입고 부유층이나 지

인도에서는 선사시대부터 면직물을 직조하기 시작했다.

도층은 황금실로 화려하게 수놓인 예복을 입는다…"

　인도에서 직물에 사용된 색채는 부분적으로는 신분을 나타내는 상징의 수단이기도 했다. 흰색은 브라만 계층의 색으로 순수와 동시에 슬픔을 상징하고, 주로 미망인들이 장식 없는 흰옷을 입었다. 오늘날에도 그러한 전통은 이어지고 있다. 붉은색은 크샤트리아나 계층의 전사나 왕의 색으로 용맹의 상징이자 다산과 성적 에너지를 상징해 신부가 입는 색이다. 녹색은 바이샤인 상인들의 색이다. 데칸 지방과 남부에서는 신부가 녹색을 입는 경우도 있다. 파란색은 수드라 계급인 노예들에게 속했다. 상위 계급의 힌두교들은 파란색을 만들기 위한 염색 과정이 불순하다고 믿어 이 색을 회피했다. 힌두교도들에게 검은색은 슬픔과 나쁜 징조를 나타내는 불길한 색이었다.

서부 지역에서는 부족민이나 계급이 낮은 사람들만이 파란색을 입었으나, 현대에는 이런 구분 없이 두루 사용된다. 노란색은 금욕의 색으로 고행자나 수도자가 입는다.

인도인들이 자수에 사용하는 문양에는 저마다의 의미가 있어서 그 내용을 알게 되면 마치 인도 미술의 내면을 들여다보는 것처럼 다양하고 풍부하다.

공작 문양은 기원전 3000년경부터 인더스 강 유역에서 사용되었으며, 부족 미술에 나타난 공작은 그 유래가 인더스 문명 이전부터이다. 공작은 마우리아 왕조 불교 조각, 굽타 시대 유물, 무굴제국 세밀화와 현대의 벽화와 조각 및 섬유에서도 찾아볼 수 있다. 공작은 인더스 문명 이후 대부분의 예술품에 등장하는 문양으로 공작이 중요한 상징이었음을 말해준다. 공작은 현재 인도의 국조로 사랑, 영원, 구애, 다산, 제왕 같은 화려함뿐 아니라 전쟁과 보호를 상징한다.

구애와 열정의 상징인 앵무새는 힌두교에서 가장 잘 알려진 연인인 크리슈나와 라다와 함께 등장한다. 직물에 앵무새를 표현하는 것은 거의 인도 서부 구자라트에서만 볼 수 있는 특징이다.

연꽃(kamal)은 불교와 힌두교 모두에서 오랫동안 사용된 극락과 영생의 상징이다. 불교와 힌두교에서는 연꽃 위에 그 신전과 신상이 놓여져 연꽃의 종교적 힘과 권위를 나타낸다. 연꽃은 물질세계를 뜻하기도 하는데, 만다라에 나타난 여러 겹의 꽃잎은 우주의 다양성을 상징한다. 연꽃은 또한 행운의 여신 락슈미와 밀접하게 연관되어 번

영과 물질적 풍요를 상징한다. 이는 인더스 문명 유물에서는 나타나지 않는 것으로 보아 인도-아리안에서 유래한 것으로 보인다.

인도 여인들이 자수에 수놓는 문양 가운데 꽃이나 식물이 가득 담긴 항아리는 풍요에 대한 상징이며, 보리수나무(뿌리는 천상으로 뻗어 있으며, 가지와 열매는 현생에 모습을 드러낸 것으로 여겨 신성시함)나 툴씨나무(툴씨는 힌두 신화에 나오는 여신)는 신성한 나무로 여겨진다. 그 외에도 동물 문양 가운데는 코끼리 문양이 자주 쓰인다. 인도인들은 코끼리가 죽은 이의 영혼을 실어 나른다고 믿는다. 동양인들이 말이 영혼을 실어 나른다고 생각했던 것처럼. 부처의 출생과 관련해서도 흰 코끼리가 등장하는 것을 보면 고대로부터 코끼리를 숭배했음을 알 수 있다. 뿐만 아니라 인도인들은 원이나 사각형, 삼각형 등의 가장 기본적인 형태 하나하나에도 중요한 종교적 의미를 부여한다.

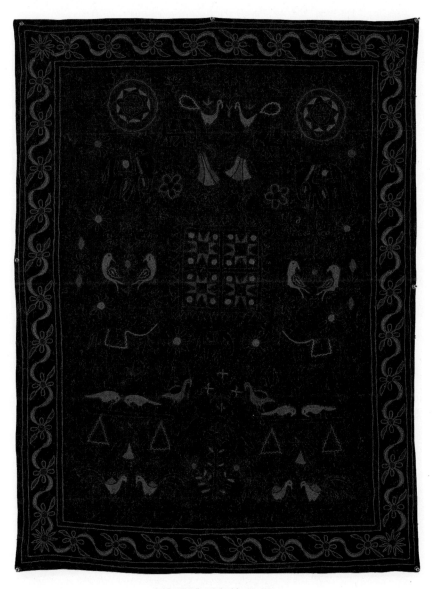

〈자수 벽걸이〉, 면에 자수, 80x160cm

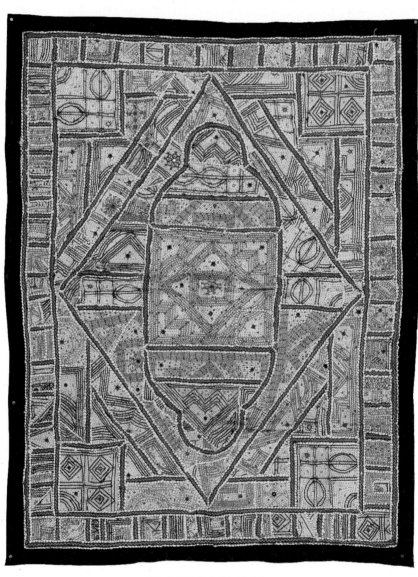

〈자수 벽걸이〉, 면에 자수, 80x180cm

〈자수 벽걸이〉, 면에 자수, 85x130cm

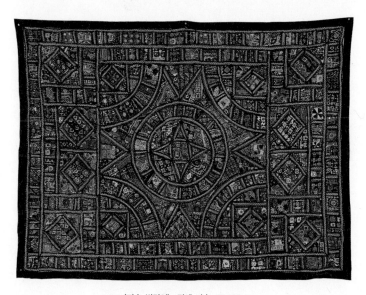

〈자수 벽걸이〉, 면에 자수, 75x135cm

〈자수 벽걸이〉, 면에 자수, 80x150cm

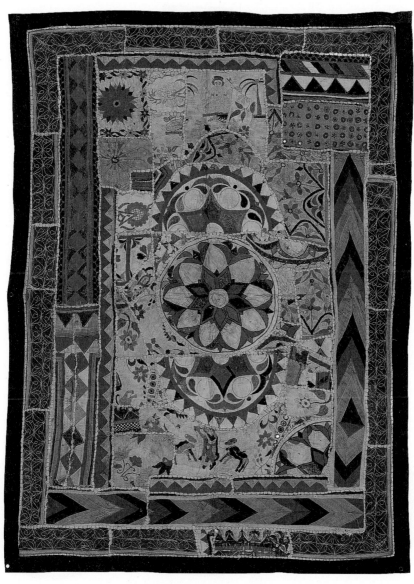

〈자수 벽걸이〉, 면에 자수, 80x160cm

〈초파드 게임판〉, 면에 자수, 75x75cm

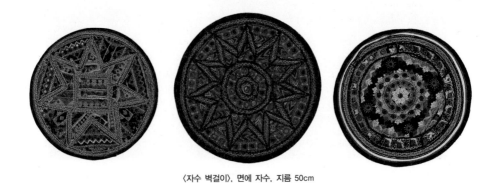

〈자수 벽걸이〉, 면에 자수, 지름 50cm

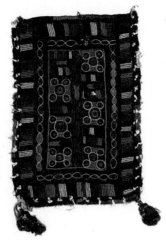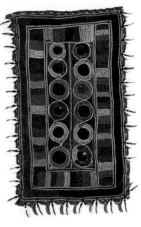

〈목장식〉, ① 19x28cm, ② 22x27.5cm ③ 19x28cm

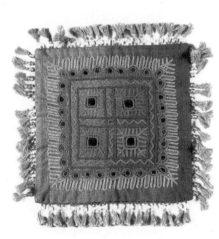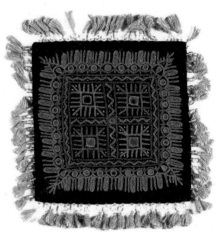

〈신전 제물 받침〉, 면에 자수, 34x34cm

염색의 세계적 유행

인도에서는 고대 로부터 식물 염료나 광물 염료들이 많이 사용 되어 화려한 색채를 만들어낼 수 있었다. 식물 염료로는 인디고, 강황 등을 사용하였고, 이후 다양한 매염염색이 발견되어 염색법의 발전을 가져왔다. 판목날염은 인도의 고대 기술 중 하 나로, 망고나무나 카딤나무로 제작한 다양한 문양이 새겨진 크고 작은 도장을 찍어서 색채 를 덧입힌다. 제작 과정에 손이 많이 가지만 숙달된 장인의 솜씨 때문에 수작업이라는 생 각은 거의 들지 않는다. 가장 잘 알려진 고대 의 날염 직물은 현재 마술리파탐(Masulipatam)이 라 알려진 마살리아(Massalia)의 캘리코(calicoes : 날염을 한 거친 면직물)였다. 디자인의 아름다움과 색채, 그리고 빠른 염색법은 인도의 고대 날염 직물을 전 세계에 유행시켰고, 나중에 유럽에 서 사용되던 날염된 직물의 원형이 되었다.

〈사리〉, 100x500cm

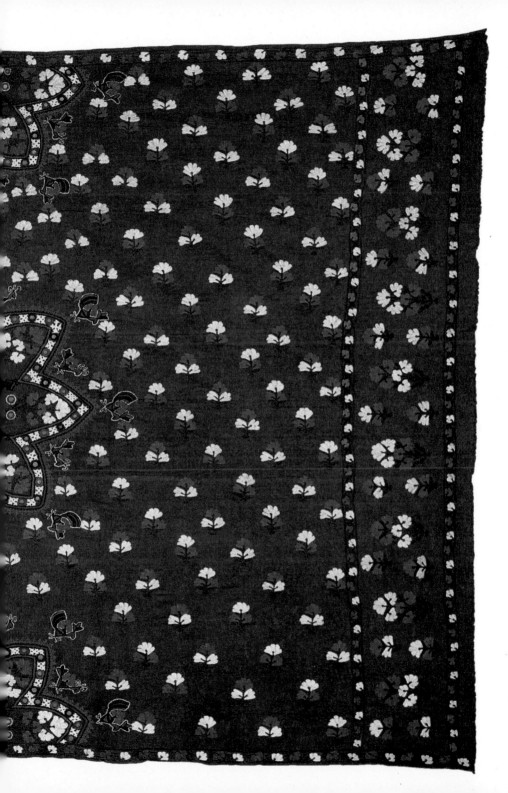

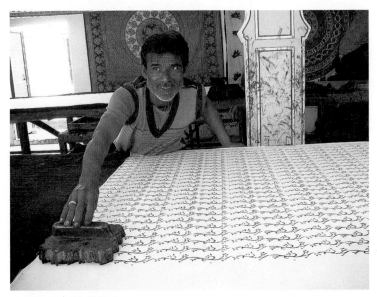

나무 블릭으로 문양을 찍어낸다.

 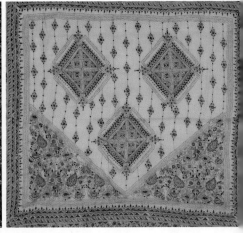

다양한 사리 문양 세부

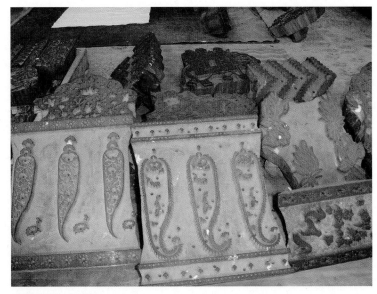

다양한 문양의 나무 블럭

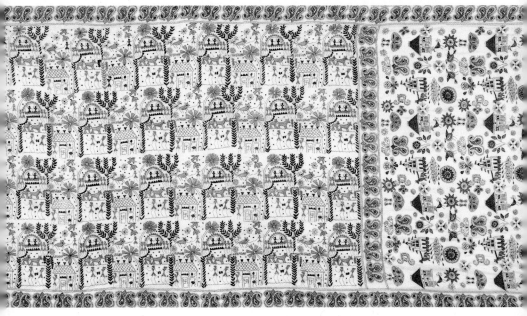

〈두파타〉, 35x135cm

두파타는 인도 펀자브 주의 전통 의상 추리다를
입을 때 두르는 긴 스카프를 말한다.

〈두파타〉, 35x135cm

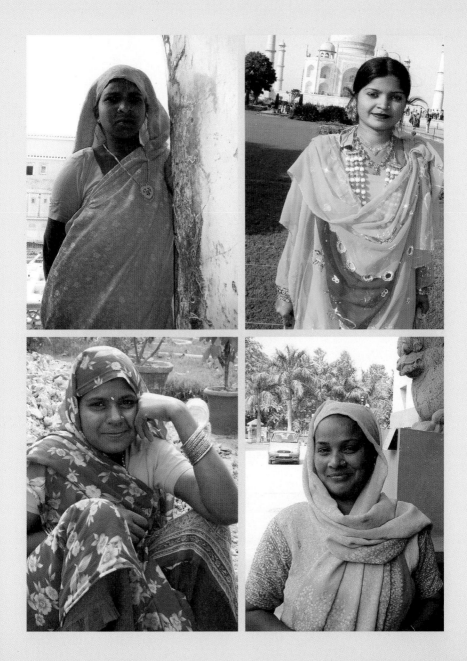

목공예의 오랜 전통

인도 목공예의 전통은 고대로부터 전해 내려오는 오랜 역사를 가지고 있다. 초기 신전의 석조 건축물 양식은 목조 건축물의 구조로부터 아이디어를 얻었을 만큼 목공예의 전통은 석공예보다 앞선 오랜 전통을 가지고 있다. 히마찰프라데시와 우타르프라데시의 산악지대에 목조 신전이 존재했는데, 그 양식은 굽타 왕조 시대의 사원들과 유사한 양식을 보여주기도 한다.

《리그베다》에는 목조 신전에 대해 언급하고 있으며, 그보다 후대에 쓰여진 인도의 위대한 서사시 《라마야나》에서는 석공들이 중앙아시아로부터 왔다는 구절이 있다.

《마트스야 푸라나》에 의하면, 모든 가정에서는 문양으로 장식한 나무문을 달아야 한다고 적혀 있는데, 이는 방문하는 이들을 환영하기 위해서라고 한다. 이러한 전통은 인도 전역의 가정집뿐 아니라 왕궁과 사원 등의 건축 디자인

〈경배자〉, 5x11.5cm

〈비슈누와 신들〉, 35x26.5cm

에서도 중요한 역할을 했다. 왕궁과 사원의 베란다는 동물 및 조류, 인간 형상의 목각 조각들로 디자인되었다. 그리고 힌두교, 자이나교, 이슬람교 등 각 종교에서는 자신만의 교리에 알맞은 문양으로 장식된 목조 구조와 목공예를 개발하였다. 나무로 제작된 이슬람교 성전과 성지는 풍부한 목공예의 전통을 잘 보여주고 있다. 인도 남부 지방은 목조 건축이 대부분인데 나무로 집의 구조가 만들어지고, 천장은 기하학적인 문양으로 장식되며, 창틀 또한 나무로 제작된다.

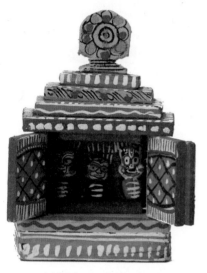

〈자가난타〉, 나무에 채색, 7x15cm

목재는 일반 주택과 왕궁뿐 아니라 다양한 신상과 신을 모시는 성소를 만드는 중요한 재료이다. 인도 남부 케랄라 지방에서는 거의 모든 집이 목재로 만들어지고, 나무로 만든 조그마한 가족 사원을 지니고 있을 정도다. 각 지역은 그 지방 특유의 조각 양식을 지니고 있으며, 때로는 목수가 직접 조각을 하기도 한다

목재는 흙집의 기둥, 신상, 장식이 들어간 문이나 창문 등으로 제작될 뿐 아니라 일상에서 필요로 하는 생활용품으로도 만들어진다. 목공예는 나무 자체만으로 제작될 뿐 아니라 나무에 금속이나 상아, 짐승의 뿔이나 뼈 등으로 상감하는 기법으로도 만들어진다. 특히 카시미르 지방에서는 중앙아시아의 영향을 받아들인 독특한 동식물 문양을 활용하는 전통을 지니고 있다.

인도에서는 열대성 기후 조건 탓에 목재는 자연에서 가장 쉽게 얻

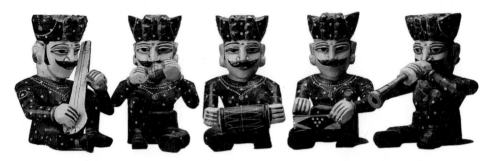

〈악사들〉, 나무에 채색, 15x24cm

라자스탄 의상과 터번을 두른 다섯 명의 악사들이 악기를 연주하고 있는 이 작품은 망고나무에 채색을
한 것이다. 사막이 대부분인 라자스탄에서는 목공예 작품에 화려한 원색으로 채색을 한다. 그러나 사막
지역의 혹독한 기후 가운데 사는 그들에겐 아무리 화려한 원색의 채색을 해도 지나치게 느껴지지 않는
다. 나무에 화려한 채색을 한 민예품들은 음악과 춤을 좋아하는 인도인들의 일상을 장식하는 장식품으
로 일상의 즐거움을 더해주는 역할을 한다. 악사들의 붉은 터번과 끝이 올라간 수염은 전형적인 라자스
탄 남자들의 모습이다.

어지는 재료였기에 수많은 목공예품을 만들어낼 수 있었다. 그러나
연중 무더운 날씨와 나무가 지닌 제한적인 색채를 보완하기 위해
다양한 문양을 그려 화려하게 채색한 목공예품이 주류를 이룬다.
이러한 채색된 목공예품은 라자스탄, 구자라트, 오리사, 안드라
프라데시, 마이소르, 타밀나두 등지에서 많이 만들어지는데, 특
히 구자라트나 라자스탄 같은 지역은 풍부한 목공예의 전통을 지
니고 있다. 구자라트 지역에서 목재로 지어진 집들의 나무 조각은
수세기가 지난 지금에도 여전히 그들의 섬세한 조각 기술과 뛰어난
미적 감각을 잘 보여준다.

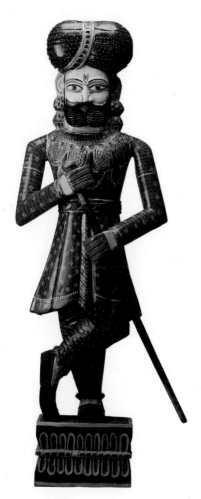

〈문지기〉, 25x120cm

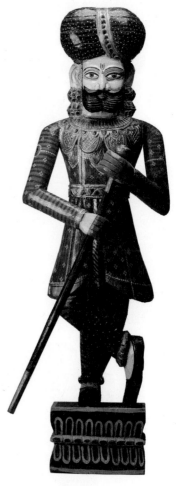

〈문지기〉, 25x120cm

〈탁자〉, 나무에 채색, 70x30cm

〈탁자〉, 47x40cm

〈탁자〉, 40x40cm

〈혼수용 나무궤〉, 82x46cm

〈혼수용 나무궤〉, 77x121cm

인도 미술을 순례하다 149

〈화장품 용기〉, ① 9 .5x11cm, ② 7x10cm, ③ 6x10cm, ④ 7x11cm

〈집형 용기〉, 28x30cm

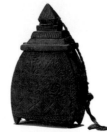

〈탑형 용기〉, 20x28cm

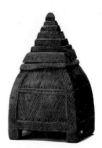

〈탑형 용기〉, 22x30cm

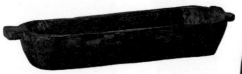

〈목각 용기〉, 35x110cm

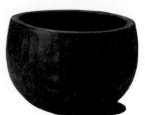

〈목각 용기〉, 25x22cm

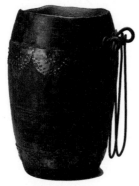
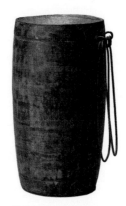

〈우유를 담는 용기〉, 22x45cm 〈우유를 담는 용기〉, 20x44cm

〈목각 용기〉, 38x15cm

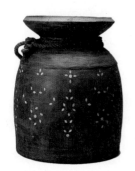

〈우유를 담는 용기〉, 23x30cm

아이들을 위한 채색 장난감

　　　　　　　민속 목공예의 전통이 잘 표현된 것 가운데 가장 중요한 것은 종교의식에 필요한 제품들과 사람들의 일상생활에 필요한 생활용품과 아이들을 위한 장난감이다. 목재는 그 어떤 재료보다도 자연에서 쉽게 얻어지는 재료이다 보니 다양한 민속 공예품으로 제작되어질 뿐 아니라 낮은 가격으로 널리 보급될 수 있는 장점이 있다.

　인도의 더운 지방의 목공예품은 나무 자체의 색상과 결을 살리는 대신 다양한 문양을 다양한 색상으로 채색하여 화려함을 더해준다. 혹독한 기후 조건에서 생활하는 그들이 가구나 일상용품에 화려한 원색으로 그림이나 문양을 그려 넣는 것은 일상에 생기를 불어넣고

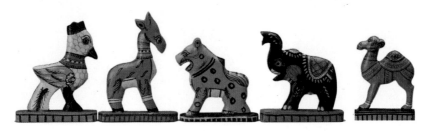

〈동물〉, 나무에 채색, 5x6cm

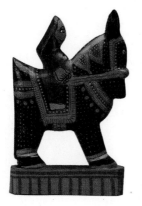
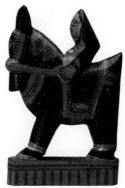

〈전사〉, 11x18cm

자 하는 욕구와 미의식의 표현일 것이다. 또한 채색을 하고 그 위에 옻칠을 해서 표면을 보호하는 기능까지 한다.

또한 아이들을 위해 제작되는 가벼운 나무로 만들어진 동물이나 새들, 인체 형태의 목공예 장난감들은 인도 전역에서 제작된다. 특히 바라나시에서 제작되는 손톱 크기보다도 작은 장난감들은 아이들에 게는 즐거움을 전해주고, 동물이나 형상에 대한 특징을 그대로 느낄 수 있기 때문에 재미를 더해준다. 나무로 제작되었다고 믿기지 않을 만큼 가볍고, 채색된 세부의 묘사가 너무 뛰어나서 잘 들여다보면 그 솜씨가 대단하다. 아이들이 가지고 노는 장난감 하나에도 이처럼 정성과 애정을 쏟아 부어 제작한다. 표현하고자 하는 대상의 가장 간결하면서도 특징적인 형태에 대한 뛰어난 감각과 즐거움을 더하 는 재치까지도 담아낸다. 그래서 이러한 채색 전통은 수준 높은 북 인도 회화의 영향을 그대로 드러내 보여준다.

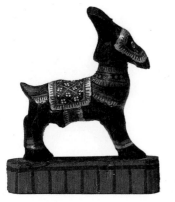
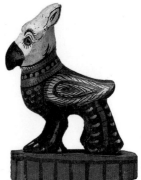

〈새〉, 5x7cm

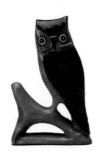

〈부엉이〉, 8x12cm

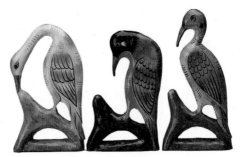

〈새〉, ① 8x13.5cm, ② 8x13cm, ③ 8x15.5cm

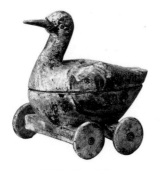

〈장난감 오리〉, 16x18cm

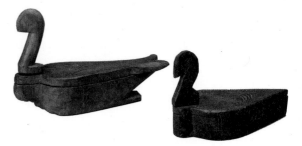

〈장식 용기〉, ① 27x18cm, ② 22x42cm

〈코끼리를 탄 신랑과 가마를 탄 신부〉, ① 12x20cm, ② 28x15cm

〈자간나트 형제들〉, ① 8x10cm, ② 5x8cm, ③ 8x10cm

자간나트 신은 우주의 신으로 간주되며 크리슈나의 현신으로 묘사된다. 오른쪽 검은색 얼굴로 묘사된 신이 자간나트 신이다. 바로 옆에 여동생 수바드라와 남동생 발라바드라가 있다. 이 세 명의 신들은 인도 남부 지방 오리사 주와 벵골에서 가장 경배된다. 마치 만화의 캐릭터처럼 귀엽게 만들어진 이 민예품은 남부 인도인들의 뛰어난 조형 감각을 보여준다.

대리석, 중세 인도의 예술

　　대리석 상감 기법과 모자이크 작업은 중세 인도에서 최고조에 다다랐는데, 대리석 위에 아름다운 꽃 패턴의 문양을 새기고 준보석들로 상감을 했다. 이 예술은 자항기르 통치 기간에 유행했으며, 샤자한 시절에 그 정점을 이루었다고 한다. 사랑하는 왕비 뭄타즈 마할의 무덤인 '타지마할'은 샤자한의 건축과 보석에 대한 관심을 알려주는 최고의 건축이다. 샤자한은 검은 대리

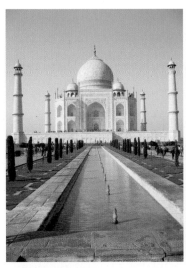
대리석 무덤 타지마할

대리석 상감 기법으로 장식된 타지마할 벽면 꽃무늬

석으로 자신의 무덤을 만들려고 시도하기도 했으나 아들인 아우랑 제브에 의해 붉은 성에 유배당함으로써 이는 실패로 돌아갔다.

인도에서 전통적인 공예의 중심은 항상 마을 공동체였다. 모든 장인들은 마을에 필요한 물품을 공급하는 대가로 마을 주민들에게서 땅을 제공 받는다. 이 제도에 의해 장인들은 재정적으로 보호받았고, 그들의 공예를 자유롭게 발전시킬 수 있었다. 장인들은 도시 중심부에 거처를 둔 채 부유한 후원자들에 의해 고용되었는데, 정해진 임금을 받았거나 계약에 따라 돈을 받았다. 아크바르나 샤자한과 같은 무굴제국 황제들은 특별히 그들의 예술품을 아끼고 사랑하여 장인들을 후원했다. 아크바르 황제는 황궁 소속 공예방을 일주일에 한 번씩 정기적으로 시찰하곤 했으며, 실력에 따라 장인들을 포상하기도 했다.

인도 장인들은 새로운 기법에 대해서는 적극적이지 않았으나 이슬람 예술은 인도 전통들과의 결합에서 생겨날 수 있었고, 아라비아와 페르시아 요소의 영향은 인도 예술 전반에 커다란 변화를 불러일으켰다. 힌두 공예가와는 다르게 이슬람 공예가들은 밝은 색채를 사용하였다. 또한 힌두교의 상징적인 문양보다는 기하학적이고 추상적인 이슬람 문양이 선호되었다. 이슬람 문화권에서는 인체에 대한 묘사가 금기시되었기 때문에 잘리(Jali : 건축의 일부분으로 자리 잡아 빛이 잘 들어오게 하는 격자창으로 쓰였다) 공예와 같은 장식적인 꽃무늬 디자인이나 동물 문양이 유입되어 힌두 신의 형상과 이미지를 대신하였다.

종이공예, 파피어 마셰

프랑스어 파피에 마셰(papier mâché : 종이를 물에 불려서 풀을 섞은 후 원하는 형태의 모양을 만드는 종이죽 공예)는 '진흙처럼 질은'이라는 뜻이다. 주로 카시미르나 벵골 지역에서 많이 만들어진다. 일상에서 쓰고 버려진 종이나 면 종류를 모아서 오랜 시간 물에 불린 후 여러 가지 민예품을 만든다.

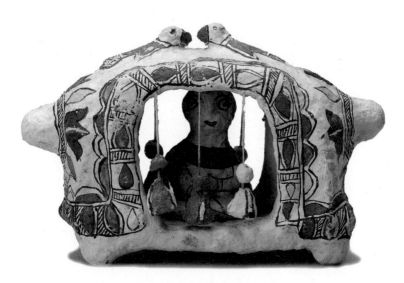

〈가마 탄 신부〉, 27x16cm

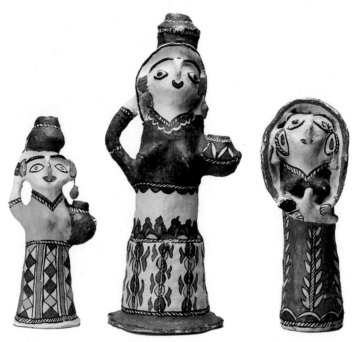

〈물동이를 머리에 인 여인〉, ① 11x24cm, ② 18x40cm, ③ 11x29cm

〈여인의 두상〉, 22x35cm

카시미르 지방에서 만들어진 작품들은 너무나 정교하게 만들어져서 종이죽으로 만든 것이라고는 상상할 수 없을 정도로 기술과 예술적 감각이 뛰어나다. 특히 동물의 형상을 소재로 만든 다양한 형태의 용기들은 정교한 문양과 함께 카시미르 지방의 전통 공예품으로 손색이 없다. 일상의 모든 것들이 끊임없이 재활용되며, 어떤 재료로 무엇을 만들어도 정성을 다하는 인도인들의 장인정신이 느껴진다.

〈새〉, 12x9cm

〈닭〉, ① 9x7.5cm, ② 8.5x6cm

〈닭〉, ① 12x8cm, ② 14x10cm, ③ 13x9cm

〈토끼〉, ①② 10x7cm, ③ 13x8cm

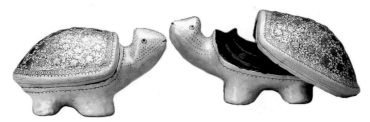

〈거북이〉, ① 16x8cm, ② 20x9cm

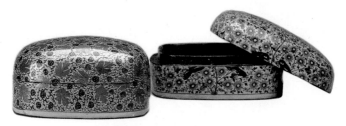

〈장식함〉, ① 11x6cm, ② 9x6cm

〈장식함〉, 16x7cm

〈장식함〉, 16x16cm

인도의 비하르 주에서 만들어지는 힌두 신상, 인형, 장난감, 장신구, 생활용품 등은 보통 특별한 기술 없이도 누구나 집에서 쉽게 만든다. 크기는 아주 작은 것에서부터 아주 큰 것까지 다양하다. 표면에는 문양을 잔뜩 그리고 화려한 원색의 물감으로 채색한다. 예전에는 거의 천연물감을 사용하였으나, 요즘은 시중에서 판매하는 물감으로 채색을 하는 경우도 많다.

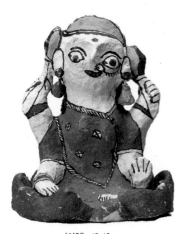

〈맷돌 돌리는 여인〉, 11x13.5cm

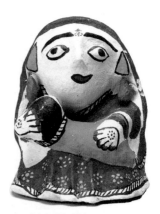

〈여인〉, 12x18cm 〈아기 안은 여인〉, 11x13.5cm

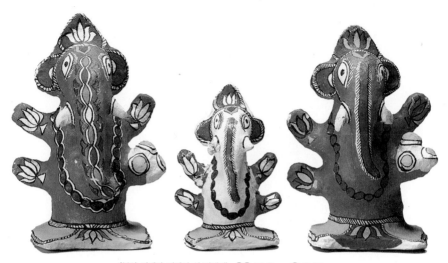

〈부와 명예와 지혜의 신 가네샤〉, ①③ 16x24cm, ② 16x24cm

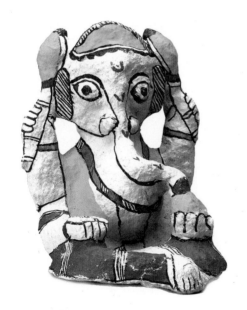

〈부와 명예와 지혜의 신 가네샤〉,
14x18cm

종이죽으로 만들어진 이 가네샤 상은
대부분 서부 벵골 지역의 작은 시골 마
을 사람들에 의해 만들어진다. 마치 아
이들의 공작놀이를 하는 것처럼 손쉽게
만들어진다. 그러나 이들이 만들어내는
작품들은 하나같이 보는 이에게 즐거움
과 그들의 일상의 장면들을 들여다볼
수 있는 재미를 선사해준다.

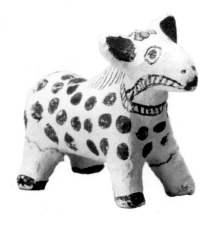

〈소〉, 15x12cm

다양한 동물들이 인형으로 만들
어지지만 그중에서도 소는 가장
많이 다뤄지는 주제이다. 하지만
만든 이에 따라 소의 표현이 각기
다른 것이 재미있다. 시골 사람들
에게 소는 농사의 수단이자 영양
의 공급원인 우유를 제공해주는
중요한 자산이다.

　어른이나 아이들 누구나 만들어서 시골 장터에 팔러 나온 파피에
마셰는 그야말로 보는 이에게 즐거움을 주어 저절로 웃음이 나오게
한다. 그들이 표현한 동물이나 인물의 표정은 천진난만하고 귀염성
이 있어서 들여다보면 볼수록 신선하기만 하다. 아마도 이런 소박한
민예품에 담긴 정과 손맛은 공장에서 만들어내는 제품에서는 결코
찾아볼 수 없을 것이다. 그것이 민예품이 지닌 아름다움일 것이다.
　파피에 마셰는 인도의 다양한 지역에서 제작된다. 일상에서 버려
지는 종이가 새로운 형태로 태어나 또 다른 삶을 사는 것이다. 인도
에선 무엇이든 버려지는 것이 하나도 없다. 끊임없이 재활용된다.
파피에 마셰는 끊임없이 재활용되는 종이의 이야기일 뿐 아니라 끊
임없이 죽고 다시 태어나는 인도인들의 윤회의 이야기와 너무도 닮
았다.

〈시바의 소 난디〉, 30x15cm

〈코뿔소〉, 30x15cm

〈염소〉, 9x8cm

〈소〉, 15x12cm

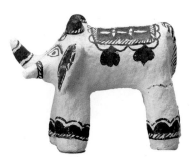

〈코뿔소〉, 17x14cm

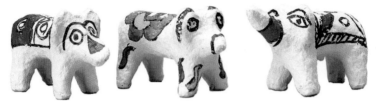

〈동물들〉, ① 6.5x5cm, ② 6x5cm, ③ 6x5cm

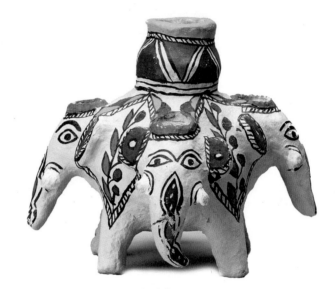

〈코끼리〉, 24x19cm

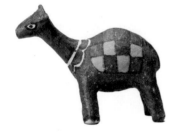

〈낙타〉, 16x12cm

〈토끼〉, 11x5.5cm

〈거북이〉, 12x7cm

〈거북이〉, 22x9cm

〈물고기〉, 11x8cm

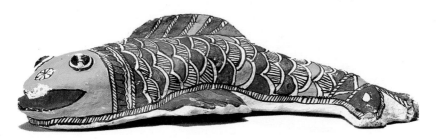

〈물고기〉, 37x10cm

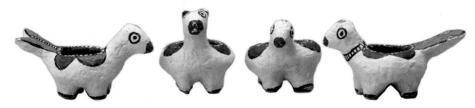

〈새〉, 9x4.5cm

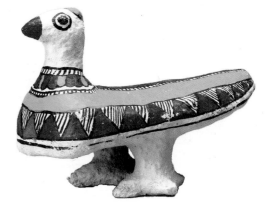

〈새〉, 24x16cm

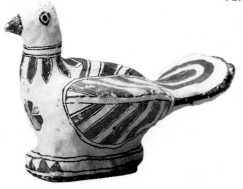

〈새〉, 15x10.5cm

서부 벵골 지역의 작은 시골 마을 사람들은 마치 아이들의 공작놀이를 하는 것처럼 손쉽게 일상적인 민예품들을 만들어낸다. 사발, 접시, 재떨이 형태의 그릇이나 게임판을 만드는데, 일상에서 쉽게 얻을 수 있는 재료들을 사용한다. 하지만 그들이 만드는 종이 그릇들은 일상생활에 사용하기보다는 장식의 목적이 더 크다. 인도 사람들은 이 지구상 어느 나라보다도 장식 본능이 뛰어나다. 무엇이든 장식하거나 꾸미지 않으면 못 견디는 것처럼 보일 때도 있다. 아무리 가난한 시골집이라도 흙담에 문양을 그려 넣거나 채색을 해서 활기를 불어넣는다. 집에서 키우는 소에게도 장식과 치장을 해준다. 그들에게는 무엇보다도 자신들의 미의식을 마음껏 표현할 수 있어서 즐거운 일일 뿐이다.

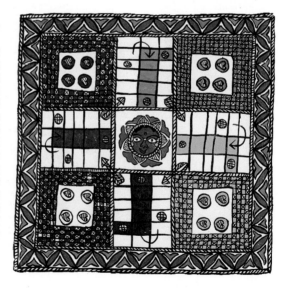

〈게임판〉, 31x31cm

아이들의 주사위 놀이를 위한 게임판이다. 가운데에 태양신 수리야를 그려 넣었는데, 수리야는 심술이 날 때면 강렬한 태양빛을 내려 보내 숲이 타들어 가고 강이 바짝 마르게 만들어버리게 하는 신이다. 그래서 특히 농사를 짓는 농부들은 태양신을 섬기는 일을 게을리하지 않는다. 가운데에 그려진 수리야에 먼저 도달하는 사람이 게임에서 이긴다. 네 사람이 같이 즐길 수 있는 놀이다. 놀이판에 그려진 아기자기한 문양들은 제작한 이의 정성과 애정을 느낄 수 있게 한다. 이처럼 아이들의 놀이를 위해 직접 판을 제작하고 그림을 그려 넣는 정성에서 아이들에 대한 사랑과 여유 있는 삶의 방식을 볼 수 있다.

인도 미술을 순례하다 **171**

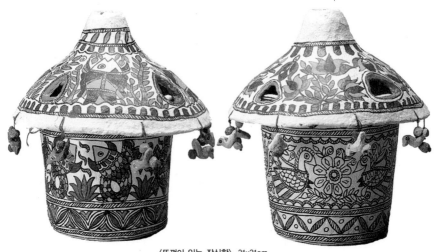

〈뚜껑이 있는 장식함〉, 31x31cm

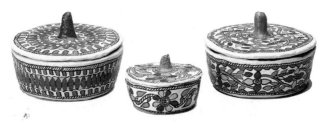

〈뚜껑이 있는 장식함〉, ① 17x12cm, ② 11x8cm, ③ 17x12cm

〈뚜껑이 있는 장식함〉, 24x13cm

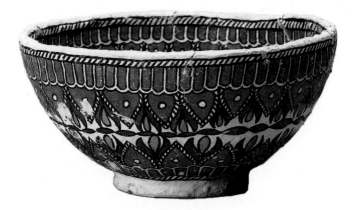

〈용기〉, 28x14cm

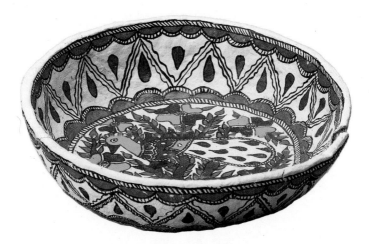

〈용기〉, 28x12cm

원색의 색채와 천진난만한 표현이 돋보이는 작품이다. 공작은 벽화, 자수, 민화 등 다양한 분야에서 많이 쓰이는 조류 문양 가운데 하나다. 공작은 인도 시골 마을에서 가장 많이 접할 수 있는 조류 가운데 하나로 한가롭게 마을을 돌아다녀도 아무도 신경 쓰지 않는다. 공작이나 사람이나 똑같이 취급하기 때문이다. 인도의 시골 사람들이 주로 사용하는 문양은 식물, 동물, 조류 등 그들이 늘 접하는 자연 속에서 얻어진다. 그래서인지 놀라울 정도로 정확하게 표현하고자 하는 대상의 특징을 담아낸다.

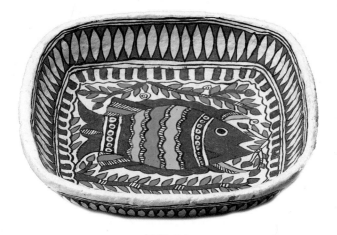

〈쟁반〉, 26x6cm

종이죽으로 제작한 장식 용품이다. 종이로 만든 것이므로 물기가 없는 것을 담는 용기로 사용하기 위한 것이지만 생활에 사용하기보다는 장식용으로 제작하는 경우가 대부분이다. 마른 것을 담아 두기도 하지만, 주로 장식 용품으로 사용된다. 아이들의 솜씨처럼 미숙하게 느껴지는 것이 감상의 재미를 더해준다. 인도 미술이 여백을 문양으로 가득 채우는 것은 고대로부터 전해져 내려오는 전통 때문이다. 비어 있는 공간에는 기하 문양, 동식물 문양으로 채워진다. 거기에 화려한 채색을 하는데, 특히 인도의 예술가들이 이처럼 여백을 충실히 메우려는 것은 보다 인간의 본능에 충실하려는 것으로 해석된다.

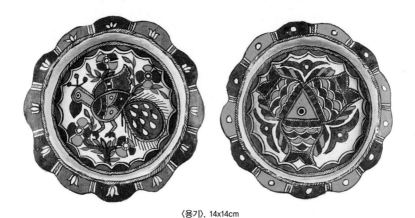

〈용기〉, 14x14cm

〈필통〉, ① 8x12cm, ② 8x10cm

〈용기〉, ① 17x12cm, ② 11x8cm, ③ 17x12cm

〈용기〉, 17x12cm

종이죽 공예 만드는 방법

여인들은 집에서 여유 시간에 파피에 마셰를 제작한다. 마두바니 민화가 제작되는 비하르 주에서는 다양한 일상의 장식품이나 장식 용기, 가네샤 상들이 주로 만들어지고, 오리사 주에서는 전통춤 바라나트얌(Bharanatyam)을 위한 신들의 가면이 파피에 마셰로 만들어진다. 오리사의 전통 가면은 비하르 주보다는 만드는 과정이 더 오래 걸린다. 종이죽의 재료는 대부분 일상에서 사용하지 않는 헝겊과 종이를 오랫동안 물에 담아둔 후 사용한다. 그리고 물감이 생기면 주어진 색채 내에서 정성껏 채색을 한다.

맨 먼저 찰흙으로 형태를 만든다. 그다음 물에 녹인 종이죽과 톳밥을 섞고 고무와 반죽을 한 다음 찰흙의 형태 위에 종이죽과 종이를 덧바르는 과정을 여러 차례 반복해서 원하는 두께가 나오면 완전히 말린 후 채색을 한다. 그리고 필요한 장식이 있으면 따로 만들어서 붙이고 잘 말린다. 종이죽에 톳밥을 섞었기 때문에 더 단단하고 제작 기간도 많이 걸린다. 파피에 마셰는 종이가 사용되기 시작할 무렵부터 만들어지기 시작했을 것이다. 하지만 종이의 특성상 오랜

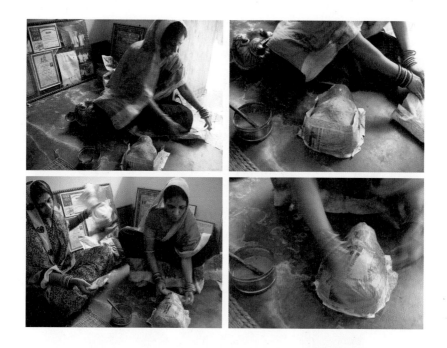

기간 사용이 불가능하기에 계속 새
로 만들어야만 했을 것이다. 그래서
여인들은 작품을 제작할 때마다 지
난번에 부족한 점을 보완해 가며 자
신의 미감을 마음껏 발휘할 수 있다.
생활환경은 열악하지만 뭔가를 만들
어내고자 하는 인간의 본능을 마음
껏 발휘하는 시골 사람들의 마음은
따뜻하고 행복하기만 하다.

〈가면〉, 6x13.5cm

〈가면〉, ① 14x19cm, ② 16x23cm, ③ 14x19cm

〈가면〉, ① 25x25cm, ② 22x22cm, ③ 30x30cm

〈가면〉, ① 19x21cm, ② 14x19cm, ③ 19x21cm

〈가네샤〉, 84x72cm

이 가네샤 가면은 인도 차티스가르 주의 수도 라이푸르 외곽의 솜씨 좋은 장인의 가게에서 구입한 것이다. 구입까지는 순탄했으나 한국까지 가져오는 데 여러 가지 해프닝이 많았다. 가네샤의 코가 길고 머리의 장식 부분이 길어서 비행기 기내에 가지고 타려면 거쳐야 하는 기내품 검사 엑스레이레일을 통과할 수 없었다. 그래서 A항공사 직권의 슈트케이스를 빌려서 가네샤의 코와 머리꼭지 장식을 자른 후에야 가방에 담을 수 있었다. 인도 공항 티켓 카운터에서 빌린 칼을 가지고 바닥에 주저앉아서 코를 잘라내는데 사람들이 오가며 쳐다보는 시선은 말할 것도 없고, 종이죽에 섞은 톱밥 때문에 연필 깎는 칼로 자르는 데는 꽤나 시간이 걸렸다. 그렇게 한국에 가져와서 코를 다시 제자리에 붙였다. 이 가네샤 가면을 볼 때마다 그때의 광경이 떠올라 웃지 않을 수 없다.

〈가네샤〉, 34x77cm

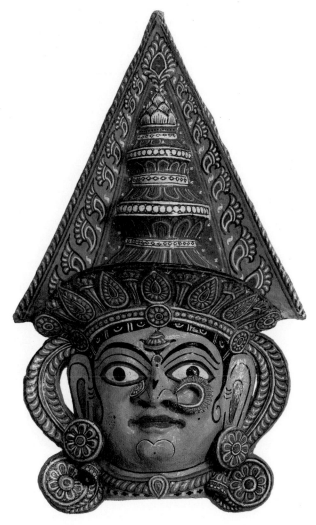

〈여전사 두르가〉, 34.5x55cm

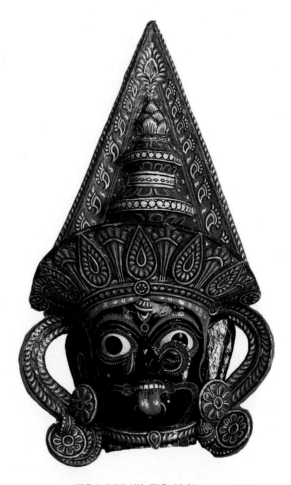

〈죽음과 파괴의 여신, 칼리〉, 36x61cm

'검은 사람'이라는 뜻을 지닌 칼리는 죽음과 파괴의 신으로 두르가 신이 분노에 차 있을 때 그녀의 이마에서 태어났다고 한다. 칼리는 핏빛으로 물든 눈과 네 개의 팔과 피로 물든 긴 혀를 내밀고 있는 형상으로 묘사된다. 시바처럼 칼리도 이마에 제3의 눈을 가지고 있다. 콜카타의 칼리 사원에서는 매일같이 동물을 잡아 신선한 피를 칼리 신에게 바치는 제식이 치러지기도 한다.

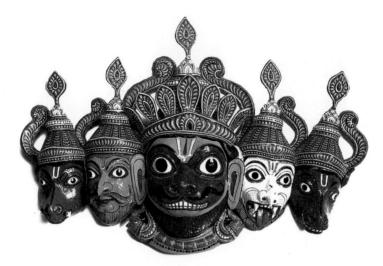

〈하누만과 친구들〉, 72x48cm

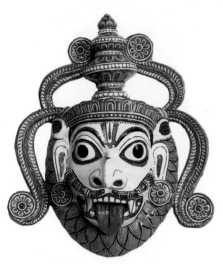

〈비슈누의 현신, 바라하〉, 43x48cm

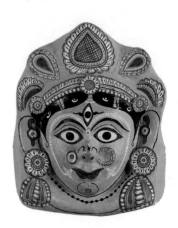

〈가면〉, 19x24cm

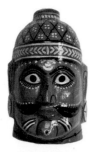
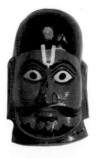
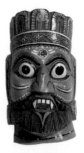

〈가면〉, 8.5x30cm 〈가면〉, 18.5x30cm 〈가면〉, 18.5x30cm

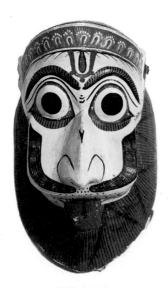
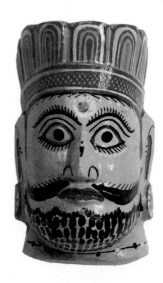

〈가면〉, 17x30cm 〈가면〉, 18.5x30cm

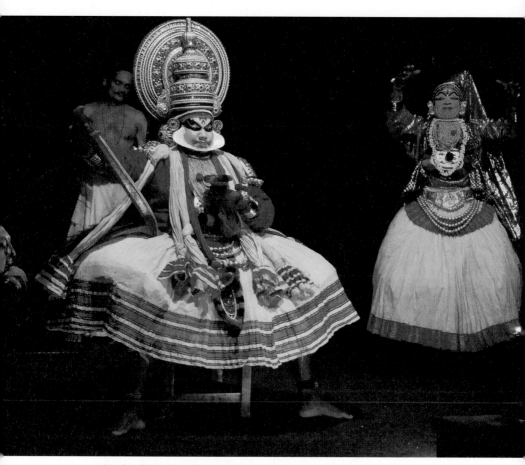

인도 남부 케랄라 지방의 대표적 민속 공연인 〈카타칼리〉

인도 세밀화란 무엇인가?

인도에서 세밀화가 그려지기 시작한 것은 11세기부터이다. 세밀화의 어원인 'minaare'는 붉은색으로 그린다는 의미이지만 오늘날에 와서는 오히려 그림의 크기가 작다는 뜻으로 통용되게 되었다.

세밀화는 인도 회화의 오랜 전통과 다양한 이국적 요소들이 결합되어 만들어진 표현 양식이다. 세밀화는 인도 내부의 힌두교, 불교, 자이나교 등 다양한 종교 풍토 아래서 형성된 인도 토착의 전통 회화 양식과 이슬람교도들이 가지고 들어온 페르시아풍의 회화 양식이 만나 하나의 독특한 양식으로 만들어져 인도미술사에 다양한 회화적 업적을 남기게 된다. 또한 무굴 세밀화에 등장하는 십자가나 성모 마리아, 서양에서 온 전도사의 묘사는 기독교의 수용을 암시하는 부분이기도 하다. 그래서 세밀화 양식의 성립은 외래문화에 대해 너그러운 인도인들의 성향을 잘 드러내고 있다.

무굴제국의 왕들은 무력으로 인도를 통치하기는 했지만 세밀화 양식의 성립과 발달에는 일등 공신들이다. 그들은 모두 미술의 절대적 후원자들이었다. 전통적으로 인도인들의 미의식은 대상을 있는

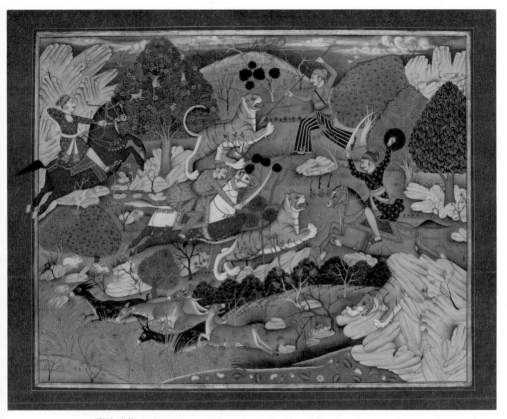

〈왕의 사냥〉, 48x37cm

그대로 표현하기보다는 암시적이고 상징적인 표현 방법을 통해 간접적으로 표현하는 것을 더 높이 평가했다. 그러나 무굴제국 성립과 더불어 세밀화의 양식이 확립되고 서양의 원근법과 세부를 중시하는 사실적인 방법이 소개됨에 따라 인도 미술은 다양한 변화를 맞게된다.

초기 인도 세밀화는 주로 손으로 썼던 경전의 삽화이며 야자 나뭇잎 위에 그려지다가 차츰 종이에 그려지게 되었다. 그림 한쪽에는 경전 내용을 쓰고, 다른 한 쪽에는 주인공들을 그렸으며, 구도는 아주 간단하고 배경에는 붉은색이 많이 사용되었다.

정확하게 언제부터 경전 삽화가 아닌 궁정이나 일상생활을 주제로 한 세밀화가 그려지게 되었는지는 알려지지 않지만, 인도 세밀화의 양식적 특징이 확립된 것은 바로 인도에 세워진 무굴제국의 건설과 그 시기를 같이한다.

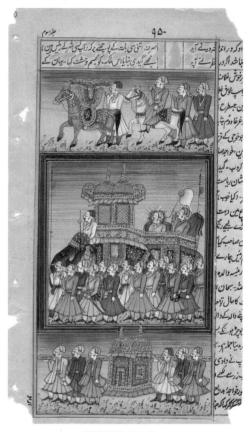

〈왕의 행렬〉, 14.5x26cm

'무굴'은 몽고의 아랍어 표기로서 무굴제국의 초기 황제였던 바브르는 칭기즈칸 후예임을 과시했다. 1526년 무굴제국의 성립과 더불어 무슬림 왕들의 막대한 애정과 후원을 받으며 조성된 세밀화는 다양한 이국적인 요소인 페르시아풍 주제와 기법의 유입, 중국인들의

〈나뭇가지와 새〉, 12.5x22.5cm

선과 붓을 다루는 방식과 더불어 서양의 사실주의적인 요소, 인도의 전통적인 표현 요소 등이 결합되었다. 그래서 기존 인도의 표현 기법과는 달리 사실적이고 자연주의적인 무굴 회화만의 독특한 양식을 만들었다.

또한 세밀화는 각 왕조마다 왕의 취미나 미의식에 따라 다양한 변천사를 거듭했다. 그러나 무굴 왕국을 제외한 인도 내 다른 지역의 세밀화에서는 오히려 지방색이나 민속 화풍이 많이 가미되었다.

세밀화는 대부분 종이에 그려졌으며, 안료는 모두 자연산이다. 광물질 안료이거나 식물, 황토, 동물 기름이나 곤충의 배설물로부터 얻어지기도 했다. 붓은 주로 어린 다람쥐의 꼬리털로 만들어졌으며, 섬세한 머리카락을 묘사하기 위해서는 다람쥐 꼬리털 하나로 만든 붓을 사용했다. 그래서 한 손에는 확대경을 들거나 고정시킨 후 그림을 그려야만 했다.

세밀화는 확대경을 통해 잘 들여다보면 머리카락 한 올까지도 섬

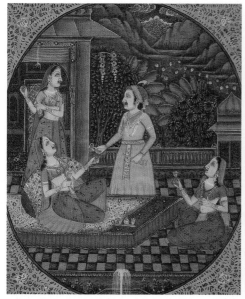

〈왕의 궁정생활〉, 14x21cm 〈왕과 왕비〉, 14x22.5cm

세하게 그려져 있어서 감상의 재미를 더할 수 있다. 그림의 크기는
바브르 황제 시대를 빼고는 대부분이 일반 도화지 크기 정도지만 불
과 몇 센티미터인 것도 많다. 화가들은 한 작품을 완성하는 데 길게
는 6개월이 걸렸으며, 대부분 서너 달 정도는 걸려서 그림을 완성했
다고 한다.

작업은 분업을 이루어 우두머리 화가가 밑그림을 그리고 도제
화가가 채색을 담당했으며, 얼굴만 그리는 화가가 따로 있었다고도
한다. 궁정의 축제에 사용된 넓은 닫집 모양의 채양과 실크 카펫의
화려한 문양, 번쩍번쩍 빛나는 용기들, 화려한 장신구들과 금으로

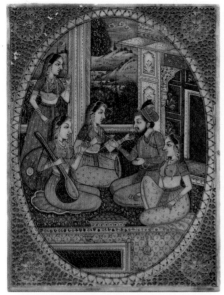

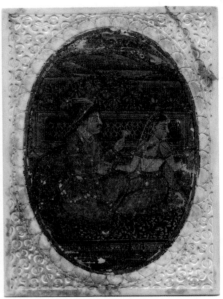

〈샤자한과 여인들〉, 15x20cm　　　　　　　　〈자항기르와 여인〉, 낙타뼈에 채색, 6x10cm

만들어진 옥좌와 의상의 다양한 문양과 얇은 베일까지도 그야말로
완벽하게 표현해내기 위해선 대단한 집중력과 인내심이 필요했을
것이다.

　무굴제국의 왕들은 자신의 거의 모든 일상을 세밀화로 그리기 위
해 늘 화가들을 대동하고 다녔으며, 심지어는 은밀한 파티나 자신의
잠자리에서도 화가들을 부르곤 했다고 한다. 그래서 세밀화로 그려
지지 않은 장면은 거의 없을 정도였다. 문학의 한 장면, 전쟁, 사냥,
연회, 집회, 의식, 축제, 개인이나 군상 초상, 왕과 왕비, 왕의 후궁들,
자연의 조류나 동물과 식물, 나아가 왕의 보석류와 터번의 종류까지

도 그림으로 남겼다. 그러나 이슬람교에
선 신을 형상화시키는 것을 금하고 있어
서 힌두교나 다른 종교와는 달리 종교적
인 주제들은 다뤄지지 않았다.

왕의 모든 생활이 그림으로 그려지기
위해 왕의 가장 가까이에는 항상 화가들
이 자리하곤 했다. 타지마할을 세운 샤
자한 왕의 아버지 자항기르는 황제로 재
직하는 동안 내내 자신의 모든 행적을
그림으로 그리도록 했으며, 심지어는 자
신이나 대신들이 아편을 피우며 취해 있
는 장면까지도 세밀화로 제작하게 했다.
또한 죽어가는 노인을 궁정으로 불려 들

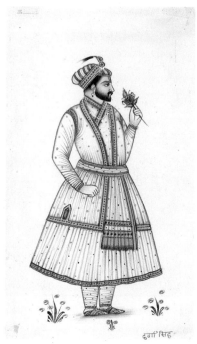

〈꽃을 든 샤자한〉, 11x19cm

여 피골이 상접해서 서서히 죽어가는 과정을 그림으로 그리도록 했
다고도 한다. 노인에겐 잔인한 일이지만 자신의 화가들에게 거의 모
든 장면을 그림으로 그려보도록 했던 것이다.

무굴제국의 황제들이 유난히 미술 장려를 위해 화가들을 전폭적
으로 지원한 것은 어쩌면 자신들이 무력으로 인도를 통치하기는 하
지만 누구보다도 예술을 사랑하는 낭만적인 왕의 모습으로 백성들
에게 비치기를 원했던 것도 사실이다. 그래서 왕은 초상화에서는 늘
장미나 카네이션 혹은 손수건이나 악기 연주를 위한 작은 키를 손에

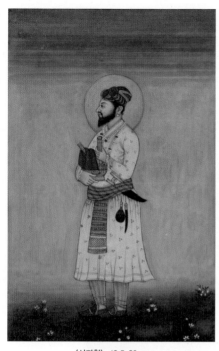

〈샤자한〉, 13.5x20cm

들고 있는 모습으로 묘사되곤 한다. 그리고 백성들이 감히 들여다볼 수 없는 왕의 화려한 궁중생활, 연회나 사적인 파티의 장면과 왕의 아름다운 여인들을 세밀화를 통해서 보다 더 많은 이들이 즐기고 감상할 수 있도록 했다. 주제는 무엇보다도 왕과 그 주변이 주제였으나 차츰 다양하고 폭넓은 주제를 다루게 되었다. 무굴제국의 왕들에게 세밀화는 왕들의 그림일기장이나 다름없었다. 왕의 거의 모든 일상, 공식적이고 사적인 거의 모든 행적이 세밀화로 그려졌기 때문이다.

인도 미술은 늘 복잡하고 다양한 종교적 신념들을 수용함으로써 더 풍요롭게 꽃을 피울 수 있었다. 초기 세밀화의 성립 배경에는 이슬람 미술의 영향이 지배적이었으나 ,무굴 왕국을 제외한 다른 지역의 세밀화에서는 오히려 인도의 다양한 종교적 전통과 신화의 내용이 많은 부분을 차지하게 되어 지방색이나 민속 화풍이 더 많이 드러나게 된다. 그래서 세밀화 양식의 성립과 그 변천 과정을 잘 들여다보면 외래문화를 거부 반응 없이 받아들여 결국에는 자신들의 것으로 만들어버리는 인도인들의 집중과 인내심을 느끼게 된다.

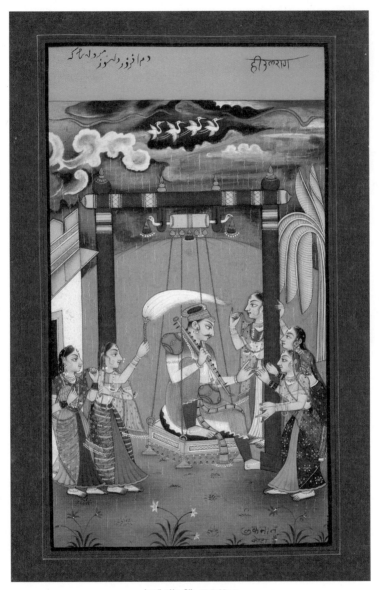

〈그네 타는 왕〉, 17.5x22cm

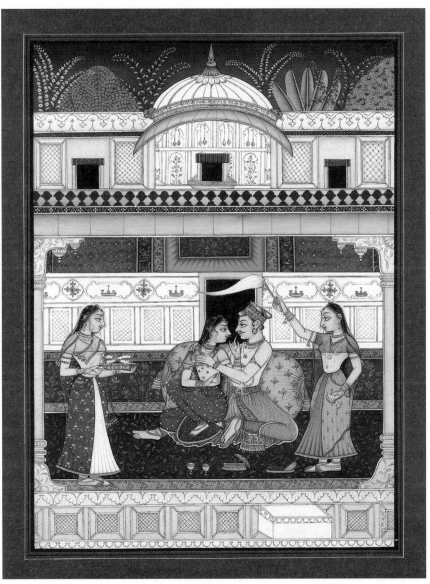

〈왕과 연인〉, 21.5x28cm

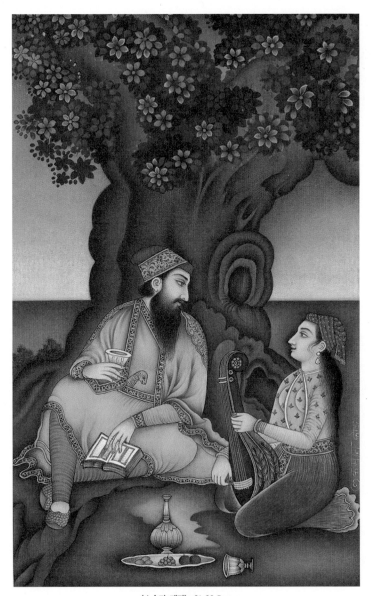

〈스승과 제자〉, 21x30.5cm

인도 미술에 홀리다

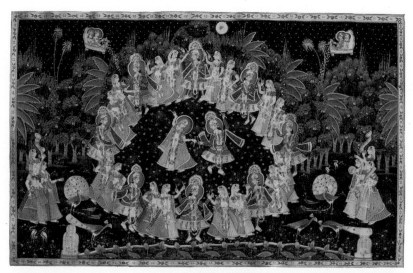

〈크리슈나와 고피들〉, 70x45cm

〈크리슈나 이야기〉, 35x22cm

〈두 남자〉, 15x15cm

〈칼싸움〉, 15x15cm

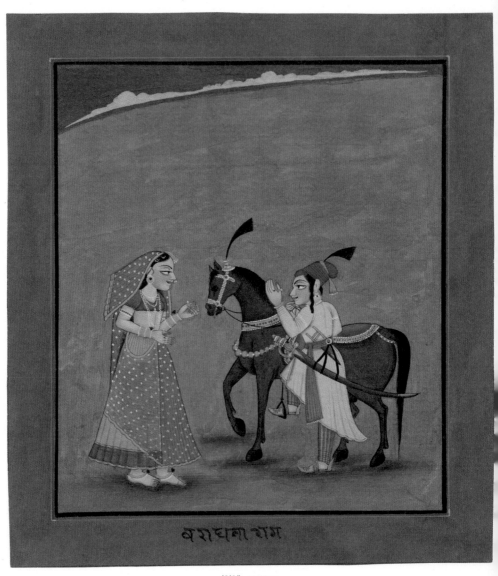

बराधना राम

〈연인〉, 15x15cm

3

신화,
미술을
만나다

힌두신 계보

창조의 신
브라마

보호의 신
비슈누

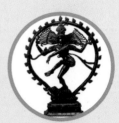

파괴의 신
시바

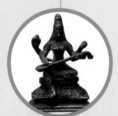

브라마의 배우자
문화와 교육의 여신
사라스바티

비슈누의 배우자
부와 행운의 여신
락슈미

시바의 배우자
파르바티

§ 비슈누의 10화신

1. 마트스야
2. 쿠르마
3. 바라하
4. 나라싱하
5. 파라슈라마
6. 바마나
7. 라마(연인 시타)
8. 크리슈나(연인 라다)
9. 붓다
10. 칼키

시바의 아들
지혜의 신
가네샤

푸자 의식이란 무엇인가?

　　　　　　　　　푸자 의례는 숭배자들이 세속을 초월
해 신의 세계로 들어가고자 하는 의식으로서 산스크리트어로 쓰여
진 신성한 경전을 낭송하고, 신을 찬양하는 노래와 제물을 바치며,
신을 찬미하는 행위이다. 따라서 '푸자'란 일반인들이 신과의 의사
소통을 위해 매일 행하는 힌두교의 숭배의식이다.

　이러한 '푸자'는 집에서 행하는 간단한 의식에서부터 힌두교 사원
에서 행해지는 복잡하고 다양한 의식들까지를 포함하는 힌두교 의
식을 일컫는 말이다. 푸자의 구성요소는 종파와 지역에 따라 다양하
나 경전에 적힌 규칙을 따르는 것은 일반적이며 그 내용들은 고대로
부터 전해져 내려오는 방식에 크게 변화가 없었다.

　'푸자' 의식에서 신상으로 형상화된 신은 특별한 손님으로 여겨진
다. 좀 복잡한 의식에서는 '신상을 어디에 놓을 것인가?', '어떤 옷을
입힐 것인가?' 하는 등의 신상의 설치에 관한 문제들이 진지하게 논
의되기도 한다. 의식은 처음에 사제가 만트라를 읊고, 향과 장뇌(樟
腦)로 신상을 정화시키는 것으로 시작된다. 그런 다음, 사제는 신을
신상으로 신내림시켜 신상에 숨을 불어넣고 눈을 뜨게 만드는 의식

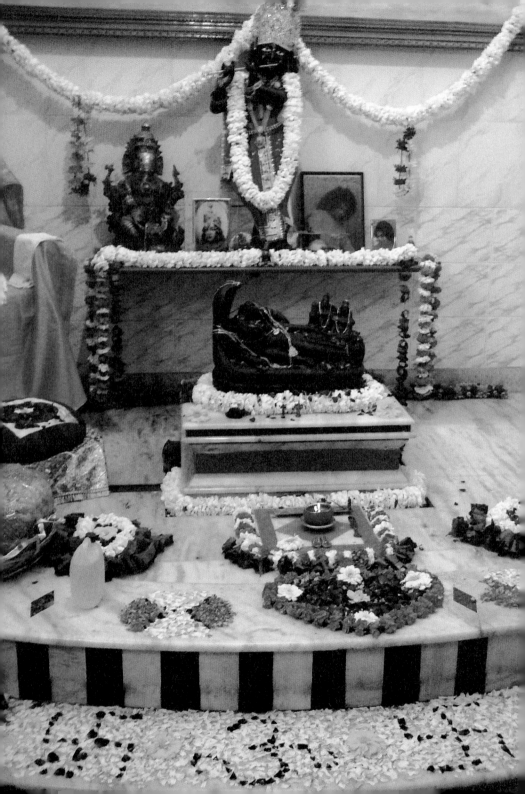

비슈누를 추종하는 사두

을 행해 신상에 생명을 부여해준다.

'푸자'는 일반적으로 하루에 두 번, 즉 일출과 일몰시에 행해지나 때로는 정오와 한밤중까지 네 번 행해지는 경우도 있다. 푸자 의식

을 주관하는 사제를 '푸자리(Pujari)'라고 하는데, 그에게는 신상을 잘 모셔야 하는 책임이 주어진다. 그는 '푸자'를 혼자 행하기도 한다.

먼저 사원 내부에 있는 신상을 잘 모셔진 성소에 들어가기 전에 정화된 물로 자신을 씻는다. 이때 사원에 음악을 관장하는 이들이 있으면 이 순간에 북을 치거나 커다란 나팔을 불기도 하고, 사제가 잠든 신을 깨우기 위해 단순하게 손뼉을 치거나 벨을 울리기도 한다. 신에게 출입의 허락을 구한 후에 푸자리는 신상을 씻기고 기름과 장뇌 그리고 백단향으로 만든 연고 등을 신상에 바른 다음, 옷을 입히고 화려한 꽃으로 장식한다.

빛의 의식인 아르티(Arti) 푸자에서는 불붙은 심지가 담긴 제식 용기를 신상 주변에 돌리기도 하며, 그곳에 모인 사람들은 신의 축복을 받기 위해 손을 불꽃 위에 얹기도 한다. 의식의 절정은 소라 고동 소리와 종소리가 요란스러워지며 향 다발들을 신상 주변에 돌리면서 행할 때 이루어진다. 신화의 나라 인도에서는 '푸자'가 인도인의 일상생활을 지배한다고 해도 과언이 아니다. 거의 모든 힌두교의 집에서는 아침 잠자리에서 깨어나면서부터 저녁 잠자리에 들기까지 집안 성소에 모셔진 신상에 기도와 의식을 바친다. 뿐만 아니라 수많은 사원과 상점이나 심지어는 달리는 자동차 안에도 신상을 모셔 놓고 각자의 신들에게 기도를 바친다. 그들에게 푸자란 삶의 시작과 끝까지 따라 다니는 그림자와도 같은 것이다.

모든 힌두인들은 신상을 모셔놓고 각자의 신들에게 기도를 드린다.

태양의 신, 수리야

새로운 목초지를 찾아 이동하던 아리
아족의 일부가 기원전 1500년 무렵, 인도의 서북부 지역으로 이주해
왔다. 그들은 기원전 1000년에 이르기까지 종교 경전인 《베다》를
완성하여 베다 시대 아리아인들의 삶을 보여주었다. 초기 베다 신앙
시대에는 비의 신 인드라(Indra), 우주의 질서를 주관하는 바루나
(Varuna), 불의 신 아그니(Agni), 태양의 신 수리야(Surya), 새벽의 신 우샤
스(Ushas) 등 주로 자연신이나 인간의 속성을 지닌 인격신 또는 동물
신 등을 숭배했다.

태양신 수리야는 인도인들에게 가장 사랑받는
신으로, 인도인들은 수리야가 삶의 풍요로
움을 가져다준다고 믿고 있다. 인도 인
구의 절반 이상이 아직도 도시보다는
시골에서 자연과 더불어 살고 있다. 농
사를 짓고 가축을 키우고 살아가는 인도
인들에게 태양신 수리야는 만물을 생동시켜
성장하게 하는 신이다.

〈태양 신 수리야〉, 12x16cm

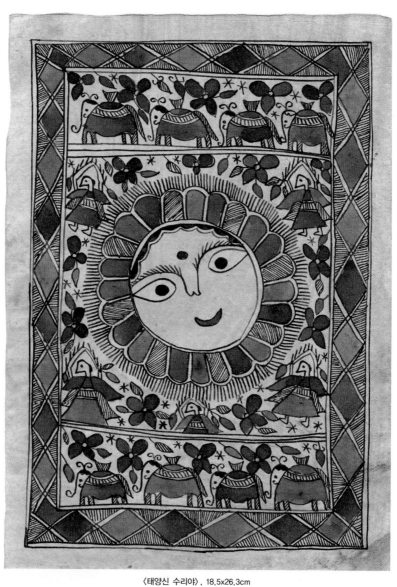

〈태양신 수리야〉, 18.5x26.3cm

창조의 신, 브라마

《베다》의 다신교 신앙은 이후 다양한 변화를 거쳐 힌두교 신앙으로 성장한다. 우리에게 알려진 수많은 인도의 신들은 대부분 기원전 300년에서 기원후 300년 사이 힌두교와 함께 등장하게 된 신들이다. 주요 힌두 삼신으로는 창조의 신 브라마, 보호의 신 비슈누, 파괴의 신 시바가 있다.

브라마는 인도의 삼신 중 가장 첫 번째 신으로 우주 만물의 창조를 관장한다. 그는 자신의 몸에서 태어난 아름다운 여인의 모습을 보기 위해 그녀가 움직일 때마다 머리를 돌렸다고 하는데, 그때마다 머리가 하나씩 더 생겨 4~5개의 머리를 가지게 되었다고 한다. 이 작품에서는 상단 양손에 각각 장미로 만든 향기로운 목걸이와 갠지스 강물을 담은 병을 들고 있고, 뒤쪽 왼손에는 베다 경전을 들고 있다.

〈창조의 신, 브라마〉, 9x15cm

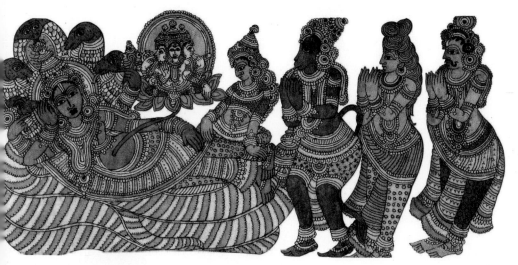

〈브라마의 탄생〉, 41.2×109.8cm

거대한 뱀 아난타의 배 위에 누워 우주의 바다를 떠도는 비슈누의 배꼽에서 연꽃이 피어오르고, 그 연꽃에서 브라마가 탄생한다. 아난타는 무한의 시간을, 연꽃은 재생 또는 탄생을 의미한다. 이 창조의 순간을 경배하기 위해 많은 이들이 찾아왔다. 비슈누의 가장 왼쪽에는 그의 배우자 락슈미가 놀라는 표정으로 서 있고, 그 곁에 원숭이 신 하누만, 시바의 아내 파르바티, 하늘의 신 인드라가 묘사되었다.

보호의 신, 비슈누

우주의 보존과 유지를 담당하는 비슈 누는 세상의 질서이자 정의인 다르마(dharma)를 방어하고 인류를 보호하는 신으로 힌두 신들 가운데 가장 자비롭고 선한 신이다. 비슈 누는 인간이 위험에 처하게 될 때마다 아바타(Avatar, 화신)로 나타나서 세상을 구원하는 정의로운 역할을 담당한다. 비슈누의 가장 일반적인 모습은 네 손에 고동, 원반, 철퇴, 연꽃을 지닌 모습으로 묘사된다. 여기서 고동은 우주를 구성하는 다섯 요소의 근원이자 생명의 근원을 상징하고, 원반은 우주의 질서를 위협하는 모든 악마들의 머리를 베는 무시무시한 무기로 사용된다. 연꽃은 정결함과 평화와 아름다움을 상징하고, 철퇴는 원초적 지식을 상징한다. 또 다른 비슈누의 묘사는 대양 위에 떠 있는 뱀 위에서 잠자고 있는 모습이다.

〈보호의 신 비슈누〉, 8x20.5cm

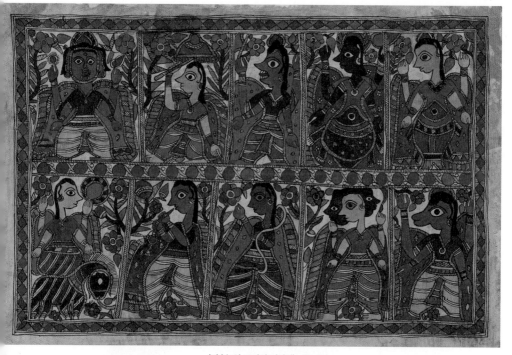

〈비슈누의 10가지 아바타〉, 66x45cm

비슈누의 10가지 현신이 민화 속에서 표현되어진 그림으로, 이처럼 비슈누의 10화신이 표현되어진
민화는 발견하기가 어렵다. 비슈누의 대표적인 10화신은 물고기 마트스야, 거북이 쿠르마, 멧돼지 바
라하, 사자인간 나라싱하, 난쟁이 바마나, 도끼를 든 파라슈라마, 라마, 크리슈나, 깨달은 인간 붓다,
그리고 미래의 구세주 칼키 등이다.

파괴의 신, 시바

힌두교 삼신 중 세 번째 신인 시바는 파괴의 신으로 브라마, 비슈누와 함께 우주의 질서를 관장하는 신이다. 시바는 양면적인 성격을 가지고 있는데, 때로는 파괴적이고 때로는 창조적이다. 정적이면서 역동적이고, 금욕적이면서 에로틱한 이중적 면으로 인해 매력적인 신으로 받아들여진다. 비슈누와 더불어 인도인들에게 가장 숭배받는 신이다. 시바를 경배하는 수많은 사원과 조각상, 그림의 주제로 등장하여 인도 어느 곳에서나 쉽게 접할 수 있는데, 그 이유는 시바가 위대한 신으로 경배를 받으면서도 가장 천한 계급의 사람들과 스스럼없이 사귀며 스스로를 한없이 낮추는 모습 때문일 것이다.

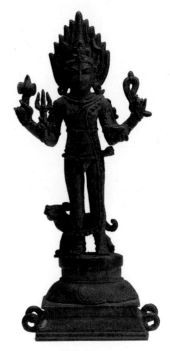

〈시바〉, 11x26cm

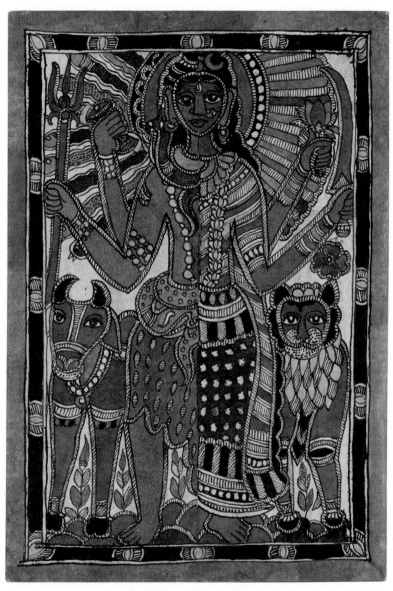

〈파괴의 신 시바〉, 69.8x49.8cm

춤추는 시바, 나타라자

춤추는 시바 신상은 인도 남부 지방의 가장 대표적인 신상으로 모든 힌두 신상 가운데 가장 대표적이다. 이 신상이 만들어진 신화적 배경은 시바가 이단 성자 1만 명을 물리친 내용과 관련된다.

이단 성자들은 늘 명상에 빠진 시바를 해치기 위해 호랑이를 보내지만 시바는 호랑이를 단숨에 없애버리고 그 가죽을 망토로 만들어 걸친다. 그다음에 이단 성자들은 치명적인 독을 지닌 코브라를 보내지만 시바는 코브라를 목에 걸고 만다. 코브라의 독조차도 시바에게 아무런 해를 끼치기 못하자 이번엔 독이 묻은 곤봉을 지닌 사악한 난쟁이를 보내 시바를 공격하도록 한다. 하지만 시바는 난쟁이를 제압하고는 난쟁이와 이단 성자들이 자기 앞에 엎드려 경배할 때까지 춤을 춘다.

시바는 그의 상단 오른손에 들린 작은 북 장단에 맞춰 창조의 춤을 춘다. 그의 상단 왼손에 들고 있는 불꽃은 파괴의 불꽃을 상징한다. 그의 하단 오른손 손바닥을 들어 보이는 자세는 그를 경배하는 이들에게 내리는 축복의 자세다. 하단 왼손은 코끼리 코를 흉내낸

자세로 왼발을 가리키고 있으며, 윤회로부터 해방시켜줄 것을 약속하는 자세다. 시바의 얼굴 양 옆의 곡선은 시바의 긴 머리채가 격렬한 춤의 동작으로 인해 흩날리는 모습을 표현한 것이다. 오른발로 난쟁이를 밟고 있는 자세는 모든 악마적 요소들을 제압한다는 상징적인 모습을 보여주고 있다.

춤추는 시바를 둘러싼 원은 우주를 상징하고 화장터와도 연관되며 인간을 윤회로부터 구원해 줄 것을 상징한다. 인도인들은 시바의 춤이 과거에도 현재에도 계속 된다고 믿는다. 오늘날에도 시바 신상은 계속 제작되고 있으며, 힌두 신상 가운데 가장 대표적인 작품으로 여겨진다.

인도 신화에 등장하는 신들 가운데 시바만큼 많은 인도인들의 사랑을 받는 신은 없다. 수많은 힌두교 사원이 시바 신에게 봉헌된 것으로도 짐작할 수 있다.

우주 만물의 창조자이자 파괴자로서 시바의 위대함은 그 위력이 대단하

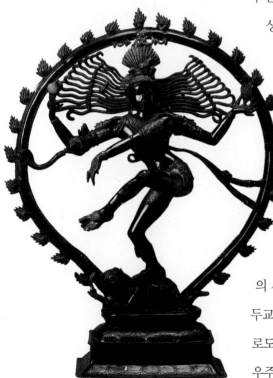

〈춤추는 시바 신, 나타라자〉, 브론즈, 70x89cm

다. 시바는 위대한 신이면서도 가장 낮은 천민들과 어울려 다니며, 화장터에서 나온 재를 몸에 바르고 그 주변을 배회하거나 코브라를 목에 걸고 호랑이 가죽을 걸치고 히말라야 산속에서 깊은 명상에 빠져 있는 모습으로 묘사되곤 하지만, 조각에서는 이처럼 또 다른 모습인 춤의 제왕으로 묘사된다. 인도 신화의 다양성은 여기서도 드러난다. 그들이 가장 신성시하는 시바를 춤의 제왕으로 표현함으로써 누구나 한 번 보면 잊을 수 없을 만큼 강렬한 이미지로 묘사하고 있다.

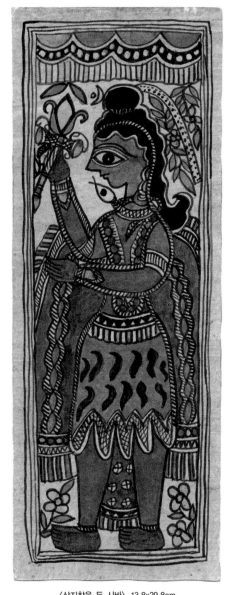

〈삼지창을 든 시바〉, 13.8x29.8cm

시바 링검의 전설

시바 신을 상징하는 것으로 가장 잘 알려진 것이 링검이다. 시바는 신상뿐 아니라 링검이라고 불리는 남성의 생식기 형태의 남근석으로도 숭배되고 있다. 이 링검은 우주의 모체 또는 근원적 생명력으로서의 시바를 상징한다. 인도 내의 수많은 힌두교 사원에서 이러한 시바 링검을 흔히 볼 수 있으며, 경배의 대상이 되고 있다. 시바 링검이 시바 신의 상징으로 여겨 경배하게 된 데는 다음과 같은 신화가 전해진다.

하루는 시바 신이 소나무 숲에서 명상을 하고 있는 성자들을 방문했는데, 성자들은 시바 신을 알아보지 못하고 혹시나 자신들의 아내를 유혹하려 할지도 모른다는 의심을 품게 된다. 그래서 시바의 음경이 기능을 하지 못하도록 저주를 퍼부었다. 이에 분노한 시바는 자신의 성기를 거세해버렸는데, 그 순간 온 세상이 어두워지면서 성자들의 생식 능력도 함께 사라지게 되었다. 그때서야 성자들은 자신들이 무시한 그 신이 바로 우주의 창조자 시바라는 사실을 알고는 그 앞에 엎드려 경배하게 되었다고 한다.

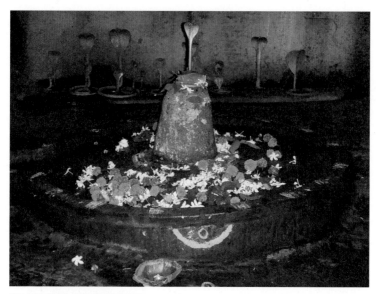

인도 남부 시바의 사원 내부 시바 링검

〈시바 링검을 수호하는 난디와
뱀들의 왕인 나그〉,
황동, 9x18m

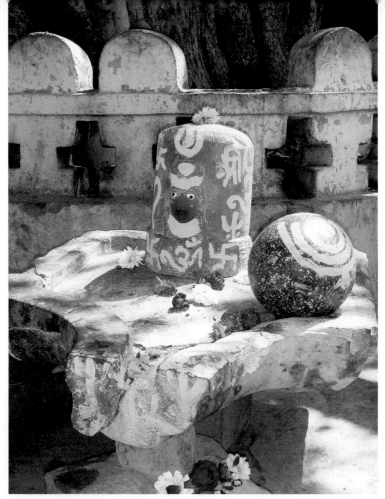

한때 부유한 왕국이었던 오차에는 아직도 시바의 사원이 남아 있다. 사원 앞 작은 광장에 거의 마모된 요니 위에 시바 링검이 놓여 있고, 누군가 그 위에 물감으로 상징적인 문양을 그려 넣었다.

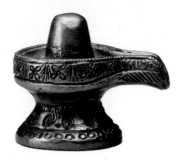

〈시바 링검〉, 황동, 7x6cm

시바의 링검은 링검을 받치고 있는, 여성의 생식기인 요니와 함께 표현된다. 링검과 요니는 남성과 여성, 하늘과 땅의 결합을 의미한다.

시바와 샥티의 결합

시바와 관련된 신화는 패러독스와 환상으로 가득 차 있다. 그는 모든 긍정과 부정, 창조와 파괴, 선과 악, 기쁨과 근심, 탄생과 죽음과 관련된다. 우주에 존재하는 모든 상반되는 것들의 신이라고 해도 과언이 아니다. 그런 위대한 신 시바가 명상에 몰두하느라 파괴를 진행하지 않자 세상의 질서에 불균형이 야기되었다. 이에 브라마와 비슈누가 아름다운 여인을 시바에게 바치며 파괴를 요청한다. 이 일로 시바는 파괴의 힘을 사용할 때 여성적 힘과 에너지인 샥티와의 결합을 요하게 되었다. 위대한 시바 신이라 할지라도 샥티가 없이는 아무것도 할 수 없고 완전하지 못하다. 이후 신들의 반려자를 샥티라 불렀다. 시바와 함께 그의 부인을 지칭할 때는 데비(Devi)라고 부른다. 데비는 남성과 여성이 하나의 형태로 결합하는 상징이며 가장 이상적인 결합을 의미한다.

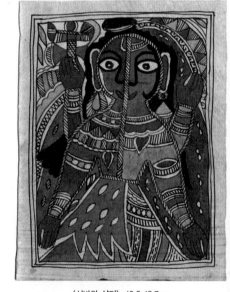

〈시바와 샥티〉, 13.8x18.7cm

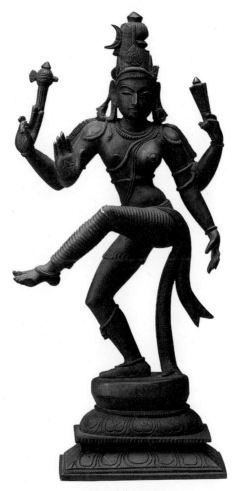

〈하리-하라〉, 16x32cm

하리는 비슈누의 또 다른 이름으로 녹색, 황갈색의 뜻이 있으며, '가져가는 이'라는 뜻으로 시바의 창조와 파괴의 기능을 의미한다. 오른쪽이 시바이고, 왼쪽이 비슈누이다. 하리-하라 신상은 힌두교 신화의 핵심을 보여준다. 창조와 파괴, 삶과 죽음의 순환은 멈추지 않는다. 그리고 그 둘은 한 몸이라는 것을 상징한다.

시바의 탈것, 난디

난디는 시바의 탈것이자 시종이며 신으로 숭배되고 있다. 시바는 히말라야 산의 딸 파르바티와 결혼하고, 파르바티의 아버지인 닥샤는 사위에게 결혼선물로 난디를 선물로 주었는데, 그 뜻은 '기쁨을 주는 자'라고 한다.

인도의 시바 사원에 가면 등에 혹이 난 수소가 높은 단 위에 기대거나 앉아서 사원 입구를 바라보고 있는 난디 상을 볼 수 있다. 그 모습은 난디가 영원히 시바를 숭배하고 충성을 바친다는 것을 의미한다.

바라나시와 같은 힌두교의 성지에서는 특정한 소들을 풀어놓고 거리를 마음대로 지나다니게 한다. 이 소들은 시바 신에게 속한다고 생각하여 소의 옆구리에 시바 신의 삼지창이 새겨진 도장을 찍어주기도 한다.

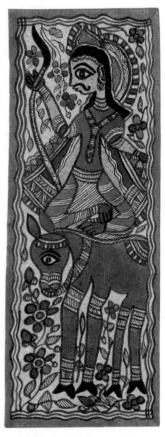

〈난디를 타고 있는 시바〉, 13x37.5cm

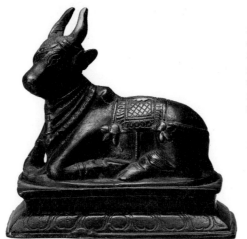

〈시바의 황소 난디〉, 12x13cm

전형적인 난디 상이며, 두 가지
금속으로 제작되었다. 인도에서
는 의식용이나 중요한 신상은 두
가지 이상의 다른 금속으로 제작
하는 경우가 많다. 황소가 신전의
외곽을 장식하고 있는 사원은 시
바의 사원이다.

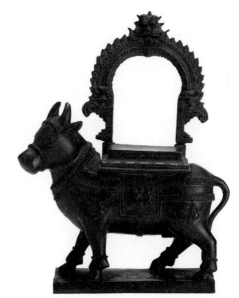

〈시바의 황소 난디〉, 24x29cm

난디가 시바를 태우기 위해 옥좌
를 등에 얹고 있는 상이다.
인도 남부 지방에서 만들어진 브
론즈 상이다.

지혜의 신, 가네샤

가네샤는 코끼리 머리를 한 신으로 부와 명예의 신으로 불리기도 한다. 파괴의 신 시바와 그의 아내 파르바티의 아들이다. 위대한 시바 신의 아들이 코끼리의 머리와 인간의 몸을 지닌 우스꽝스런 모습으로 표현된 것만 봐도 인도 신화가 펼쳐보이는 다양성과 무한한 상상의 세계를 느낄 수 있다. 물론 신화의 세계에선 무엇이든 가능하기 때문이다.

가네샤가 코끼리 머리를 가지게 된 신화의 배경은 시바의 불 같은 성격 때문이다. 명상을 즐기는 시바가 히말라야 산으로 떠나고 난 뒤 파르바티는 아들을 만들었고, 이 사실을 모른 채 파르바티 곁으로 돌아온 시바는 낯선 소년이 집 안으로 들어가는 것을 가로막자

〈코끼리 신 가네샤〉, 13.5x18.5cm

〈가네샤〉, 카딤나무, 4x7.5cm

자신의 아들인지도 모른 채 소년의 머리를 잘라버린 것이다. 아들의 비명소리에 뛰쳐나온 파르바티는 시바를 원망하며 아들의 머리를 원상복구하기를 요구했지만, 한 번 저지른 일은 시바 신이라도 되돌릴 수 없었다. 그래서 시바는 잠자고 있는 아기 코끼리의 머리를 그의 아들의 어깨 위에 올려주었다. 이렇게 해서 탄생한 신이 바로 지혜와 문학의 신 가네샤이다.

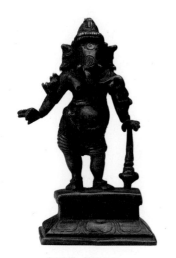

〈가네샤〉, 황동, 9x7cm

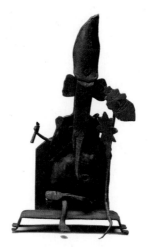

〈가네샤〉, 철, 13.5x24cm

〈가네샤〉, 철, 12x27cm

가네샤는 힌두교의 신상 가운데 가장 많이 제작되는 신이다. 힌두교도라면 누구나 하루에 한 번 바치는 기도의식에서 가장 먼저 이름을 부르는 신이며, 사람들에게 부와 명예를 축복해주는 신이기 때문이다. 주로 금속, 나무, 종이, 천 등 각 지방에서 많이 생산되는 재료를 사용하여 다양한 기법으로 제작된다. 크기 또한 다양해서 작은 것은 2~3cm에서 크게는 몇 미터가 넘는 신상이 만들어지기도 한다.

군이 가네샤 신에 관한 신화의 내용을 알지 못하더라도 보기도 해도 저절로 웃음이 나올 정도로 가네샤 신상은 재미있고 귀염성 있게 만들어지는 경우가 많다. 신상이라고 해서 근엄하고 엄숙하게만 보이는 것이 아니라, 오히려 보는 이에게 웃음과 재미를 가져다준다. 인도인들이 숭배하는 동물이 코끼리인 점을 생각하면 사람들에게 중요한 부와 명예를 가져다주는 신의 얼굴이 코끼리인 것은 별로 놀랄 일도 아니다. 인도인들은 코끼리가 인간의 영혼을 실어 나르는 역할을 한다고 믿는다. 인도의 조각상 가운데 부의 신 쿠베라는 배가 산처럼 부풀어 오른 모습으로 표현되곤 하는데, 아마도 고대 국가에선 배가 튀어나오고 살이 찐 사람이 부자라고 생각했던 모양이다. 그래서 다른 신들과는 달리 부와 행운의 신인 가네샤도 배가 불룩하게 튀어나온 모습으로 묘사된 것인지도 모른다. 인도 시골에선 아직도 뚱뚱한 사람이 부를 지닌 사람이라고 생각한다. 특히 가네샤는 어떤 일을 새롭게 시작하거나 사업을 하는 이들에게는 가장 중요한 신으로 여겨진다.

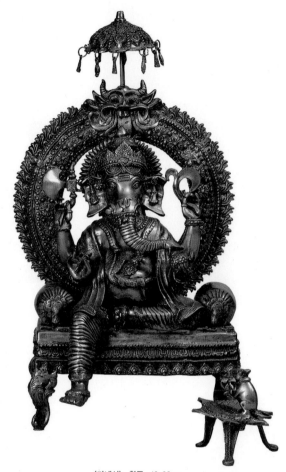

〈가네샤〉, 황동, 49x92cm

　다양한 가네샤 신상의 자세 가운데 가장 전형적인 자세를 보여준다. 네 개의 팔을 지닌 가네샤의 손에는 각각 부채와 옴 자, 자신의 상아를 잘라 만든 펜촉과 우주를 상징하는 원이 들려 있다. 머리와 몸을 감싸는 2단 광배의 그를 수호하는 괴수의 일굴이 표현되어 있으며, 가상 상단에는 파라솔이 씌워져 있다. 얼굴과 코의 중앙에는 아버지 시바를 상징하는 삼지창의 문양이 새겨져 있고, 한쪽 상아를 부러뜨려서 그의 손에 들고 있다. 이것은 신화에 등장하는 제대로 된 가네샤 상이라고 생각하면 된다.
　신화에 등장하는 모든 신들은 자신만의 탈것이 있는데, 가네샤는 쥐를 타고 다닌다. 이 쥐는 원래 악마였으나 가네샤가 가엾이 여겨 선하게 만든 후 자신의 탈것으로 만들었다고 한다. 뚱뚱한 가네샤가 그것도 아주 작은 쥐를 타고 다닌다는 것은 상상만 해도 저절로 웃음이 나온다.

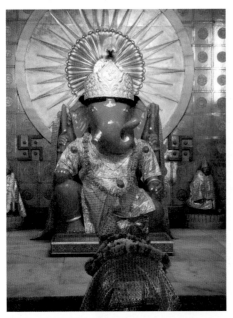

라이푸르 사원의 가네샤 신상

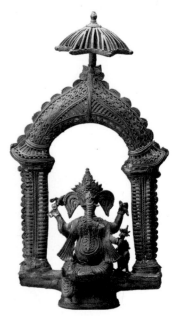

〈가네샤〉, 벨금속, 27x48cm

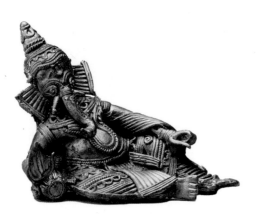

〈누워 있는 가네샤〉, 13x9cm

〈가네샤〉, 12x9.5cm

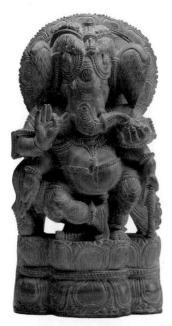
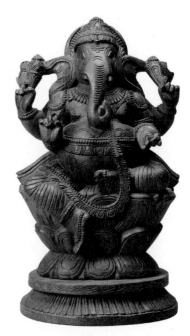

〈가네샤〉, 13x25cm 〈가네샤〉, 32x54cm

〈연주하는 가네샤〉, 25x25cm

시바의 아내 파르바티

파르바티는 '산의 딸', '히말라야의 처녀'라는 이름의 평범한 인간 여인이었다. 그런 그녀가 파괴의 신 시바의 아내가 되어 여신인 데비의 자리에 오르게 된 데는 하나의 전설이 내려온다. 바로 브라마의 아들인 반신반인 닥샤의 딸 사티의 화신이라는 것이다. 사티는 아버지가 시바를 모욕하자 제식의 불길 속으로 뛰어들었고, 그 후 그녀가 파르바티로 다시 태어나 시바와 재결합했다는 것이다. 코끼리신인 가네샤의 어머니이기도 한 그녀는 인자하고 온화한 여신으로 여겨진다. 또한 윤회에 의해 다시 태어난 사티의 화신 파르바티의 이야기는 영원한 사랑의 이야기를 상상하게 해준다.

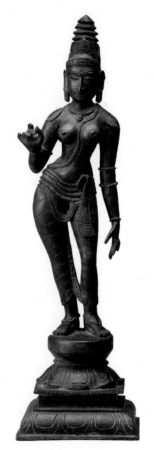

〈파르바티〉, 10x34cm

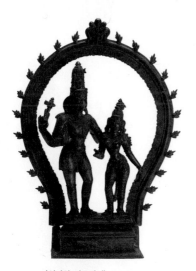

〈시바와 파르바티〉, 42x56cm

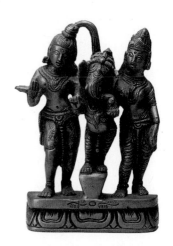

〈시바, 가네샤, 파르바티〉, 황동, 10x14.5cm

신화, 미술을 만나다 233

사랑의 신, 크리슈나

　　　크리슈나는 비슈누 신의 화신이자 목
축의 신으로도 알려져 있다. 크리슈나는 악마를 물리치기 위해 비슈
누의 현신으로 태어났지만, 용맹함보다는 연인 라다와 목동 여인들
과의 숱한 사랑 이야기로 인해 인도 신화에 등장하는 신들 가운데
가장 서정적으로 묘사된다. 그가 지닌 다양한 인간적 요소들 가운데
여인들과의 사랑에 관한 이야기는 신과 인간의 영혼 간에 존재하는
맹목적인 사랑에 대한 지침서처럼 여겨지고 있다.

　크리슈나는 미술의 주제로 가장 많이
다루어지는 신이며, 음악과 목동의 신인
만큼 늘 피리를 연주하는 모습이 미술
작품으로 표현되는데, 크리슈나가 피리
를 불면 목동 여인들이 달려 나와 그의
피리소리에 맞춰 무아지경에 빠진 채 춤
을 춘다. 인도인이 가장 사랑하는 신으
로, 인도의 그 수많은 신들 가운데 가장
쉽게 알아볼 수 있다.

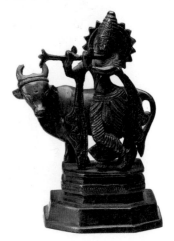

〈피리 부는 크리슈나〉, 15x20cm

〈크리슈나 이야기〉, 53x42.5cm

〈크리슈나의 어린시절〉, 53x42.5cm

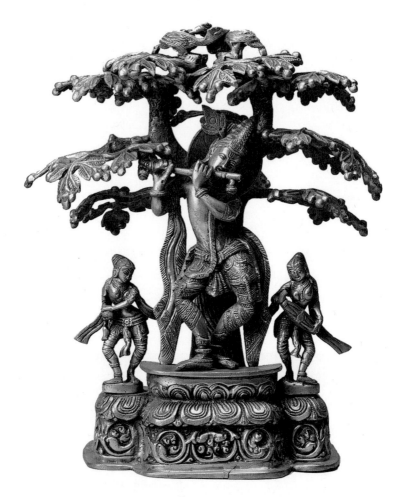

〈음악과 목동의 신, 크리슈나〉, 백동, 34x43cm

열매가 가득 달린 커다란 나무 아래에서 크리슈나는 피리를 불고, 두 명의 여인들은 각자 북으로 장단을 맞추며 황홀한 피리소리에 맞춰 춤을 추고 있다. 크리슈나는 오른발을 왼발 옆으로 수평으로 세우는 춤 동작을 한 채로 피리를 연주하고 있는데, 머리 주변에는 둥그런 광배가 둘러져 있고, 머리에는 화려한 관과 공작의 깃털을 꽂고 있다. 어깨에서 늘어뜨려진 부드러운 스카프가 양쪽 발 아래로 흘러내리고, 발목에는 화려한 발찌를 걸고 있다.

크리슈나가 기대어 있는 나무 위에는 서로 사랑을 나누는 것처럼 보이는 한 쌍의 공작이 묘사되어 있다. 공작은 여성을 상징하기도 하지만 몬순(인도의 우기 계절)을 상징하고 사랑을 상징하기도 한다. 나무에는 가지마다 잘 익은 과일이 달려 있고, 그 그늘 아래에서 피리를 연주하는 크리슈나는 음악의 신으로서의 면모를 잘 드러내 보인다. 인도의 신들이 가지고 있는 다중적 이미지를 잘 보여주고 있다.

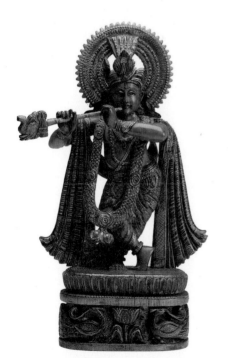

〈크리슈나〉, 카딤나무, 19x34cm

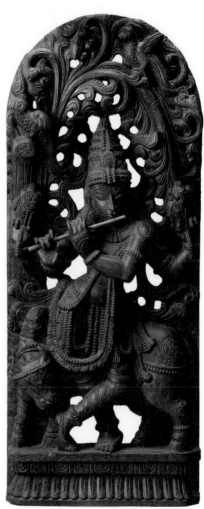

〈크리슈나〉, 37x91cm

크리슈나와 연인 라다

어느 날 크리슈나가 숲속에서 피리를 불자 신비스럽고 달콤한 선율이 가까운 마을에까지 퍼져 나갔다. 마을에서 피리소리를 들은 고피(Gopi : 목동의 아내나 딸)들은 선율에 취하고 욕망에 들떠 피리소리를 따라 나선다. 크리슈나가 피리를 불고 있는 숲속으로 모인 고피들은 그 황홀한 음악에 맞춰 격정적으로 춤을 추었다.

크리슈나는 숲에 모인 90만 명이나 되는 고피들 중에서 특별히 라다를 사랑하였다. 크리슈나는 라다를 처음 본 순간, 그녀의 아름다움에 반해 33일 동안 춤을 추었고, 고피들을 황홀하게 만들었다.

하지만 크리슈나는 라다와의 은밀한 사랑을 위해 숲속 깊은 곳에 숨어들었다. 그러자 고피들은 온 숲속을 헤쳐 나가며 그를 찾으려고 소동을 일으킨다.

고피들을 피해 숲속 깊숙이 숨은 크리슈나와 라다는 둘만의 오붓하고 행복한 시간을 갖게 된다. 라다는 크리슈나에게 격정적 사랑을 요구하였고, 크리슈나는 그녀를 위해 뜨거운 사랑을 바치며 사랑의 노래를 불렀다. 인도인들에게 크리슈나는 사랑의 신으로 기억된다.

〈크리슈나와 연인 라다〉, 대리석, ① 32x62cm, ② 19x59cm

크리슈나에 대한 라다의 열정적인 사랑은 인간의 신에 대한 헌신을 의미한다.

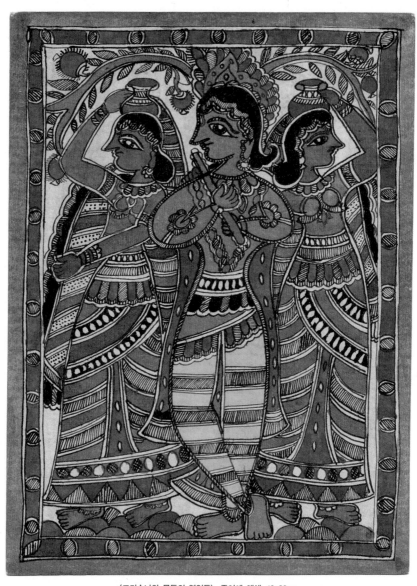

〈크리슈나와 목동의 연인들〉, 종이에 채색, 19x28cm

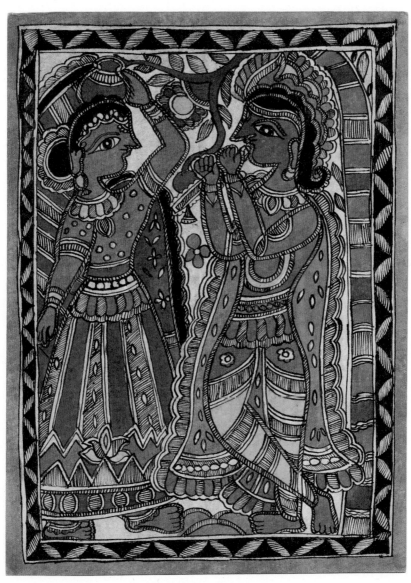

〈크리슈나와 연인 라다〉, 종이에 채색, 19x28cm

라마와 연인 시타

《라마야나》는 인도인들이 가장 사랑
하는 서사시이다. 주인공 라마는 아요다의 왕국 다샤라타 왕의 아들
로 태어났으나, 계모의 모함으로 왕자의 자리를 빼앗긴 책 외딴 숲
에서 14년 동안 동생인 락슈마나와 아내인 시
타와 유배생활을 하게 된다.

그러던 어느 날 악마 왕 라마나에 의해 시
타가 납치되고, 숲속의 동물 친구들과 시타를
구하게 되는 이야기다. 하지만 시타는 자신의
순결함을 증명해 보이기 위해 불길 속으로 뛰
어들게 되고, 인드라 신이 시타를 구해줌으로
써 라마와 시타는 다시 결합하였다는 이야기
도 담고 있다.

라마는 비슈누의 일곱 번째 화신이며, 인도
인들에게는 가장 이상적인 남성이자 완성된
인간의 상징으로 받아들여지고 있다. 그리고
시타는 가장 이상적인 여성상으로 숭배된다.

〈라마와 시타〉, 화강암, 5.5x10cm

〈라마야나 이야기〉, 코코넛에 채색, 21x27cm

《라마야나》는 7편 2만 4,000시절로 이루어져 있으며, 《마하바라타》와 더불어 인도 2대 서사시의 하나로 손꼽힌다.
기원전 200년경에 완성된 것으로 추정되며, 라마 왕의 모험과 그의 왕자비 시타의 기구한 운명에 대한 이야기뿐 아니라, 동생 락슈마나와의 우정, 원숭이 신 하누만의 활약상을 담고 있다.

원숭이 신, 하누만

하누만은 바람의 신인 바유의 아들이다. 지위가 낮은 하위 신이지만, 인도인들에게 대중적인 인기를 지닌 신이다. 《라마야나》에서 하누만은 라마를 도와 악마 왕 라바나를 무찌르고 전쟁을 승리로 이끌어 시타를 구출해낸다. 하누만은 인간의 성격을 지닌 원숭이 신으로 원하기만 하면 다양하게 변할 수 있으며, 몸집이 무한정 커지기도 한다. 또한 바람의 신 바유의 아들인 탓에 하늘을 날 수도 있다. 하누만은 부상당한 병사들을 위해 약초를 찾아내서 치료해주는 치료사로도 알려져 있다. 뿐만 아니라 시와 과학의 신이기도 하다.

《라마야나》에서 하누만은 지혜가 뛰어나고 용맹하며 동작이 민첩하고 충직함의 대명사로 여겨진다. 또한 장난기 있는 외모로 인해 신으로 경배되면서도 많은 이들에게 웃음을 선사한다.

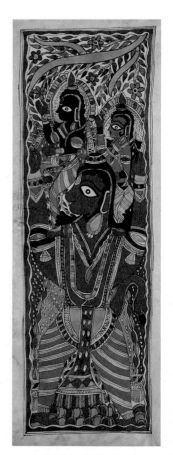

〈라마, 락슈마나, 하누만〉, 71.5x24.2cm

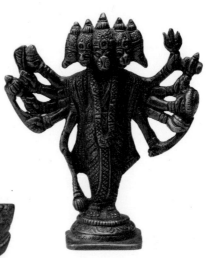

〈하누만〉, 황동, 15x10cm

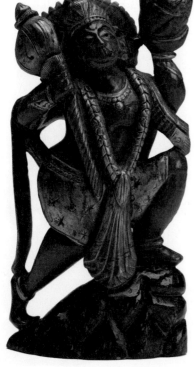

〈하누만〉, 카딤나무, 11x22cm

교육의 여신, 사라스바티

사라스바티는 교육과 문화, 예술의 여신이다. 특히 인도 중부와 북부에서는 사라스바티를 중요한 여신으로 경배한다. 흰옷이나 노랑 옷을 입은 사라스바티는 흰 백조를 타고 네 손에는 각각 비나(류트 비슷한 악기), 책, 기도용 염주, 연꽃 봉오리를 들고 있는 것으로 묘사되는 아리따운 여신이다. 교육을 담당하는 여신인 만큼 특히 학교나 아이들과 관련이 깊다. 그래서 학교에 다니는 아이들이 있는 가정에선 그녀를 기리는 푸자(신에게 바치는 의식)에는 빠지지 않고 참석한다.

《리그베다》에서 언급하는 갠지스 강과 야무나 강과 더불어 사라스바티는 인도의 신성한 강 가운데 하나이다. 히말라야로부터 흘러내려 서쪽으로 흐르는 강의 여신으로 사라스바티는 땅 위에 풍요와 지혜를 가져다준다. 훗날 우주의 창조자인 브라마 신의 아내가 되어 우아함의 화신으로 나타난다. 힌두교의 신성한 경전 베다의 어머니로도 불린다.

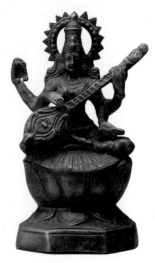

〈사라스바티〉, 20x33cm

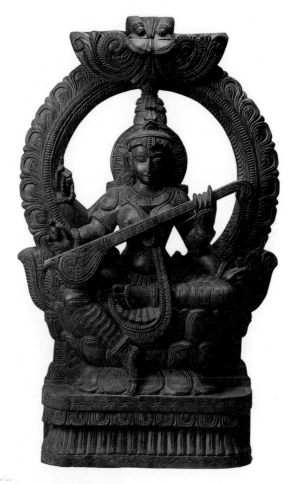

〈사라스바티〉, 59x93cm

네 개의 팔을 지닌 여신은 연꽃 좌대 위에 앉아서 비나라는 인도 전통 악기를 연주하고 있다. 머리에는 탑처럼
보이는 관을 쓰고 머리 주변은 연꽃 형태의 광배가 둘러져 있으며, 또 하나의 커다란 광배는 여신의 몸 전체를
둘러싸고 있다. 바깥의 커다란 광배의 상단에는 여신을 수호하는 괴수의 얼굴이 조각되어 있다. 여신은 가슴
까지 내려오는 긴 목걸이와 어깨를 장신구로 치장하고 가슴은 드러내고 요기의 자세로 앉아서 비나를 연주한
다. 한 줄의 긴 목걸이는 목에서부터 흘러내려 연꽃 좌대 아래로 내려뜨려져 있다. 금방이라도 여신이 연주하
는 비나의 선율이 들려올 것만 같다.

부와 행운의 여신, 락슈미

락슈미는 부와 행운의 여신이다. 비슈
누의 아내로 남편이 다른 모습으로 현신할 때마다 그에 걸맞는 다양
한 배우자의 형상으로 태어난다. 비슈누가 크리슈나로 현실하자 그
녀는 소떼를 돌보는 라다로 현신한다.

힌두 신화에서 가장 널리 알려진 락슈미의 탄생
설화에 의하면 락슈미는 일렁이는 우유 바다
에서 연꽃 위에 앉아 손에 연꽃 봉오리
를 들고 태어나는데, 그녀의 아름다운
모습을 보고 신과 악마가 서로 그녀
를 차지하려고 싸움을 벌이기까지
했다고 한다. 시바도 예외는 아니
어서 가장 먼저 그녀에게 구애의
눈길을 보냈으나 락슈미는 비슈
누를 선택했다고 전해진다.

〈락슈미〉, 낙타뼈, 7.5x9.5cm

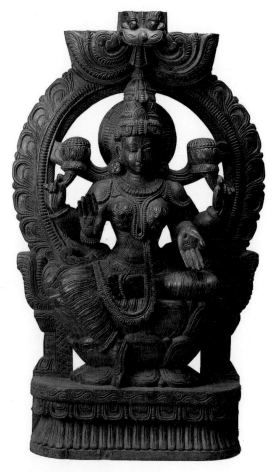

〈락슈미〉, 55x98cm

이 작품에서 락슈미는 2단의 연꽃 좌대 위에 앉아서 경배자들에게 축복을 내리는 자세로 오른손을 들어 보이며, 왼손은 아래로 향하고 있다. 상단 양손에는 그녀를 상징하는 연꽃 봉오리를 들고 있다. 연꽃이 락슈미를 상징하는 것을 강조하기 위해 그녀의 가슴 위에도 연꽃 문양으로 장식하고 있다. 머리 주변의 작은 광배와 몸 전체를 감싸는 커다란 광배로 장식되어 있고, 머리 위에는 남부 지방 목조 건축의 입구를 장식하는 무서운 사자와 괴수의 합성으로 보이는 괴수가 그녀를 수호하고 있다. 인도 남부 지방은 열대 기후인 탓에 나무를 재료로 한 조각 작품이나 민예품이 다양하다.

사자를 탄 여신, 두르가

두르가(Durga)는 힌두교의 어머니 신으로 '결코 정복할 수 없는 여인'의 의미를 지니고 있다. 이 여신은 비슈누와 시바도 두려워하는 악마와 대항해 싸워서 늘 승리하는 여신이다.

두르가는 아름다운 얼굴을 지닌 여신으로 묘사되나 6개, 8개 혹은 10개의 팔에 신들에게서 받은 강력한 무기를 지닌 채 무시무시한 사자를 타고 전쟁터를 누비는 여전사이다.

두르가는 물소 괴물 마히샤가 신들을 위협할 때 태어났다. 두르가의 탄생 신화를 기념하기 위해 북인도와 벵골에서는 9월에서 10월 사이에 '두르가 푸자' 축제가 열린다.

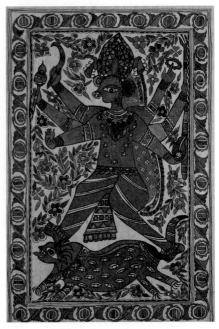

〈사자를 탄 여신 두르가〉, 64.5x43cm

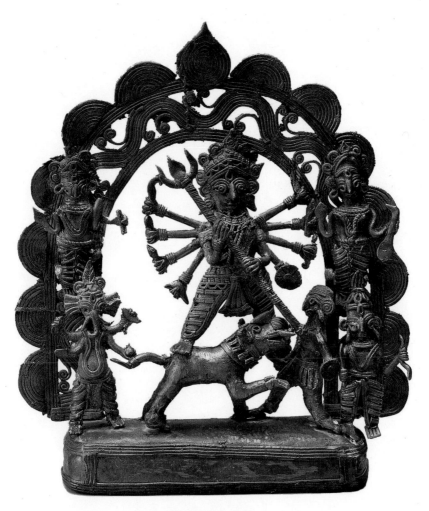

〈여전사 두르가〉, 20x22cm

4

나의
미술여행
이야기

금속공예 마을을 찾아서

인도에서 미술품을 수집하게 된 것은 인도의 이곳저곳을 여행하면서 하나 둘씩 눈에 띄는 민예품을 사기 시작하면서부터였다. 그로부터 벌써 20여 년이 훌쩍 지났다. 이제는 여행은 뒷전이고 마음에 드는 민예품을 수집하기 위해 여행을 한다. 순수한 시골 사람들과의 만남은 나의 기억 속에 아직도 남아 있다.

내가 가장 중요하고 아끼는 수집품들은 대개가 제작한 장인에게서 직접 구입한 것이고, 더 좋은 것은 그 장인이 오랫동안 지니고 있던 아버지나 할아버지 대에서 제작된 것을 구한 것이다. 인도의 장인들은 거의가 도시 외곽이나 외딴 시골에 집단으로 거주한다. 그래서 장인들이 제작한 것을 직접 구입하기 위해서는 수백 킬로미터를 달려가야만 한다. 어쩌다 정말 운이 좋아 민속 박물관에서나 볼 수 있는 작품을 만나게 되면 그 기쁨은 뭐라 표현할 수 없다.

하지만 최근 몇 년 사이에 인도에서 제작되는 민예품을 보면 장인들의 손맛이 조금씩 변질되어가고 있다는 생각이 부쩍 든다. 한 해가 다르게 질은 떨어지고 값은 터무니없이 오른다. 예전에는 장인들이 집단을 이루며 거주하는 작은 시골을 찾아가 아주 작은 가게에서

인도에서의 기차여행은 많은 인내심을 요한다.

잔뜩 먼지가 앉은 솜씨가 뛰어난 작품을 생각보다 아주 괜찮은 가격에 얻는 즐거움을 자주 누릴 수 있었다.

요즘에는 인도의 작은 시골조차도 서서히 바뀌고 있어 그야말로 순수한 장인의 손맛보다는 그야말로 도식적인 인공의 맛이 더 느껴질 때가 많다. 물론 아직도 대부분의 장인들이 전통적인 재료와 연장을 가지고 대대로 이어져 내려오는 기법에 의해 미술품을 제작한

다. 하지만 도시에서의 수요가 늘어나는 탓에 빨리 많이 만들어서 내다팔아야 하기에 한점 한점에 열과 성을 다할 수 없다. 인도에서는 최근까지만 해도 손으로 뭔가를 제작하는 것은 모두 낮은 계층에게 주어진 임무였다. 그들은 태어날 때부터 남에게 봉사해야

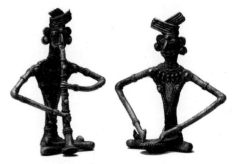

〈악사들〉, 11.5x14cm

만 하는 계급으로 태어난 탓에 사원을 짓거나 신상을 조각하고 금속을 주조하고 토기를 굽고 수를 놓는 일을 해야만 했다.

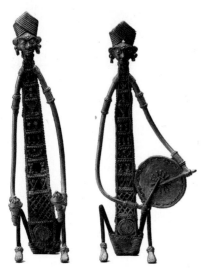

〈악사들〉, ① 8x19cm, ② 12x19cm

나의 수집품 가운데 대부분의 금속 작품들은 고대로부터 내려온 도크라 방식으로 제작되었다. 이 도크라 기법은 시골에 사는 장인들에 의해 옛 방식 그대로 전수되고 있다. 특히 차티스가르 주의 수도 라이푸르에서 300킬로미터 이상 떨어진 작은 마을 콘다가온, 바스타, 잘가다푸르는 인도 내에서 가장 잘 알려진 도크라 금속공예품의 산지다.

인도의 금속공예 마을에 가기

콘다가온 공예 단지 입구

위해서는 뉴델리에서 비행기로 두 시간 거리인 라이푸르로 간 후 거기서 다시 자동차로 6시간 이상 가야 하는 외딴 지역에 위치해 있다. 거리상으로는 360킬로미터 떨어진 곳이지만, 시골길인데다가 산길을 꾸불꾸불 가야 하는 구간이 있어서 시간이 배나 걸리는 것이다. 인도는 아직도 도로 사정이 열악한 곳이 대부분이다. 아직도 시골길은 제대로 된 2차선 도로보다는 1차선 반 정도의 도로 폭 때문에 큰 트럭 두 대가 마주치면 누군가 잠시 옆으로 비켜주어야만 한다. 더구나 바스타 외곽 지역은 테러리스트들과 갱들이 많이 출현해서 때로는 납치를 일삼고 총성이 자주 들리는 지역이기도 하다. 인도 사람들조차도 저녁 6시 이후에는 밖으로 나가는 일을 삼가는 곳이다.

나의 바스타 여행은 스릴 만점이긴 했지만, 지금 생각하면 무모한 여행이었다. 라이푸르 공항에 나를 마중 나온 랄루는 22세로 운전 경력 4년의 젊은이로 델리에서 예약한 렌터카 기사다. 영어로 의사 소통은 거의 불가능했지만, 자신을 열 받게 하는 운전자에겐 멋지게 영어로 한 방 날리는가 하면, 내가 가게에서 열심히 흥정을 마치고 나오면 엄지손가락을 세우며 '엑설런트'라고 추켜세우는 재치도 있었다. 랄루는 내가 원하지 않아도 내가 들어가는 곳마다 따라들어 와서 흥정을 지켜보기도 했다.

나는 대체로 흥정을 할 때 랄루가 옆에서 지켜보는 것이 꽤나 신경 쓰였다. 두둑한 돈 지갑을 보이기 싫은 이유도 있지만, 가게의 상인이나 장인에게 운전사까지 데리고 다니는 것이 물건의 가격을 올린다는 것을 알기 때문이다. 대체로 골동품 가게의 점원들은 외국인

〈기도하는 남자〉, 철, 10x50cm

철로 만들어진 이 작품들은 현대 추상 조각의 특징을 잘 보여준다. 그러나 이 작품을 제작하는 장인 들의 제작 방식은 거의 전통적인 방식을 그대로 따르고 있어 모든 공정이 손에 의해 이루어진다. 단 순하게 표현된 얼굴과 두 손을 모으고 있는 남자의 인체를 길게 늘어뜨려 표현함으로써 기도하는 경건한 자세를 보다 더 아름답게 느끼게 해준다.

손님들에게는 주인이 올 때까지 가격을 모른다고 버티는 경우가 많다. 아니면 가게의 베테랑 점원이 나타나기 전까지는. 특히 시골 사람들은 외국인은 무조건 부자라고 생각한다. 그래서 때로는 터무니없이 황당한 가격에 혼자서 웃고 흥정하고 싶은 욕구를 상실하는 경우도 많다. 하지만 주인은 손님인 내가 마음에 들어 하는 기미를 어찌 눈치 챘는지 절대 양보하지 않으며 버틴다.

나는 인도 미술품 수집을 위해 그야말로 인도의 문턱이 닳을 만큼 인도에 자주 갔다. 그래도 늘 항상 인도인들의 인내심 앞에서는 두 손과 두 발을 다 들고 완전 KO패를 인정하고 나서야 한국에 돌아온다. 그러면서 혼자 중얼거린다. '그래 인정할 건 해야지. 그들이 나보다 한 수 위야.'

라이푸르에서 바스타로 가는 길은 힘든 여정이다. 여느 인도의 시골처럼 넓디넓은 들판을 바라보며 시끌벅적한 시골 장터를 거치며 거의 4시간 가량 달리고 나면 그때부터는 굽이굽이 돌아야만 하는 오르막 산길이 나온다. 바위산이어서 낭떠러지는 쳐다만 봐도 아찔하다. 군데군데 '사고 차량을 도웁시다'라는 팻말이 꽂혀 있고, 좁은 산길에 짐을 가득 싣고 내려오는 트럭과 마주칠 때면 아이구! 하며 저절로 손잡이에 힘이 간다. 가는 동안 내내 랄루에게 수없이 천천히 가자고 해도 그는 그저 쿨하기만 하다. 소귀에 경 읽기다.

철강석의 산지답게 괴암 절벽의 석산이 계속 이어졌지만 경치를 즐기기에는 영 마음이 편치 않았다. 그렇게 도착한 콘다가온에서는

나만 바스타 호텔 지배인과 철로 만든 작품

랄루가 길을 모르는 바람에 한참을 헤매야 했는데, 차를 세우고 물
어보라고 몇 번을 말해도 안다고 우기며 가다가 결국에는 내가 몹시
화를 내고 나서야 차를 세우고 물어본다. 그렇게 도착한 콘다가온의
도크라 단지는 일요일에는 문이 닫혀 있어서 라이푸르로 돌아가는
길에 다시 들러야만 했다.

　바스타에 도착한 첫날은 숙소인 '나만 바스타'의 호텔에 묵었다.
굳이 로비라고 부르기에는 협소하지만 아무튼 호텔 로비에서 아주
마음에 드는 도크라 작품을 발견하고는 먼 길을 달려간 보람을 느끼
며 즐겁게 호텔 방에서 저녁으로 컵라면을 즐길 수 있었다. 바스타
에서 가장 좋은 호텔이라고는 했지만 2월인데도 모기와 모기 잡아

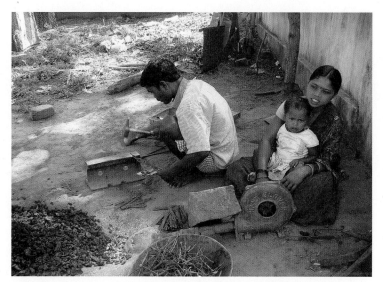

열악한 환경 속에서 남편은 철을 두드리고, 아내는 아이를 안고 풀무질을 하고 있다.

먹는 떡띠기 바스락거리는 소리 때문에 거의 밤잠을 설쳤다. 하지만 다음 날 아침 식당 여기저기에 장식된 내가 좋아하는 바스타 특유의 철로 제작된 작품들을 또다시 만날 수 있어서 즐거웠다.

그러나 막상 장인들이 함께 작업하는 공예단지를 방문해 보니 그들의 작업 환경이 몹시 열악한 데 놀라지 않을 수 없었다. 오히려 그보다는 집에서 작업하는 이들이 더 여유로워 보였다. 부부가 사이좋게 앉아서 아내는 아기를 안은 채로 풀무질을 하고 남편은 철을 달궈 두드리며 형태를 만들어가는 과정을 수 없이 반복하고 있었다. 하나의 작품이 완성되는 과정을 다 지켜보지 않아도 그들이 들이는 인내와 정성에는 저절로 고개가 수그러진다.

화려한 색깔이 눈에 띄는 장인의 집

바스타에서 몇 킬로미터 정도 떨어진 작은 마을에 사는 사람들은 거의 모든 집에서 철로 작품을 제작한다. 집집마다 들여다보면 작은 작업 공간이 눈에 띈다. 어떤 집에선 내가 살짝 집으로 들어서는 순간 집 안에 있던 작품들을 모두 밖으로 끄집어내기 시작해서 어쩔 수 없이 몇 점을 구입하기도 했다. 그러자 구경하던 한 여인은 얼른 자신의 집으로 달려가서 두 손에 잡힐 만한 철광석 덩어리를 가져와서 15년이나 됐다고 하면서 사라고 했다. 눈빛이 너무나 애절한 탓

주인이 직접 만든 철 공예로 장식한 바스타 장인의 집 철대문

에 그 집에도 들러서 구경을 하고는 나름대로 괜찮은 작품 몇 점을 구입했다. 그렇게 그 동네 집들을 다 들르게 되면 아마도 며칠은 걸릴 것이다. 처음에 잘 따라다니던 랄루는 어느새 나무 그늘에서 늘어지게 오수를 즐기고 있었다.

집에 돌아와 차티스가르에서 수집한 도크라 제품과 철로 만든 작품들을 볼 때마다 그 한점 한점에 담긴 장인의 인내와 각고의 시간이 느껴져 온다.

콘다가온의 거리 풍경

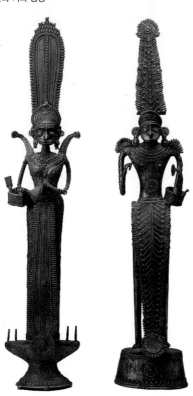

〈음악을 연주하는 부족신〉,
벨금속, 23x96cm

264 인도 미술에 홀리다

콘다가온 공예단지

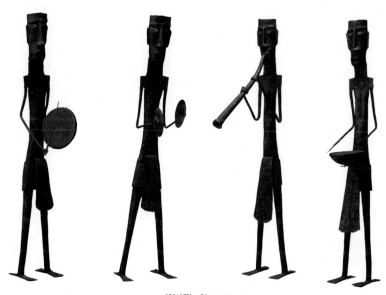

〈악사들〉, 철, 14x80cm

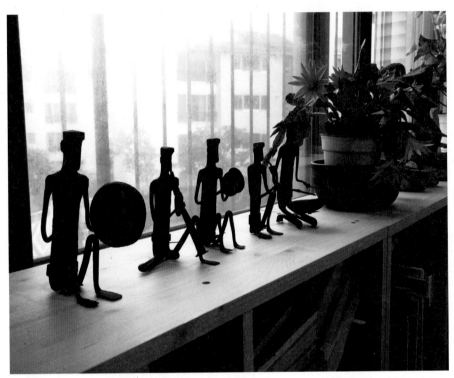

바스타에서 구입한 작품들을 진열해 놓은 저자의 집

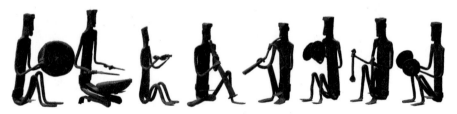

〈악사들〉, 철, ①② 6x13.5cm, ③④⑤ 5x11cm, ⑥⑦ 5x12cm, ⑧ 5x11cm

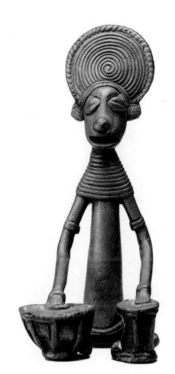

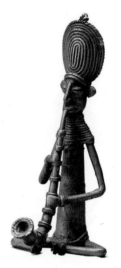

〈악사〉, 황동, 6.5x16cm

〈악사〉, 황동, 6.5x16cm

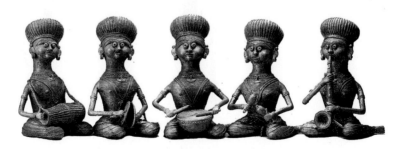

〈악사들〉, 15x26cm

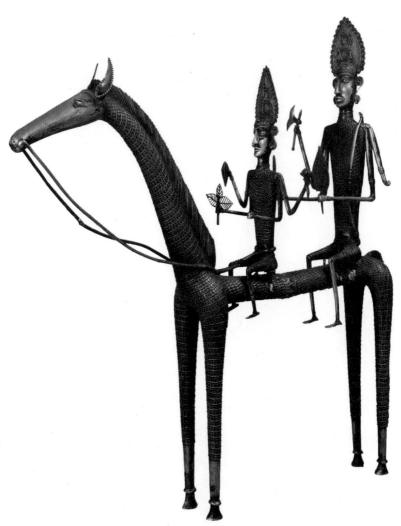

〈말을 탄 전사〉, 황동, 130x133cm

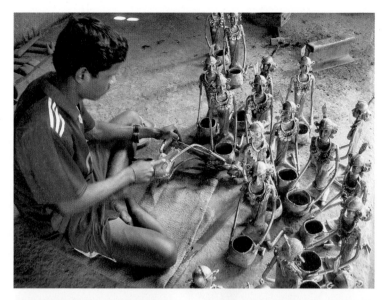

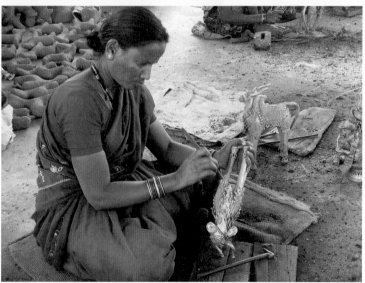

민예품을 만들어내는 인도인들의 집중력과 감각의 힘은 위대하다.

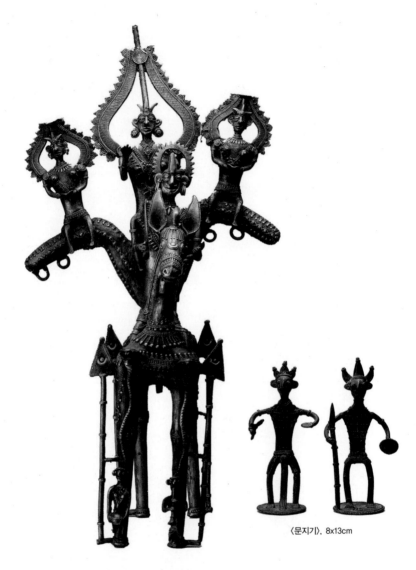

〈문지기〉, 8x13cm

〈말을 탄 전사들〉, 황동, 130x133cm

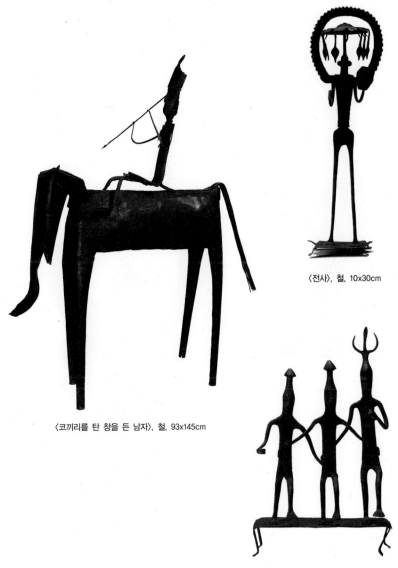

〈코끼리를 탄 창을 든 남자〉, 철, 93x145cm

〈전사〉, 철, 10x30cm

〈춤추는 사람들〉, 철, 27x35cm

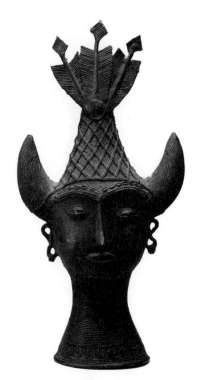

〈전사의 두상〉, 동, 13.5x28.5cm

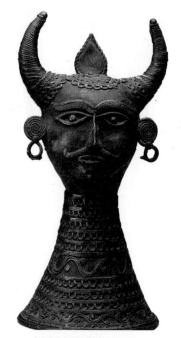

〈전사의 두상〉, 황동, 12.5x26cm

〈부족신 마리아〉, 철, 30x35cm

〈가면〉, 철, 25x35cm

자수공예 마을을 찾아서

몇 년 전 라자스탄 주의 자이푸르에서 350킬로미터 이상 떨어진 발메를 간 적이 있다. 발메는 파키스탄과 국경을 접하고 있어 예전에는 그 근처가 무역의 통로로서 상인들의 왕래가 많았다고 하는데, 지금은 그야말로 작은 시골 마을이다. 인도에선 웬만하면 300~500킬로미터는 기본이어서 듣는 사람이나 말하는 사람이나 그 정도는 눈 하나 깜짝 안 한다. 발메를 가려면 자이푸르에서 도로 사정이 너무나 안 좋은 비포장 길을 자동차로 7시간 이상 가야 한다.

자이푸르 시내를 벗어나자마자 발메로 가는 길은 양 옆으로 펼쳐지는 황량한 사막과, 사막에서 자라는 그야말로 지독한(일 년에 비 한 방울 안 내려도 살아남는) 수종의 나무들이 끝없이 이어져 있다. 도로는 거의 1차선 수준이어서 가다가 차를 만나면 한쪽은 비켜서 기다려야 한다. 자동차보다는 짐을 실은 트럭을 만나게 되는 경우가 많은데, 이때마다 운전사는 아주 익숙하게 곡예 운전을 한다. 더 위험한 것은 공작의 무리들이 길 한가운데 낙타의 배설물에서 먹을거리를 찾기 위해 도로를 점령하고 있을 때이다. 공작들의 느린 몸짓 때문

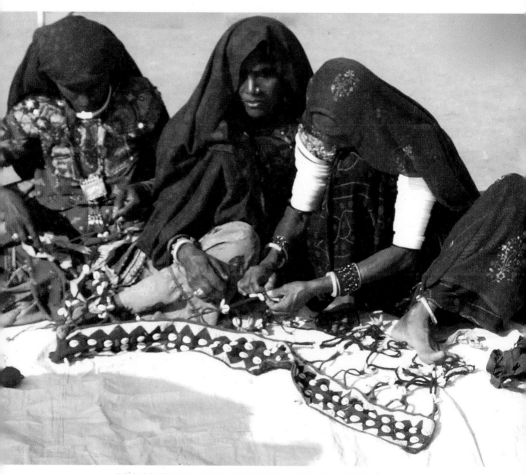

사막의 외딴 지역에 사는 발메의 여인들은 자수를 놓으면서 삶을 인내하고 있다.

에 자동차를 두려워하지 않는 것처럼 보이기까지 한다. 그런데다가 길은 뜨거운 날씨 탓에 아스팔트가 녹아서 움푹 파이고 자동차 바퀴 한 개쯤은 족히 빠질 수 있을 만한 웅덩이도 있다.

아! 정말 발메로 가는 길은 모험 그 자체였다. 나에게 늘 인도가 매력적인 것은 어디서나 이런 모험이 가능하기 때문일까? 그래서 누군가는 산에 오르고 오지를 탐험하고 철인 몇 종 경기에 도전하는지 모른다. 나는 늘 인도에 갈 때마다 새로운 것에 도전하는 기분으로 출발한다. 비록 그 모험에서 눈에 보이는 쾌거를 이루지는 못할지라도 멈출 수 없는 이유는 그 모험이 나를 늘 새롭고 재미있게 해주기 때문이다.

발메는 라자스탄에서 많이 제작되는 섬유에 아주 작은 거울을 달아 수를 놓는 미러 워크(mirror-work)의 고장이다. 대부분의 미러 워크는 발메에 사는 사막의 외딴 집에 사는 여인들이 제작한다.

발메에서 1시간 정도 차로 가면 사막이다. 십 리 가다 겨우 집 한 채를 볼 수 있다. 몇 집이 무리 지어 사는 동네도 있지만 사람이 사는 것이 오히려 이상하게 생각될 정도로 주변은 온통 모래뿐이다. 자이푸르는 수도 없이 자주 갔지만, 발메는 한 번 간 이후로 다시 갈 엄두를 내지 않는다. 하지만 늘 이처럼 작은 거울을 수도 없이 달아 자수를 놓는 여인들이 도대체 어떻게 사는지 한 번은 직접 가보고 싶었다. 보통 사람은 결코 이처럼 오랜 시간과 인내를 들여 이런 자

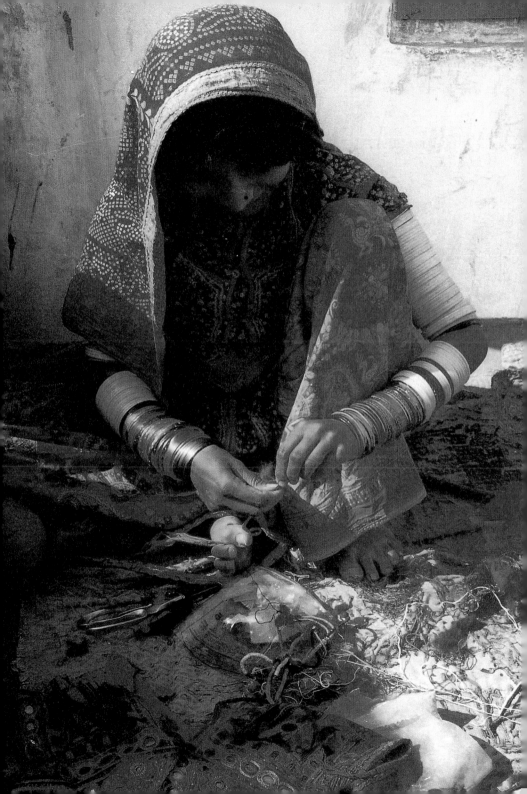

수를 수놓을 수 없기 때문이다.

누구든 한번 발메를 방문한 사람이라면 금세 알아차릴 수 있을 것이다. 그 미러 워크는 단순히 한 점의 자수 작품이 아니라 여인들의 삶의 결정체라는 것을. 그 안에는 여인들의 기다림과 한숨과 가족에 대한 사랑과 삶의 모든 애환이 다 담겨 있는 한 편의 이야기가 있다. 그들의 생활환경은 열악하지만, 여인들은 한땀 한땀 수를 놓으면서 아마도 가족들을 생각할 것이다. 가족에 대한 사랑의 힘이 그런 위대한 인내의 저력을 발휘하게 할 것이다.

한 점의 커다란 이불보에 셀 수 없을 만큼 많은 유리를 달아 수를 놓는 데는 두세 달 정도가 걸린다. 나는 그들의 작품에서 인간이 원초적으로 지닌 뛰어난 직관의 힘을 읽는다. 그들은 모두 '색채의 마술사'라고 해야 마땅하다. 뿐만 아니라 그 색채의 마술사들은 거의 경이로운 수준의 인내심 또한 겸비하고 있어서 우리들이 엄두도 낼 수 없는 작업을 손으로 수를 놓아서 제작한다.

나는 발메에서 화려하게 수를 놓은 축제 의상인 스커트와 블라우스, 물동이를 얹는 또아리 등 다양한 자수 작품을 수집했다. 그리고 돌아와서 그것들을 볼 때마다 발메 여인들의 고단하지만 참아내는 삶을 떠올리곤 한다.

〈자수 벽걸이〉,
면에 자수
80x180cm

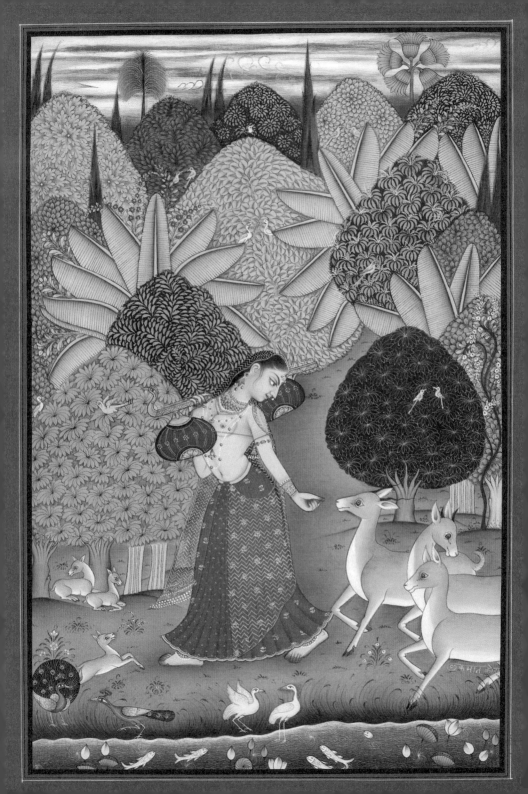

세밀화 마을을 찾아서

라자스탄에는 왕들의 도시답게 크고 작은 수많은 왕국들이 있다. 라자스탄은 넓은 사막을 끼고 있어서 물이 있는 곳에는 여지없이 왕국이 세워졌다. 끝없이 펼쳐진 사막을 지나며 어떻게 사람이 살까 싶은 곳에 아주 띄엄띄엄 자리 잡은 오두막집을 보면 인간의 인내와 생존의 지혜에 대해 경이로움이 느낀다. 그래서 또 한 번 생각해 본다. 도시의 그 번잡함 속에서 끊임없이 사람들과 부딪히면서 느끼는 외로움과, 이 외딴 곳에서의 외로움은 무엇이 다를까. 사람마다 다르겠지만 이런 외딴 곳에서의 삶이 나쁠 것 없다는 생각도 해본다. 말없이 인내하며 살아가는 그들의 모습에서 많은 것을 배운다. 누가 굳이 가르쳐주지 않아도. 그래서 나는 인도가 좋다.

나에게 인도 여행은 배터리 충전이다. 사람마다 자신의 배터리를 충전하는 방법이 다르겠지만, 나는 인도에서 나의 배터리를 충전한다. 완전하게 혼자가 되어서 나보다 더 외롭다고 느껴지는 시골 사람들의 삶을 보면서 많은 것을 알게 된다. 어차피 사람 사는 것은 다 똑같다는 것을. 우리 모두가 커다란 흐름에서는 다람쥐 쳇바퀴의 일

〈여인과 사슴〉,
19.8x29cm

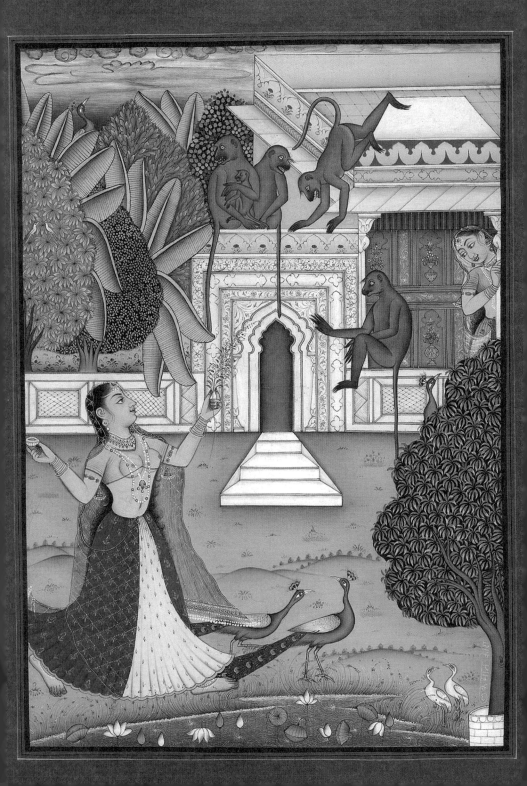

상을 크게 벗어날 수 없다는 것. 단지 사람마다 그 바퀴의 크기가 조금 다를 뿐이겠지 하는 생각. 라자스탄 이야기를 하려다 나의 인도 단상을 털어놓고 말았다.

라자스탄의 수많은 퇴락한 왕국에는 아직도 전성기의 화려한 흔적들이 많이 남아 있다. 왕궁의 규모뿐 아니라 그 넓은 왕궁에 그려진 화려한 정교하고 화려한 세밀화가 그것을 잘 말해준다. 왕궁뿐 아니라 부유한 이들의 집에도 집안 곳곳에 세밀화로 장식한다. 라자스탄의 수많은 왕국에 그려진 세밀화는 당시 왕들의 생활을 마치 일기장처럼 풍부하게 세부적인 내용을 다 보여준다. 왕궁을 장식하는 이 외에도 왕들의 모든 생활을 세밀화로 그려진다. 크기도 작은 한 장의 세밀화에 화가들이 쏟아 붓는 정성은 그야말로 대단하다. 돋보기를 대고 머리카락 하나하나를 그리는 것을 보면 새삼 인도인들의 섬세함에 놀라게 된다.

왕들의 도시, 라자스탄에서는 그야말로 다양한 세밀화들이 그려졌고 예전처럼은 아니지만 지금도 그려지고 있다. 그 가운데서도 라자스탄의 수도 자이푸르와 우다이푸르, 조드푸르에서 풍부한 세밀화가 그려진 것은 당연하다. 특히 이 도시들은 관광객들이 끊임없이 찾는 지역이어서 세밀화의 전통이 이제는 거의 상업화되어버린 아쉬움이 있다.

〈궁정의 여인들〉,
19.5x28cm

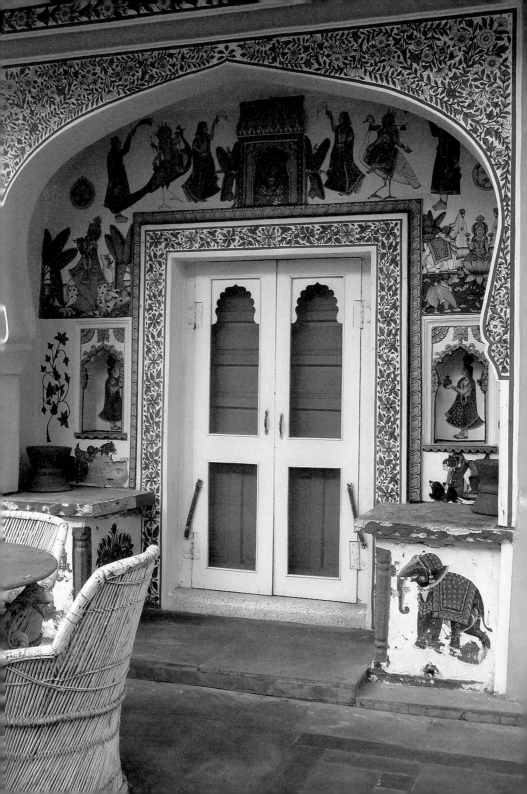

내가 찾아간 분디와 코타는 지금은 아주 작은 시골 마을이지만 퇴락한 채로 남아 있는 왕궁의 규모와 시장의 규모로 봐서는 한때 부유한 왕국이었을 것이다. 그리고 왕궁의 여기저기 그려진 세밀화를 통해 당시의 화려한 왕궁을 상상한다는 것은 즐거운 일이다. 왕궁의 천정과 벽 입구 등에 그려진 화려하고 정교한 세밀화는 당시에 세밀화가 얼마나 발달했는지를 알 수 있다. 종교적인 주제에서부터 왕의 행렬, 사냥 장면, 연회, 초상 등 왕의 거의 모든 일상이 그림으로 그려져 있다.

내가 머문 코타의 '팔키아 하벨리'는 예전에는 부유한 상인의 집이었다. 이제는 그 집의 후손이 자신의 집 가운데 바깥채를 호텔로 만들었다. 안채에는 주인 가족들이 살고 있다. 예전에 바깥채는 그 집에 오는 손님들을 위한 방이었다. 바깥채와 안채 사이에는 중간 정원이 있어서 손님들은 그곳에서 차나 식사를 할 수 있다. 오후에는 정원 한가운데의 커다란 보리수나무 아래 탁자에서 주인 할아버지가 산스크리트어로 쓰인 경전을 베껴 쓰는 것을 볼 수 있다. 그리고 벽에 그려진 세밀화를 감상하는 것도 대단한 즐거움이다. 코타 최고의 세밀화 화가 쉐라카 모하드 우스만이 그린 세밀화가 호텔 건물 여기저기 그려져 있다. 최근에 보수를 해서 색채가 선명하다.

분디와 코타에도 현재는 세밀화를 그리는 화가들이 그리 많지 않다고 한다. 수요가 많지 않은 탓도 있겠지만, 오랜 시간 그렇게 공력을 드려서 그림을 그리는 것이 쉽지 않기 때문일 것이다. 예전에는

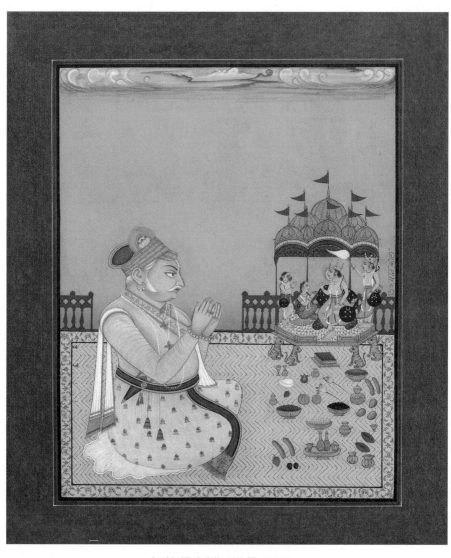

〈크리슈나를 숭배하는 분디 왕〉, 19.5x28cm

거의 대부분의 부유한 가정에서는 세밀화로 집을 장식했으나 이제는 예전만큼 세밀화를 그려 장식하는 집이 많지 않다고 한다.

나는 팔키아 하벨리 주인의 소개로 화가 모하드 우스만의 집을 찾아 갔다. 우스만은 다른 집을 여행 중이어서 집에는 그의 아내와 두 딸이 있었다. 아버지의 세밀화를 구경하고 싶다고 했더니 여러 점의 세밀화를 보여주었다. 그래서 몇 점을 사기로 하고 가격을 물어봤더니 아버지에게 전화를 걸어 가격을 알아봐주었다. 가격을 깎아줄 것을 딸에게 당부하고 아버지가 돌아오면 나에게 연락을 달라고 하고 숙소로 돌아왔다.

그런데 그날 밤 10시가 훨씬 넘은 시간에 아버지와 딸이 내가 선택한 그림들을 가지고 나의 숙소로 찾아왔다. 어이없는 것은 낮에 딸이 말한 그림의 가격보다 값이 조금 올랐다는 것이다. 딸이 전화로 물어본 탓에 가격을 잘못 말했다는 것이다. 아마 내가 자신의 그림을 좋아하는 것을 알고 가격을 조금 높였을 것이다.

나는 늘 마음에 드는 작품을 만나면 자신의 감정을 숨기지 못하고 탄성을 자아내서 흥정에 많은 지장을 겪은 경험이 많다. 그래서 늘 비장한 각오로 인도인 특유의 상술에는 표정 관리가 필요하다는 것을 알고 있지만, 실전에서는 늘 무너지고 만다.

그날도 마찬가지다. 아버지는 딸의 전화를 받자마자 기차를 타고 돌아왔다. 내가 감탄을 연발하며 꽤나 여러 점의 세밀화를 골랐기 때문이다. 그래서 값을 조금 올려도 구입하리라는 것을 알고 있었던

것이다. 하지만 그날 밤에는 내가 끝까지 처음 가격을 고집하자 두 말 없이 그림을 다 싸더니 가지고 돌아가 버렸다. 전혀 협상의 여지를 두지 않고.

그날 밤 나는 거의 잠을 설쳤다. 그리고 다음 날 아침 우스만의 집에 전화를 걸어 그림을 사러 가겠노라고 미리 연락을 해두고 아침 식사를 마치자마자 은행문이 열리기를 기다릴 수 없어서 여행사에서 달러를 인도 루피로 바꿔서 달려갔다. 그리고 원하는 그림을 다 구입했다. 화가가 원하는 가격 그대로. 그러면서도 마음 한편에서는 마음에 드는 그림을 구했으니 그제야 마음이 풀어졌다. 그리고 한참 동안 화가를 설득한 끝에 아주 작은 세밀화 한 점을 선물로 받았다. 음악과 목동의 신 크리슈나와 두 명의 목동 여인, 황소 한 마리가 그려진 그림(오른쪽 작품)이다. 이 그림을 볼 때마다 그날의 협상이 떠오르곤 한다.

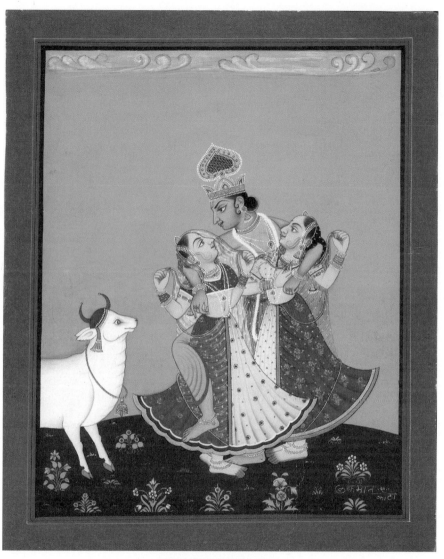

〈크리슈나와 고피들〉, 16.5x20cm

〈여인과 사슴〉, 종이에 채색, 40x25cm

<div style="text-align:right">〈바니타니〉, 종이에 채색, 21x29cm</div>

라자스탄 자이푸르와 아즈메 사이의 작은 왕국 키상가의 왕 사반트 싱의 통치 기간 동안 세밀화의 뛰어난 양식이 만들어졌다. 사반트 싱은 대단한 미술의 후원자였으며 뛰어난 심미안을 가졌다. 또한 그의 선조들은 무굴 왕조의 총애를 받아 예술을 장려하는 특권을 받기도 했다. 사반트 싱 왕은 그 자신이 나가리 다스라는 필명으로 글을 쓰는 시인으로 크리슈나 신의 열렬한 신봉자이기도 했다. 이 작품은 사반트 싱 왕의 아름다운 후궁 바니 타니의 초상이다. 바니 타니는 우아하고 지혜로운 매력적인 여성으로 재능 있는 가수이자 시인으로서 키상가 양식의 세밀화 작품에서 자주 등장한다. 바니 타니는 윤기 흐르는 검고 빛나는 머릿결, 활 모양의 눈썹, 오똑한 콧날, 볼록한 뺨을 이상화해서 인도 여성미의 완벽한 전형을 보여준다.

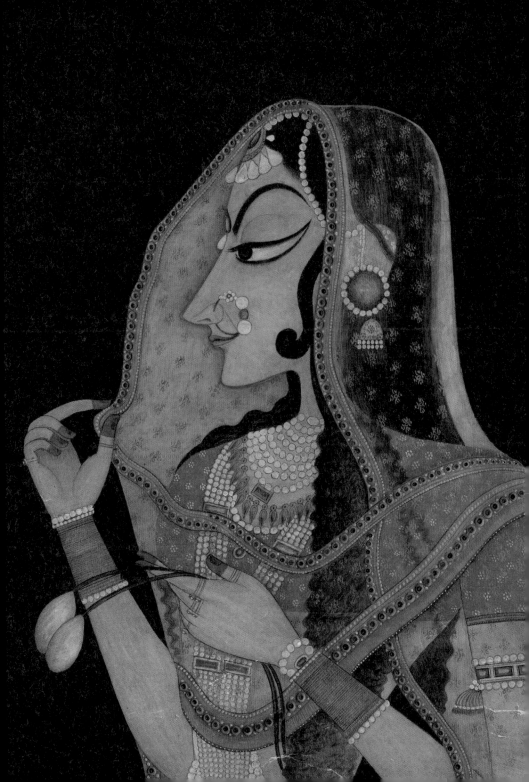

인도 박물관을 찾아서

인도는 고대 문명의 발상지로서 미술의 오랜 기원을 가지고 있다. 누구든 아시아 미술의 역사를 공부하다 보면 그 근원에서 인도와 만나게 되고, 거기에서부터 다시 시작해야만 한다. 이처럼 인도는 건축, 회화, 조각 등의 기원에 있어서 아시아 미술의 발생지라고 해도 과언이 아니다. 그러나 우리는 아시아 미술의 원류로서 중국 미술이 그 전부인 것으로 생각하는 경향이 지배적이며, 서남아시아인 인도의 미술에 대해선 거의 알려고 하지 않는다. 그것은 인도와 한국의 물리적 거리와 인도 미술에 대한 전문가 부재이기도 하며, 무조건적으로 서양 미술을 가장 우월한 것으로 받아들인 탓일 수도 있다. 인도는 이 지구상에서 가장 오래된 종교인 힌두교와 불교의 발생지이고, 철학과 수학의 발달은 물론이고 미술을 비롯한 다양한 예술 분야에서 오랜 역사와 전통을 가지고 있다. 또한 인도가 가진 오랜 미술의 역사와 전통은 서구 어느 나라와 견줄 수 없을 만큼 무궁무진하며 대단하다.

인도는 오랜 미술의 전통에 걸맞게 수많은 유물을 가지고 있으나, 박물관 건립의 역사와 유물 보존 상태에 있어서는 아직도 영세한 실

정이다. 200년이라는 오랜 영국의 강제 점령기를 벗어나 1945년 독립을 맞게 되면서 대도시를 중심으로 국립박물관과 유적지를 중심으로 인도 내 각 지역에 사립박물관이 세워지기 시작했다. 몇 개의 국립박물관을 제외하고 대부분의 사립박물관은 방대한 유물의 수에 비해서 규모뿐 아니라 유물 보존은 물론이고 연구 실적도 낙후된 실정이다. 어느 나라든 박물관의 수와 보존은 그 나라의 재정적 지원과 문화적 성숙도에 따라 좌우된다는 것은 당연하다. 아무리 훌륭한 유물을 가지고 있어도 국가의 재정적 지원과 후원이 없이는 박물관의 기능이 활성화될 수 없다.

뉴델리 국립박물관

뉴델리 국립박물관 내부

　뉴델리 국립박물관은 1960년에 설립되었다. 그 설립 배경은 1947
년 인도 미술전을 위해 영국 런던으로 나들이 갔던 전시품들을 그대
로 방치할 것이 아니라 한자리에 모아서 전시해야
한다는 여론에 힘입어 설립하게 되었다. 현재
20만 점의 유물을 가지고 있는 인도 최대의
국립박물관이지만, 전시 공간은 턱없
이 부족한 실정이며, 제대로 된
도록 하나 찾기 힘들다.

〈무희〉, 모헨조다로, 기원전 2300년

인도 미술에 홀리다

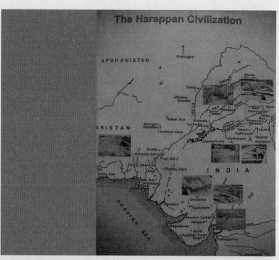

The Harappan Civilization

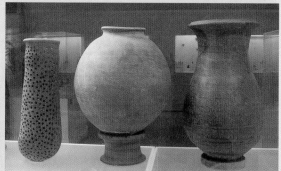

हड़प्पा वीथिका
Harappan Gallery
राष्ट्रीय संग्रहालय
National Museum
भारतीय पुरातत्व सर्वेक्षण
Archaeological Survey of India

뉴델리국립박물관의 소장품은 고대 유물에서부터 시작해 20세기 유물까지 다양한 시대에 걸쳐 있다. 고대 인더스 문명의 토기나 토우에서부터 힌두교와 불교의 조각상, 화려하고 섬세한 세밀화, 다양한 공예품 등 인도 문명의 다양성과 방대함을 짐작할 수 있는 소장품을 만날 수 있다.

기원전 2700년경부터 제작된 고대 인더스 문명의 위대한 유물인 흙으로 빚어 만든 인물상들은 고대 인도인들의 탁월한 조형 감각을 느끼게 한다. 특히 모헨조다로에서 발굴된 다양한 여성상들은 거의 모신(母神)을 상징하는 것으로 다산과 풍요를 기원하는 고대인들의 소망과 기원을 담고 있다.

동서양을 막론하고 박물관에 전시된 조각들이 대체로 종교와 관련되어 있기는 하지만, 특히 인도에서는 섬기는 신의 숫자가 많은 만큼 신들의 상이 다양하다.

인도 인구 80퍼센트 이상이 믿는 힌두교의 신상들은 현대인들에게도 큰 인기가 있으며, 여전히 전통적인 방식 그대로 제작되고 있다. 그래서 대부분의 인도인들은 굳이 박물관에 가지 않아도 누구나 집과 상점, 거리에서 신상과 조각품을 만날 수 있다. 그러나 인도도 현대 문명의 거대한 소용돌이에 휘말리면서 언젠가는 박물관이 아니면 그런 전통과 종교에 관련된 유물들을 만날 수 없게 될 날이 올지도 모를 일이다.

보살상(뉴델리 국립박물관 소장)

부의 신 쿠베라(뉴델리박물관 소장)

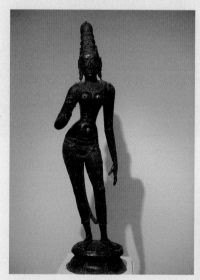

파르바티(뉴델리 국립박물관 소장)

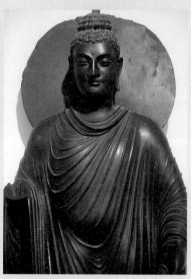

간다라 불상(뉴델리 국립박물관 소장)

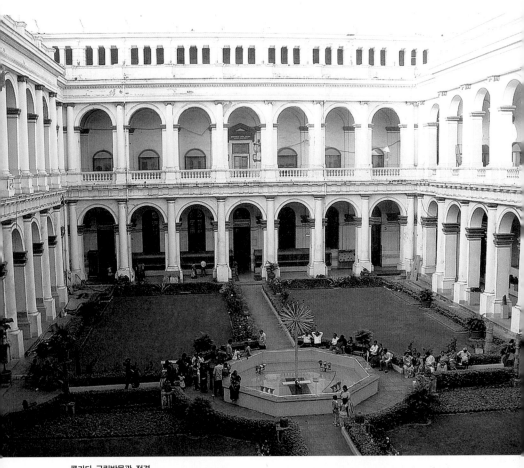

콜카타 국립박물관 전경

1875년에 세워진 콜카타 국립박물관은 영국인 월터 그랜빌에 의해 세워졌으며, 인도에서 가장 먼저
세워진 박물관으로 초기 불교 조각상과 굽타 왕조의 힌두교 조각상 등 훌륭한 소장품을 소장하고 있다.

1875년에 세워진 콜카타 박물관은 영국인 월터 그랜빌에 의해 세워졌으며, 인도에서 가장 먼저 세워진 박물관으로 초기 불교 조각상과 굽타 왕조의 힌두교 조각상 등 훌륭한 소장품을 소장하고 있다. 그러나 박물관이 도심 한가운데 세워진 관계로 유물의 수에 비하면 박물관의 규모는 협소하기만 하다. 또한 인도에서는 아직도 박물관에 대한 정부의 정책적 후원과 일반의 인식이 부족한 현실이다.

그러나 콜카타 국립박물관은 뉴델리 국립박물관과는 달리 늘 관람객으로 붐빈다. 특히 박물관의 중앙 정원에는 늘 많은 이들이 모여 있는 것을 보곤 한다. 2011년 2월에 갔을 때는 박물관 내부 일부를 보수 공사중이었는데, 유물을 그냥 둔 채로 여기저기 사다리와 장비들이 놓여 있는 것을 보고는 놀라지 않을 수 없었다. 인도인들이 하는 일은 대체로 그렇다. 완벽하게 하려고 하지 않는 것이 특징이다. 그래서 인도가 매력적일 때도 많다.

인도의 4대 도시인 뉴델리, 콜카타, 봄베이, 마드라스를 중심으로 박물관의 기능이 활성화되고 있으며, 유적지에 박물관이 세워지는 경우가 많다. 때로는 유물은 많으나 재정적 지원이 부족해서 박물관이 세워지지 못하는 경우도 많다. 현재 인도에는 국립과 사립박물관을 합쳐 대략 500여 개 정도의 박물관이 있다. 인도의 거대한 땅 덩어리에 비하면 수적으로는 아직도 부족하지만, 이 지구상의 어떤 나라보다도 전통을 존중하고 자신들의 역사에 대한 긍지와 자부심을 지닌 인도인들이기에 인도 박물관의 미래는 밝을 것으로 확신한다.

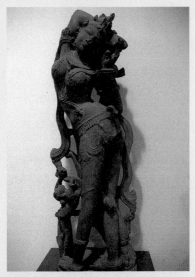

아름다움을 뽐내는 여인(콜카타 박물관 소장)

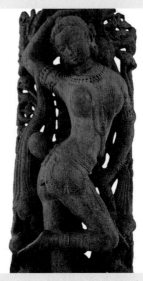

공을 가지고 노는 여인(뉴델리 국립박물관 소장)

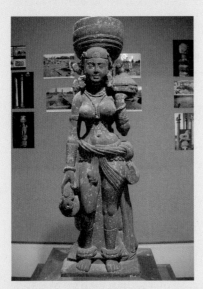

일하는 여성의 모습(콜카타 박물관 소장)

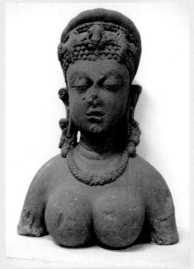

여성 흉상(뉴델리 국립박물관 소장)

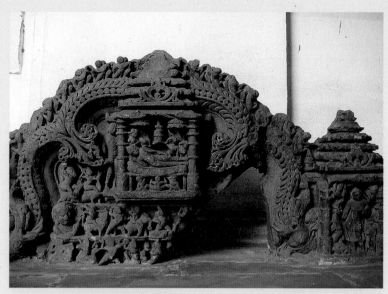

부처의 삶 가운데 열반 모습(콜카타 박물관 소장)

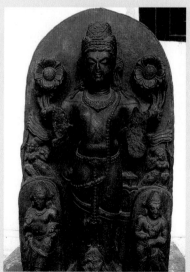

태양신. 수리야(콜카타 박물관 소장)

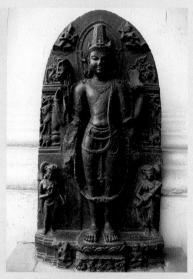

보호의 신. 비슈누(콜카타 박물관 소장)

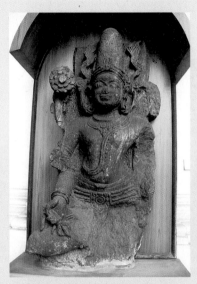

수리야와 시바의 합체(콜카타 박물관 소장)

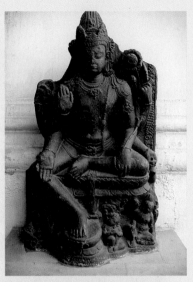

관음보살상(콜카타 박물관 소장)

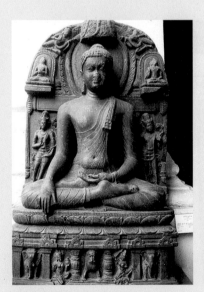

명상하는 부처(콜카타 박물관 소장)

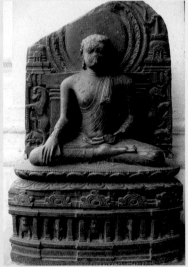

명상하는 부처(콜카타 박물관 소장)

5

미술,
일상을
재발견하다

전통을 지키며 사는 사람들

　　인도는 기원전 3000년경에 문명의 꽃
을 피운 이래로 유구한 철학과 종교의 역사를 이어왔다. 우리나라의
33배나 되는 거대한 대륙에 11억이나 되는 사람들이 살고 있으며, 무
수히 많은 종족과 종교가 있을 뿐 아니라 다양한 언어와 풍습을 지니
고 있다.

　　인도는 북쪽으로는 히말라야 산맥이 가로놓여 있고, 남쪽으로는
인더스와 갠지스 강을 따라 숲과 농지가 펼쳐져 있으며, 빈디아 산맥
등이 있는 데칸 고원까지도 포함하고 있다. 기후 조건 또한 다양해서
일 년 내내 비 한 방울 떨어지지 않는 사막과 억수 같은 비를 뿌리는
몬순과 계절풍이 매년 찾아온다. 인도는 이러한 종교적·문화적·지
리적 다양성과 더불어 신비한 자연조건과 오랜 문명의 찬란한 역사
가 어우러지면서 놀랄 만큼의 다양성을 지닌 나라로 세계의 주목을
받게 되었다.

　　오늘날 이 지구상에서 인도인들만큼 당당하게 자신들의 전통을
지키며 사는 사람들을 찾아보기는 쉽지 않다. 과학문명의 영향이 미
치지 않는 곳이 없을 만큼 하루가 다르게 빠른 속도로 변해가는 현

대인들의 삶의 방식과 비교하면 인도인들의 사고방식과 생활방식은 놀랍다 못해 신비롭기까지 하다.

여인들은 아직도 전통 의상을 입고, 세계의 우수한 인재로 인정받고 있는 인도 공과대학의 두뇌들 모두 손으로 밥을 먹으며, 화장지를 사용하지 않는 사람들이 더 많고, 갠지스 강물을 성수로 여기며 그 물에 자신을 담아 정화시키려는 순례자의 발길이 인산인해를 이루는가 하면, 자유롭게 거리를 활보하거나 아예 찻길 한가운데 앉아서 평화롭게 졸고 있는 소떼들, 삶과 죽음을 명상하며 고행하는 수도자들이 넘쳐서 때로는 마치 신화 속의 주인공들이 그대로 걸어 나와서 이야기 속의 삶을 살아가는 것처럼 느껴진다. 사원에서는 고대로부터 이어져 내려오는 방식대로 매일같이 신에게 푸자와 제물을 바치고, 텔레비전에서는 삶과 죽음은 둘이 아니라 하나라고 외친다. 그래서 껍데기인 육신의 욕망보다 영혼의 소리를 들으라고 가르친다. 좀 더 건강하고 멋지게 오래오래 살자며 인체의 신비를 파헤치고 몸에 좋은 음식을 수도 없이 소개하는 우리의 텔레비전 프로그램과는 사뭇 다르다. 그래서 인도는 언제나 흥미롭고 신비하기만 하다. 마치 달아오르는 용광로와 같다.

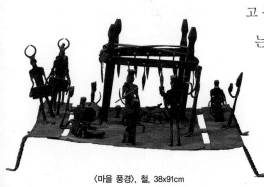

〈마을 풍경〉, 철, 38x91cm

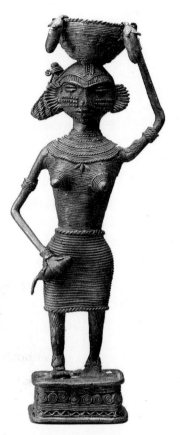

〈바구니를 머리에 인 여인〉, 8x15cm

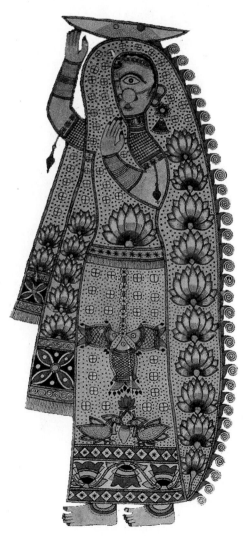

〈가리개〉, 142x165cm

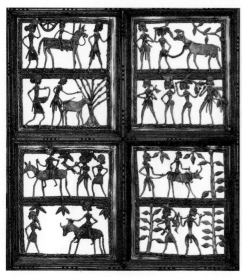

〈가리개 세부〉, 황동

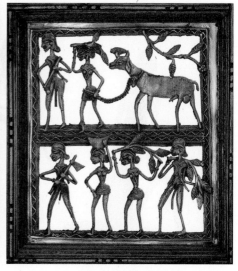

〈가리개 세부〉, 황동

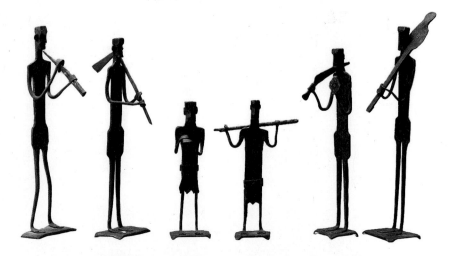

〈일상 속의 남자들〉, 철, ① 7x25cm, ② 6x23cm, ③ 4x15.5cm ④ 10x16cm ⑤⑥ 5x21.5cm

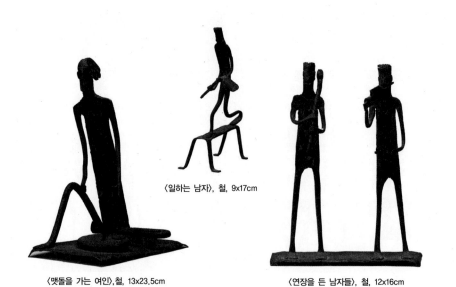

〈일하는 남자〉, 철, 9x17cm

〈맷돌을 가는 여인〉, 철, 13x23.5cm

〈연장을 든 남자들〉, 철, 12x16cm

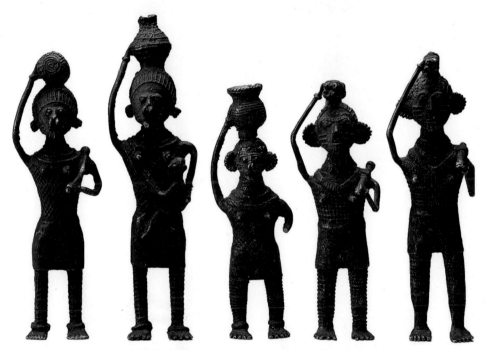

〈일터에서 돌아오는 사람들〉, ① 5x14.5, ② 6x16cm, ③④ 5x14cm, ⑤ 5x14.5

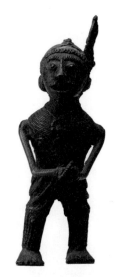

〈사냥에서 돌아오는 남자〉, 4x11cm

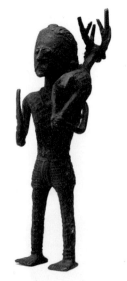

〈사냥에서 돌아오는 남자〉, 4x14cm

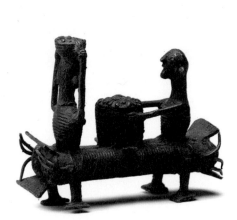

〈일하는 사람들〉, 9x7cm

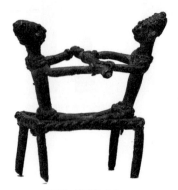

〈일하는 사람들〉, 9x7cm

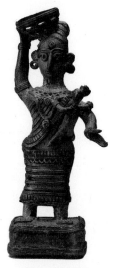

〈일터로 가는 부부〉,
① 8x7.5cm ② 8x18cm

한 쌍의 부부를 주제로 한 작품이다. 남편은
어깨에 농기구를 메고 아내는 머리에 짐을
이고 있는 행복한 부부의 모습이다. 장인들
의 주제는 그들이 늘 일상에서 보는 모습들
을 다룬다. 그래서 마치 그들의 일상을 들여
다보는 느낌을 받게 된다.

〈연장을 든 남자〉, 5.5x15cm

가족의 가치를 중요시하다

 인도인들은 가족을 무척 중요시한다. 아직도 대가족제도를 선호하며 부모나 친척이 맺어주는 중매결혼을 하는 것을 당연시한다. 제주대학에서 연구교수로 있는 인도인 아닐은 최근에 결혼한 아내 루파를 딱 한 번 잠깐 보고 결혼했다. 선뜻 이해하기가 싶지 않지만 아닐은 아주 담담하게 말한다. 자신은 아무 문제없다고. 다만 아내가 채식주의자라서 육식을 먹는 자기를 쳐다보는 눈빛이 아주 조금 마음에 걸린다고… 아닐의 아내 루파도 중매결혼에 대해 만족한다. 우리집에 놀러올 때 보면 늘 물건을 들고 가는 이는 아내의 몫이다. 젊은 남편 아닐은 빈손으로 앞서가고 아내는 몇 발작 떨어져 간다. 가부장적 모습이다. 이 젊은 인도 부부의 모습에서 나는 이제는 거의 잊혀진 우리 어머니 세대의 모습을 보곤 한다.

 인도인들이 살아가면서 가장 중요시하는 행사는 바로 결혼이다. 대부분의 부모들은 자식들의 결혼식을 할 수 있는 한 최대한 성대하게 치러야 한다고 생각한다. 그래서 먼 친척들까지도 다 초대하고 보름 이상 결혼 전후 일가친척과 손님으로 붐빈다. 기차로 하루 이틀 이동하는 거리도 마다않고 기를 쓰고 결혼식에 참석한 친척과 친

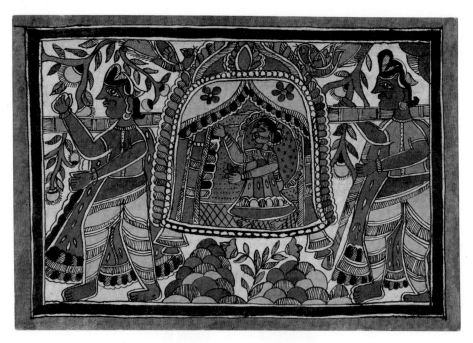

〈시집가는 신부〉, 종이에 채색, 35.7x37.3cm

구들에게는 선물이나 여비 명목의 돈봉투가 건네진다. 집 안은 꽃으로 장식하고 여자들은 하루 종일 음식을 만들어야 한다.

결혼식은 거의 전통 방식이어서 힌두교도라면 반드시 브라만 승려가 의식을 주관한다. 결혼에 꼭 빠져서는 안 되는 장식은 바로 코코넛이다. 전통의식에서 코코넛은 필수품이다. 긴 의식과 피로연으로 신랑과 신부는 지치지만 하객들은 모두 신이 난다. 우리의 예전 결혼식을 보는 듯하다.

인도인들의 삶을 잘 들여다보면 때로는 낯설기도 하지만, 그들은

다양한 언어와 종교와 전통을 가지고 나름대로 잘 살아간다. 겉으로 보이는 인도는 먼지와 소음과 무질서와 혼돈이 가득하지만, 그들의 내면은 절대적인 존재, 신에 대한 경배, 자신에 대한 성찰로 담금질 되어 있다.

미술의 소재로 등장하는 가족의 모습을 보면 여성이 집안일을 하거나 아이를 돌보는 모습 등 전통적 가치를 재현한 작품들이 눈에 많이 띈다.

〈가족〉, 철, 14x19cm

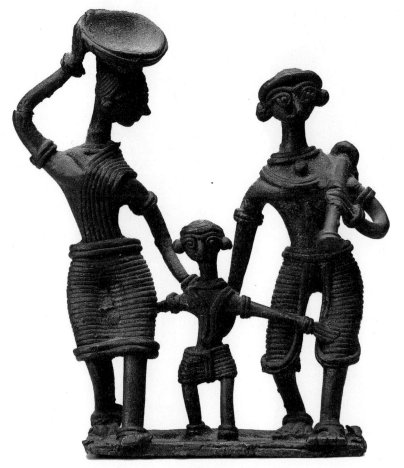

〈가족〉, 3x15cm

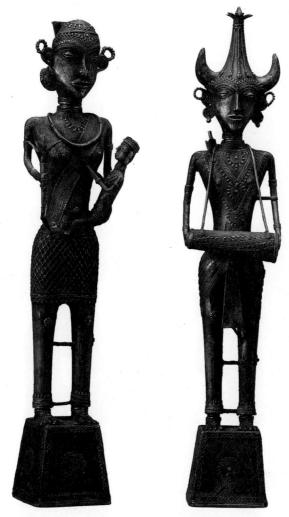

〈부부〉, ① 16x70cm, ② 16x80cm

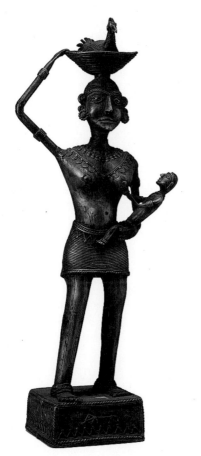

〈아기를 안은 여인〉, 황동, 21x53cm

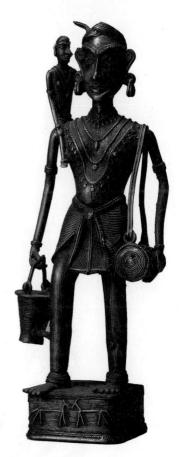

〈일터에서 돌아오는 남자〉, 황동, 17x46cm

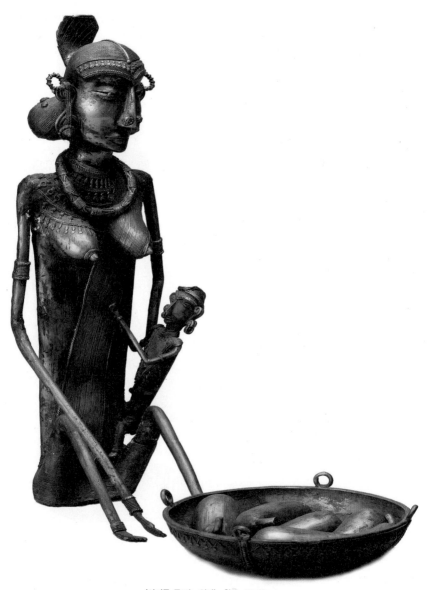

〈아기를 돌보는 엄마〉, 황동, 23x63cm

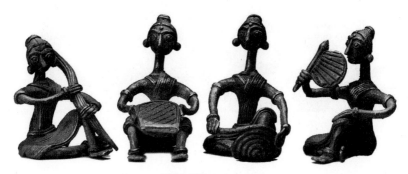

〈여인의 일상〉, 6.5x7.5cm

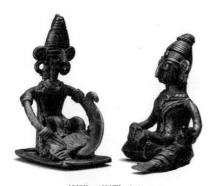

〈일하는 여인들〉, 8x11cm

〈시장에서 돌아오는 여인들〉, 5x10cm

〈집안일 하는 여인〉, 5x7cm

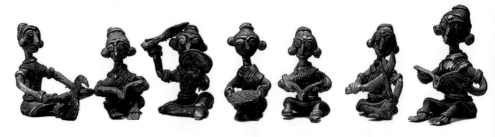

〈여인의 일상〉, 벨금속, 3x4cm

〈빗질하는 여인〉, 황동, 6x6.5cm

로프로 짠 평상에 앉아서 거울을 보며 머리에 빗질을 하고 있는 여인을 묘사하고 있다. 인도 여인의 한가로운 일상을 잘 표현한 작품이다.

〈책 읽는 여인〉, 8x17cm

작은 크기의 작품이지만 책 읽는 여인의 표정이 섬세하게 표현되어 있다. 아주 작은 크기의 작품 하나에도 애정이 가득 담겨 있다.

〈거울을 보는 여인〉, 38x10cm

전통적으로 인도의 조각가들은 이 포즈를 여인의 가장 아름다운 자태를 보여주는 자세라고 생각한다. 왼손에 거울을 들고 화장을 하는 여인의 모습을 통해 예술가는 여인의 상체와 허리의 곡선을 그대로 보여줄 수 있다고 믿었기 때문이다.

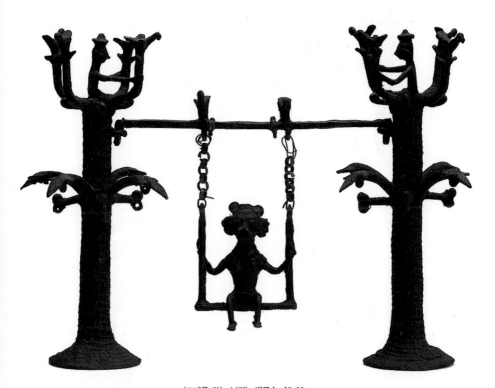

〈그네를 타는 남자〉, 벨금속, 25x20cm

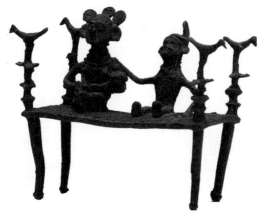

〈부부〉, 벨금속, 10x9cm

〈파라솔 아래 두 남자〉, 4x8cm

〈아이를 돌보는 여인〉, 5x8cm

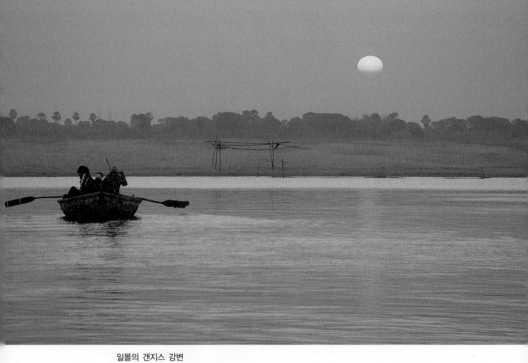

일몰의 갠지스 강변

〈뱃놀이〉, 철, 34x9cm

〈뱃놀이〉, 철, 27.5x10.5cm

〈뱃놀이〉, 8x11cm

미술, 일상을 재발견하다 **325**

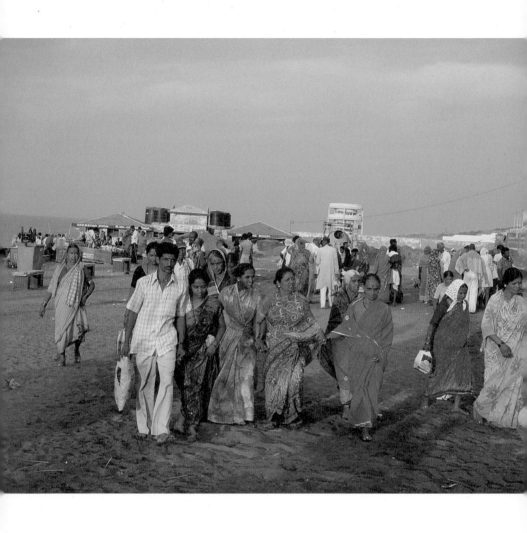